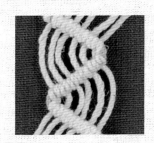

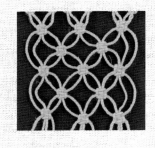

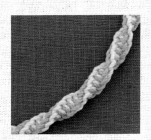

Decorative
Knot

Decorative
Knot

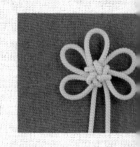

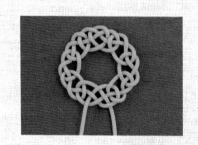

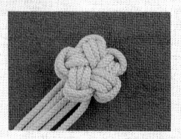

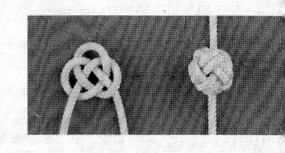

Boutiquebooks

超圖解 實用 繩結設計大百科

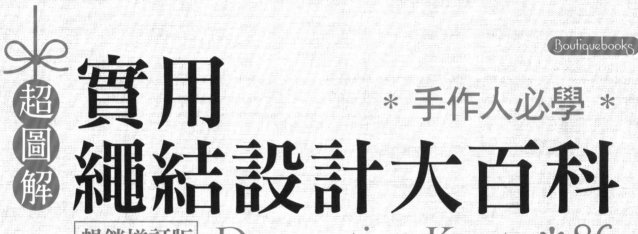

* 手作人必學 *

暢銷增訂版

Decorative Knots * 86

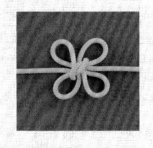

Introduction ··

　　人們在生活中的結繩行為，綁東西、數日子，一天打一個結……在長久的歷史演變中，逐漸創造出多樣性的變化——具實用性、裝飾性，並在世界各地發展出了各種「結繩」文化。

　　本書蒐集了各種可以用於飾品或裝飾的繩藝，如「繩結」、「裝飾結」，加以詳盡說明。

　　以手打結，繩子就能有如此多種變化。請一邊享受驚喜，一邊參考本書中的應用作品，一同進入變化萬千的「結繩」世界吧！

繩結→P.19至P.80
　　……從結繩藝術、線繩等等的實用性發展而來的結繩。
　　交叉好幾條繩子結繩為長帶狀。

裝飾結→ P.81至P.136
　　……以裝飾為目的製作的裝飾結繩。
　　有許多模仿花朵之類的圖案，也有具吉祥或護身符的意義。

Contents

繩結一覽表　…02

裝飾結一覽表　…04

Lesson 1　繩的種類　…06

Lesson 2　零件＆金屬配件　…08

Lesson 3　基本工具　…09

結繩的基礎技巧　…10

　　繩結＆裝飾結的共通技巧　…10

　　繩結的基礎　…11

　　裝飾結的基礎　…18

Part 1　繩結　…19

Part 2　裝飾結　…83

Part 3　應用篇　…137

　　繩結複合款式　…138

　　應用作品　…146

索引　…174

Knot Selector

繩結一覽表

本書介紹製作的繩結。

繩結
全 **47** 種

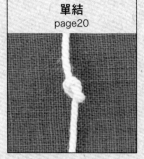

單結
page20

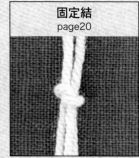

固定結
page20

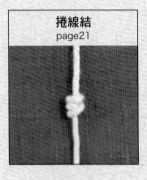

捲線結
page21

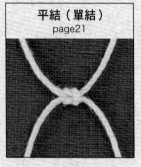

平結（單結）
page21

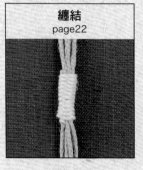

纏結
page22

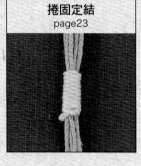

捲固定結
page23

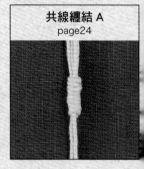

共線纏結 A
page24

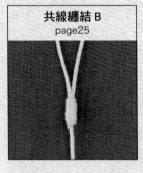

共線纏結 B
page25

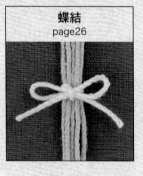

蝶結
page26

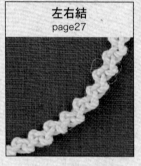

左右結
page27

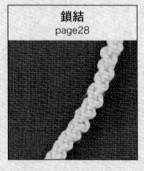

鎖結
page28

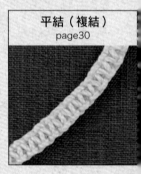

平結（複結）
page30

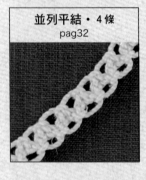

並列平結・4 條
page32

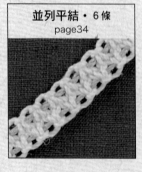

並列平結・6 條
page34

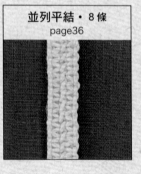

並列平結・8 條
page36

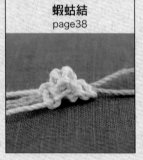

蝦蛄結
page38

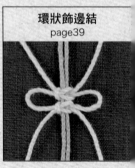

環狀飾邊結
page39

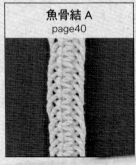

魚骨結 A
page40

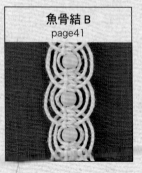

魚骨結 B
page41

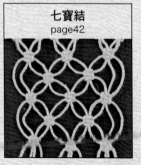

七寶結
page42

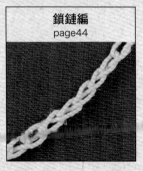

鎖鏈編
page44

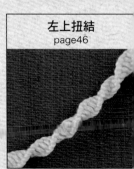

左上扭結
page46

2

右上扭結 page47	**左上雙扭結** page48	**右上雙扭結** page49	**十字扭結** page50	**三股編** page52
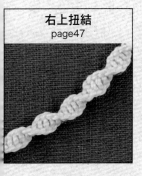	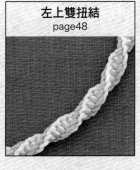	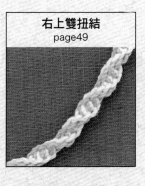	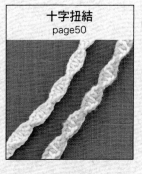	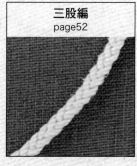
四股編 page53	**五股編** page54	**五股平編** page55	**六股編** page56	**梭織結** page57
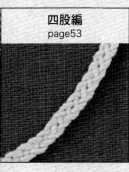	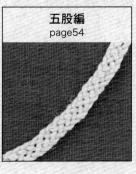	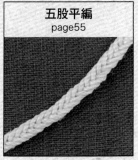	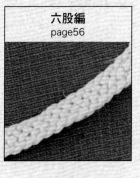	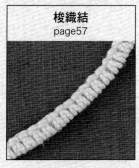
追半卷結 page58	**環結** page59	**四組結** page60	**六組結** page62	**圓四疊結** page64
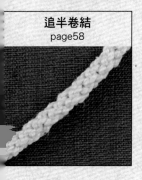	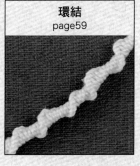	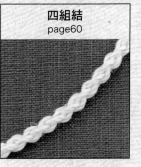	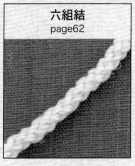	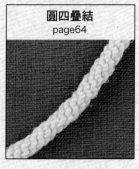
方四疊結 page66	**杉綾6組結** page68	**杉綾8組結** page69	**玉留結** page70	**橫卷結** page72
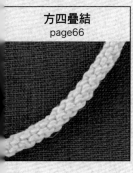			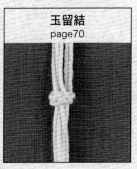	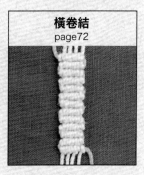
縱卷結 page73	**斜卷結** page74	**裡卷結** page76	**科芬特里編結法** page78	**貝殼結** page80
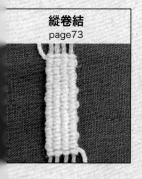	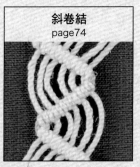	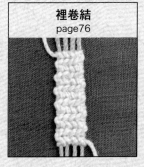	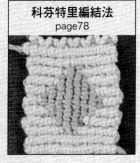	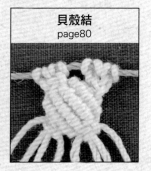

Knot Selector
裝飾結一覽表
本書介紹製作的裝飾結。

繩結全 39 種

8字結（縱）
page82
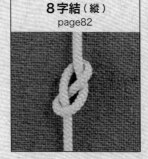

露結
page82
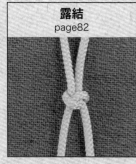

死結（縱）
page83
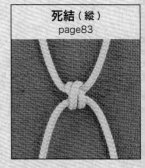

死結（橫）
page84
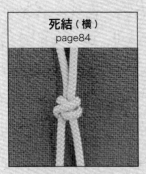

玉結・1條（鈕釦結）
page86
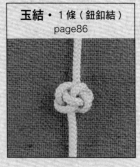

玉結・2條（鈕釦結）
page87
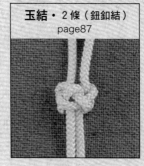

釋迦結・釋迦球（同向單線鈕釦結）
page88
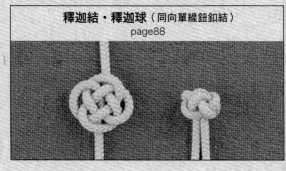

淡路結・淡路球（同心結）
page90
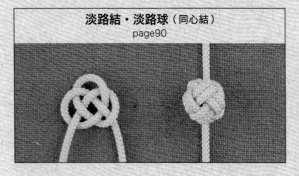

葉形淡路結
page92
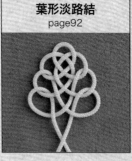

連環淡路結
page93
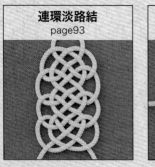

木瓜結
page94
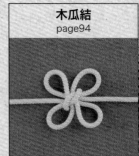

如願結（十字結）
page93
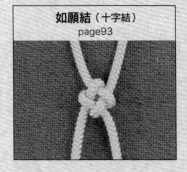

二重如願結（御守結）
page96
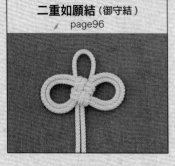

8字結（橫）
page98
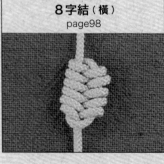

稻穗結
page99
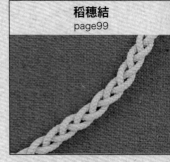

髮飾結（錦囊結）
page100
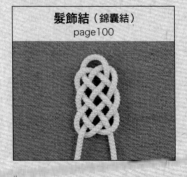

華鬘結
page101
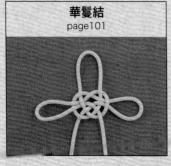

龜結（梅花結）
page102
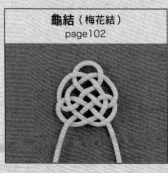

籠目結（十角）
page104
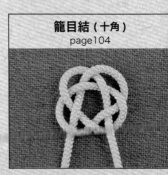

籠目結（十五角）
page106

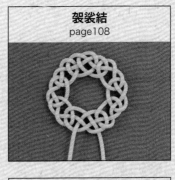

鳳梨結
page107

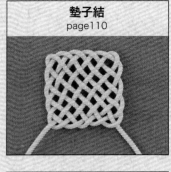

袈裟結
page108

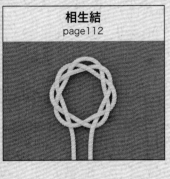

墊子結
page110

相生結
page112

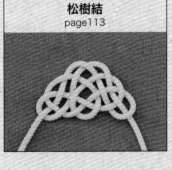

松樹結
page113

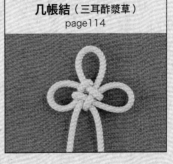

几帳結（三耳酢漿草）
page114

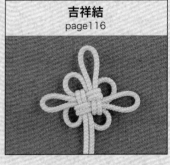

吉祥結
page116

簡單梅結
page118

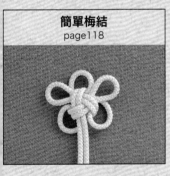

梅結（三股吉祥結）
page120

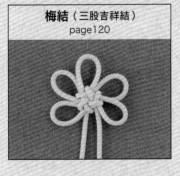

茗荷結（琵琶結）
page121

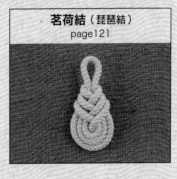

猴結
page122

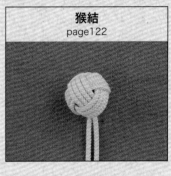

國結（藻井結）
page124

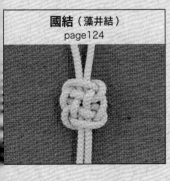

總角結（人形）
page126

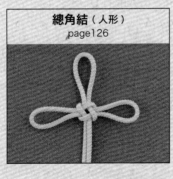

總角結（入形）
page127

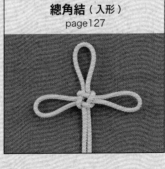

八坂紋結
page128

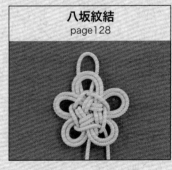

八重菊結
page130

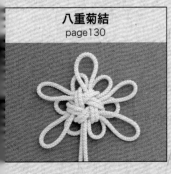

唐蝶結（蝴蝶盤長結）
page132

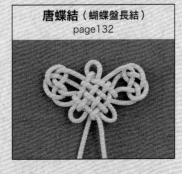

星結
page134

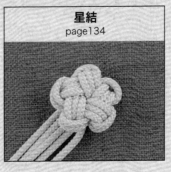

玉房結（盤長結）
page136

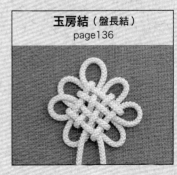

本篇將介紹主要的繩線種類

即使一樣稱作「繩」，但每種繩線的質感及柔軟度，會因其組成或纖維的組合方式而產生很大的差異。
選擇繩線時，必須先思考作品所適合的材質、粗細、彈性及配色。

提供／Marchen Art株式會社（※繩名皆為Marchen Art株式會社的商品名。）

麻繩

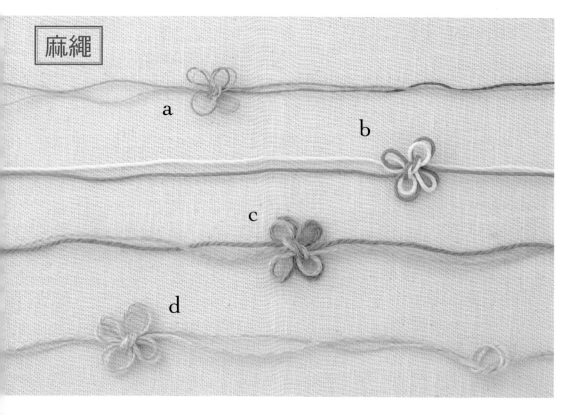

a Hemp Twine
大麻100%的優質麻繩，常用於製作飾品，色彩豐富。

b Hemp Rope
比Hemp Twine更粗的繩索，不過跟hemp相比，獨有的味道也減少了許多。

c Jute Ramie
經常使用的jute（黃麻），及衣料用纖維使用的ramie（苧麻）混合用於捆綁行李的麻繩中。仍保有jute的粗糙質感，柔軟好用是其特色。

d Jute Fix
將jute（黃麻）加入縲縈。抑制起毛或沾灰塵、臭味，經加工後容易編織。

皮繩

如果皮革沾到水或汗水不立即處理，就會變色、發霉。請將作品保存於通風良好處。

e Velours Leather Cord
此為易起毛的皮革線。剛使用時會產生一些細毛，使用多次後皮繩就會變得光滑。

f Buff Leather Cord
使用柔軟又堅固的水牛皮革製成，適合打結或交叉的圓皮革繩。顏色多變豐富，需注意褪色。

g Tin Leather Cord
tin 的意思是薄。適合編織或交叉的平皮繩。

h Botanical Leather Cord
使用單寧鞣過的高級平皮繩，以染料上色的滑革，特色是具彈性與光澤感。

i Vintage Leather Cord
將皮繩染色並使之起毛，為運用廣泛的皮繩。

j Ami Leather
此為細小的皮繩。表面具絲絨質感，顏色豐富。

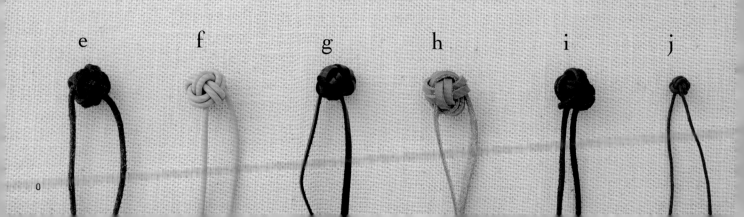

細繩類

k Asian Cord（中國結線材）
書中Part 2「裝飾結」單元中最適
合的細繩。在繩類中具有顯著拉力
及強度，容易製成結點的形狀。

l Micro Macrame Cord
於聚酯纖維線以樹脂加工的細繩。
結繩處線條美觀，適合製作細緻的
作品，但打結後難以恢復原狀。

m Romance Cord
樹脂加工棉繩，具光澤的細繩。適
合製作飾品。

n Wax Cord
高級蠟繩，於聚酯纖維線以塗蠟加
工的細繩。結繩時柔軟易上手。

o Stainless Cord
外觀看似金屬的細繩。因為很細，
可以穿進小串珠。

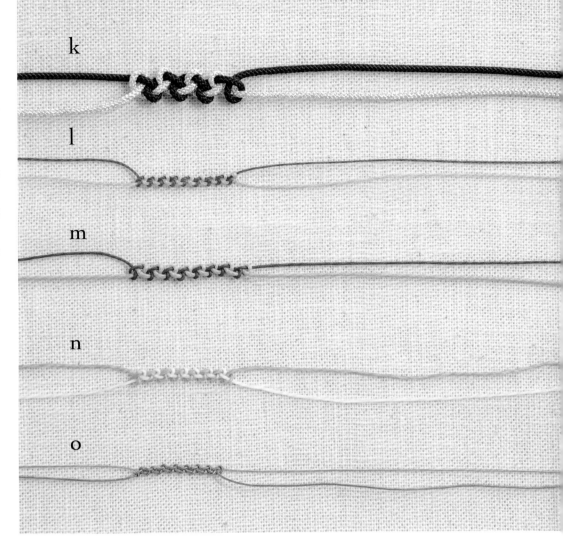

其他

p Recycle Silk Yarn
將絲質布料的碎布或絲線再次搓
捻，製成再利用紗線。輕飄飄的纖
維與多色是其特色。

q Thai Silk
此細繩使用光澤與品質都公認好評
的泰絲。內側因為包棉，彈力佳。

r La Marchen Tape
以氯乙烯製作的平面帶狀飾帶，具
有光澤。特性是恢復力強，所以在
結繩處，可能會有鬆開的情況。

s Misanga線
適合製作幸運手環。經過不容易綻
線的搓捻加工，線質光滑、容易結
繩。

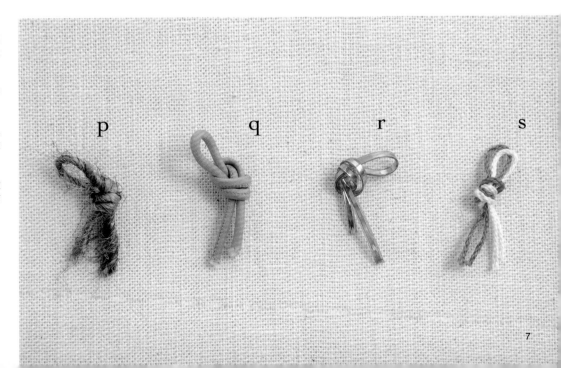

Lesson 2

零件&金屬配件

結繩作品經常使用的零件與金屬配件。
種類繁多，請搭配所使用的繩線挑選顏色或風格吧！

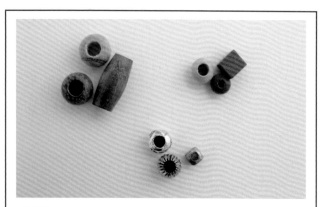

串珠類
木製、金屬、貝殼、玻璃……各種素材的串珠。可用於作品重點裝飾的
品項。建議選擇穿線容易，孔洞大的串珠。

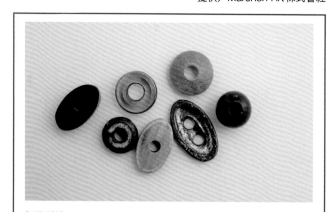

釦具零件
作為飾品的釦具使用。

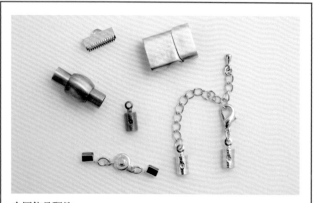

金屬飾品配件
金屬接合配件。組合至作品上，就成為完整的成品。

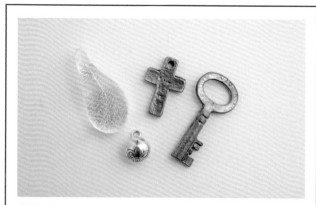

小飾物類
可以作為垂飾的主飾品，用於作品設計中的視覺重點。

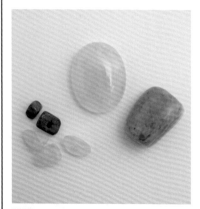

開運石
可作為串珠，或戒面型、天然石型等等。石
頭的種類也很豐富。

羽毛・concho 圓形金屬鈕釦
使用於作品的重點裝飾。concho也可以作
為釦具配件使用。

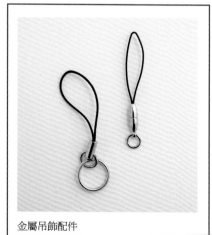

金屬吊飾配件
製作吊飾時使用

Lesson 3

基本工具

雖然繩結或繩飾只需要雙手就能製作，但使用方便的專用工具，可以更迅速且漂亮地進行製作。

軟木塞板 ★
將繩線以針固定，就會容易結繩。板上有刻度，可作為尺寸的約略標準，很方便。如裝飾結這種複雜的結繩，需要穿線數次時，使用此工具能讓作業格外容易。

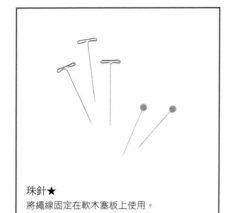

珠針★
將繩線固定在軟木塞板上使用。

黏著劑（Rechiex）★・竹籤
用於收拾線頭，手工藝用的強力黏著劑。也可黏合金屬配件，乾燥後呈現透明。利用竹籤尖端沾取黏著劑，就可以塗抹均勻。

剪刀★
剪線時使用。

尺・捲尺★
測量繩線的長度或作品長度時使用。

透明膠帶★
如果不使用軟木塞板，將線頭以透明膠帶貼在桌上固定。當使用線捻容易綻開的繩線穿過串珠時，也可以膠帶纏於線頭後穿線。

錐子★
使用於拆開打結處、填滿鬆線處的細緻作業。

鉗子

鑷子

鉗子★・鑷子★
使用於從狹小的打結處拉出線頭時。製作複雜的裝飾結，使用此工具就能輕鬆完成。

編織縫針★
使用於收拾線頭。特色是穿線的大孔。

尖嘴鉗★
使用於開合圓形環與處理金屬配件或零件時。

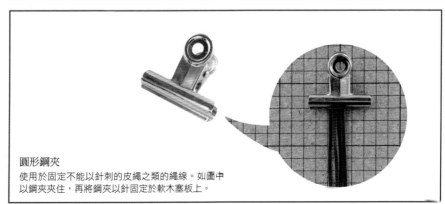

圓形鋼夾
使用於固定不能以針刺的皮繩之類的繩線。如圖中以鋼夾夾住，再將鋼夾以針固定於軟木塞板上。

這裡介紹結繩的基本技巧。

- 繩結&裝飾結的共通技巧　　→ P.10
- 繩結基礎　　　　　　　　→ P.11 至 P.17
- 裝飾結基礎　　　　　　　→ P.18

繩結&裝飾結的共通技巧

1. 漂亮俐落完成的重點

・維持相同使力程度

結繩時請以相同的用力程度拉緊線，改變用力程度會使繩目參差不齊。打繩結時，請勿使繩鬆弛，保持繃緊拉直的狀態進行結繩。

・請預留繩長後再剪線

所需要的繩線長度會根據結法或繩子的種類而不同。書中介紹各結繩的內容中標示了大略的長度標準，但請預留較長的繩長後再剪斷。縱然不夠長度時可以接線（請參閱P.17），但必須處理繩頭，所以仍請事先預留較長的線。

2. 準備繩子

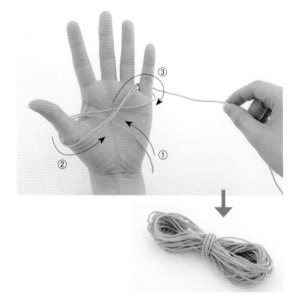

市售的繩子不一定會收束成容易解開的狀態。此時只要如圖先繞成8字形，就不用擔心線纏在一起，也推薦以此方式收放。

3.軟木塞板與珠針的使用方法

結繩作業時，先將繩以針固定於軟木塞板上。也可以透明膠帶替代將繩貼在桌上。

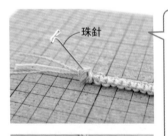

珠針

透明膠帶

用針訣竅

因為將珠針插於相同使力方向時，針容易脫落，建議將珠針斜插在與繩子拉緊方向的相反方向。刺在繩頭時，製作打結處或先製作繩圈卡住的部分即可。

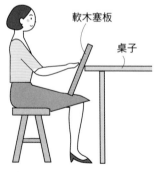

軟木塞板
桌子

結繩的基本姿勢

使用軟木塞板時，如圖將板子斜靠於卓上，就可以輕鬆進行結繩作業。

4.如何有效率地結繩

當結繩繩線長兩、三公尺時，每次結繩時需穿過線圈很辛苦。將結繩繩線如圖中收整成8字形再以橡皮筋捆束，或利用厚紙纏住束緊，就能順利結繩。繩線的捆束盡量收得越小，穿過線圈時就能越輕鬆。

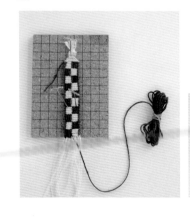

P.19至P.80繩結的基礎技巧。
繩結是手環或幸運手環、腰帶等等經常使用的繩結。
這裡說明基準線與結繩繩線、開始結繩、結束結繩的方法等。

1 關於基準線與結繩繩線

a. 基準線與結繩繩線

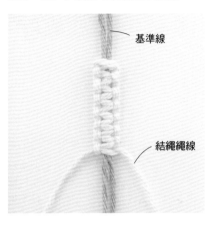

基準線

結繩繩線

繩結是由「結繩繩線」與「基準線」組成。實際上打結的繩子就稱為「結繩繩線」,而繫線的軸繩就稱為「基準線」。
※也有「三股編」這種「結繩繩線」與「基準線」沒有區別的繩結。

b. 不論基準線是幾條都OK!

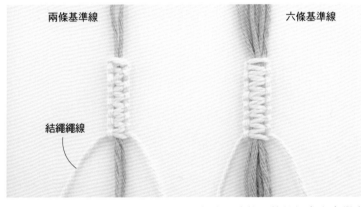

兩條基準線　　　　　　六條基準線

結繩繩線

可以自由改變基準線的線數,增加基準線的線數,其結繩處也會變寬(粗)。請依照製作的作品改變基準線的線數吧!

c. 關於基準線與結繩繩線的替換

基準線與結繩繩線也可以在中途替換。
下圖中使用兩色繩線為例。在②的地方,是以四條駝色線當「基準線」;兩條藏青色線作為「結繩繩線」,但在③,本來在②作「基準線」的四條駝色線中,有兩條變成了「結繩繩線」。再接下來的④,兩條藏青色與三條駝色當成「基準線」,所以駝色線就當成「結繩繩線」變換至外側。
像這樣依據結繩方式不同,需要的「結繩繩線」的線數也就不同,因此剩下的「基準線」的數量也會改變。因此根據想要哪個顏色在外側,就可以交換「基準線」與「結繩繩線」。

〈例〉

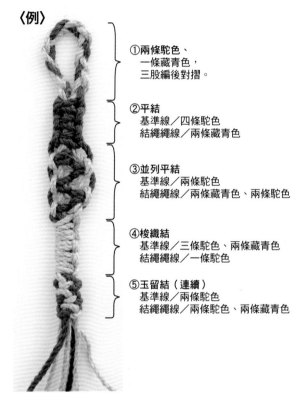

①兩條駝色、
一條藏青色,
三股編後對摺。

②平結
基準線／四條駝色
結繩繩線／兩條藏青色

③並列平結
基準線／兩條駝色
結繩繩線／兩條藏青色、兩條駝色

④梭織結
基準線／三條駝色、兩條藏青色
結繩繩線／一條駝色

⑤玉留結(連續)
基準線／兩條駝色
結繩繩線／兩條駝色、兩條藏青色

d. 增加結繩繩線的結法

結繩途中也可以增加繩線的線數,如下圖所示結上新的繩線。

增加結繩數

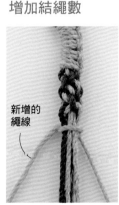

新增的繩線

<背面>
新增的繩線

在基準線的背面如圖所示結上繩線。

以平結結上

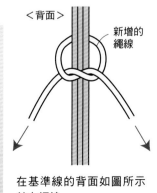

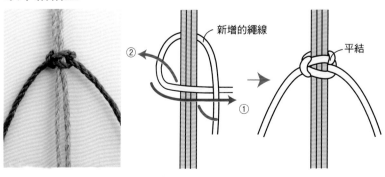

新增的繩線

②

①

平結

如圖所示放置繩線,綁一次平結(請參閱P.30)結上繩線。

2 繩結的類型

繩結依據結繩時的順序分為三類。

①線頭至線頭結繩的類型；②繩線對摺結繩的類型；③以中心為左右對稱結繩的類型。請依想作的品項設計或長度選擇適合的類型。因種類不同，開始結繩、結束結繩的方法也不同，開始結繩的方式請參閱P.14，結束結繩的方式請參閱P.16。

結繩的主體部分請由P.20至P.80的Knot1至47中，依個人喜好選擇喜歡的結繩。

① 線頭至線頭結繩的類型

將繩線併列，由線頭編結至線頭，製作手環飾品或幸運手繩等飾品時經常使用。

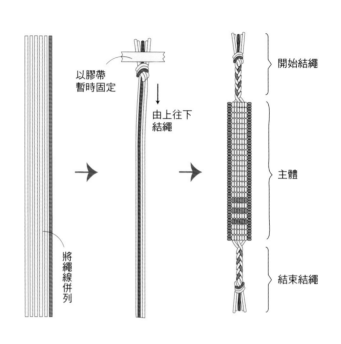

② 繩線對摺結繩的類型

從繩線的中心為準對摺後結繩的類型，經常用於手環等勾住釦具的繩環設計使用。

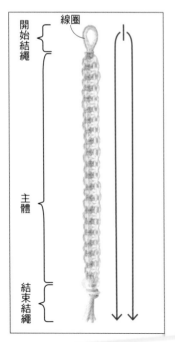

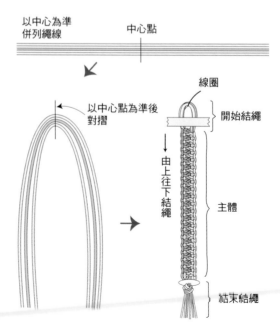

③ 以中心為左右對稱結繩的類型

由中心開始，各自結繩至左右線頭的類型。使用於左右對稱的作品，或中心有垂飾主飾品之類的設計。進行編繩時，只需使用作品繩線長度的一半即可，十分適合長線結繩（製作腰帶）時使用。

先在中心暫時打一個單結，如圖將配件穿入，將結繩左半部的主體完成，再解開暫時的結，完成結繩右半部，最後結束結繩。

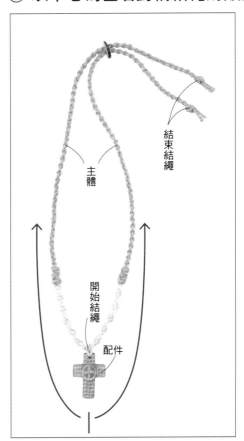

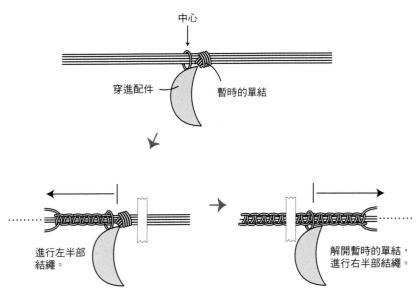

串珠的方法

a　使用膠帶

稍微搓捻繩線使末端變細，纏上（和紙）膠帶。一邊轉動串珠，一邊穿入較容易。

b　夾於繩線間牽引

①每次穿一條線共穿入兩條。

②穿第三條線，在已穿入的兩條線之間夾入第三線。

③移動串珠，使第三條線被穿過，剩下的繩線以相同方式穿入。

此單元介紹開始結繩的主要方式。請依想作的物品設計、用途分別使用。
依照P.12至P.13的「繩結」類型不同，開始結繩的方法也不相同，請配合參考。

a. 單結三股編法

幸運手繩等等經常使用的開頭方式。併列疊合線頭後打單結，再編三股編。

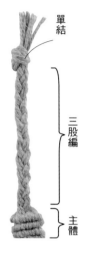

單結

三股編

主體

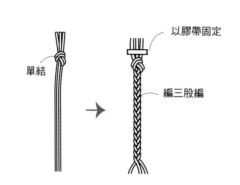

單結

以膠帶固定

編三股編

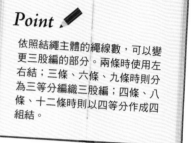

Point ✏

依照結繩主體的繩線數，可以變更三股編的部分。兩條時使用左右結；三條、六條、九條時則分為三等分編織三股編；四條、八條、十二條時則以四等分作成四組結。

b. 製作線圈的方法

1. 單結

將繩線對摺，將兩條繩線一併打單結，完成線圈就是基本的開頭。

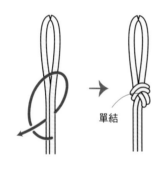

單結

2. 綁上結繩繩線於繩基準線上

（結繩繩線為偶數條的情況）

在對摺的基準線綁上結繩繩線。請參閱P.11-d「增加結繩繩線的結法」。

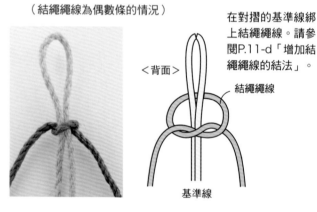

＜背面＞

結繩繩線

基準線

3. 綁上結繩繩線於基準線上

（結繩繩線為奇數條的情況）

只需加一條結繩繩線時，在對摺的基準線上以纏結（請參閱P.22）綁上結繩繩線，再剪掉上方的繩頭。

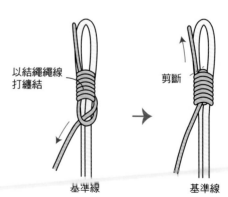

以結繩繩線打纏結

剪斷

基準線

基準線

4. 綁好中心後作成線圈
（繩線為偶數條的情況）

將結繩繩線以膠帶固定，於中心處先編織三股編，再以繩中心對摺，再選擇結繩繩線的其中一條打固定結，或結上新的結繩繩線。

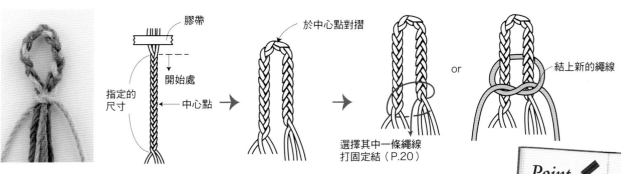

膠帶

於中心點對摺

結上新的繩線

開始處

指定的尺寸

中心點

or

選擇其中一條繩線
打固定結（P.20）

Point ✐
4與5的線圈部分的繩結，請按照繩線的條數改變。

（例）兩條繩線時…左右結、梭織結
　　　三條繩線時…三股編
　　　四條繩線時…四組結

5. 綁好中心後製作成線圈
（繩線為奇數條的情況）

欲製作繩線是奇數條時，從第4點的狀態剪斷一條繩線。

剪斷一條繩線

c. 不留繩頭的方法

如圖所示放置兩條線，內側兩條作為基準線，外側兩條則作為結繩繩線綁上。

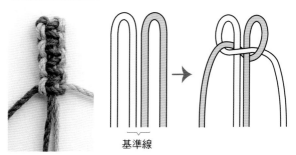

基準線

d. 在橫向基準線上綁上數條繩線的方法

在橫向基準線（橫向跨渡的線）綁上數條結繩繩線，就能夠寬幅地結繩。
想將金屬配件綁上結繩繩線或設計骨架形狀時，也可使用此方法。

1. 將繩線對摺後綁上

①將橫向基準線繃緊拉直，將對摺後的結繩繩線穿入橫向基準線下方，將繩線的上半部往自己的方向摺入。

②再從線圈中拉出線頭。

③將繩線拉緊。

也可以相反的方式，使線圈位於靠近自己這一側。

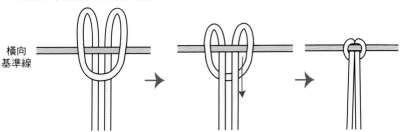

橫向基準線

2. 將繩線逐條綁上

使用橫卷結綁上（請參閱P.72）。
線頭可留著作為流蘇。

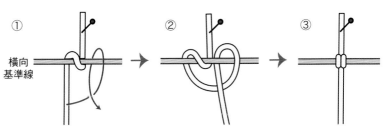

① ② ③

橫向基準線

memo

只要在橫向基準線綁上數條繩線，就可以製作寬幅的作品。圖為七寶結（P.42）。

15

根據繩結的種類不同，結束結繩的方法也不相同。
本書介紹具代表性的幾種方式。

a. 編三股編再打單結

以完成的編織主體的繩線編三股編，再打單結後剪斷。此為在飾品類中，將所有繩線編三股編的類型，及分成兩條編三股編的類型皆是常見的方法。如果開始結繩是用一條線三股編的情況，結束結繩也同樣是一條線三股編。開始結繩是線圈的情況時，通常結束結繩是以兩條線三股編（請參閱P.149中7、8作品）。

一條線三股編　　　分為兩條三股編

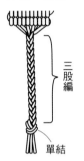

三股編

單結

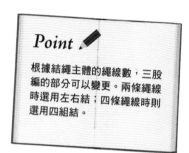

Point

根據結繩主體的繩線數，三股編的部分可以變更。兩條繩線時選用左右結；四條繩線時則選用四組結。

b. 以金屬配件固定

使用金屬飾品配件時，先以透明膠帶在線頭處暫時固定，再開始結繩。當要結束結繩時，將線頭塗上黏著劑將金屬配件固定。

尖嘴鉗

黏著劑

這個部分以尖嘴鉗夾緊

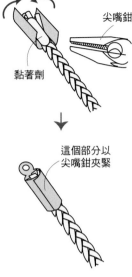

c. 以釦具固定

將所有繩線穿過釦具後打單結，再併攏線頭後剪斷，這是飾品類作品經常使用的方式。

釦具

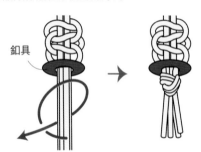

d. 隱藏基準線或結繩繩線的末端

此時經常使用卷結法，以編織縫針穿過基準線或結繩繩線，然後穿進背面打結的二至三個結眼之間，最後在打結處的邊緣將線剪斷。

（背面）

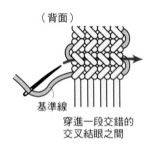

基準線

穿進一段交錯的交叉結眼之間

（背面）

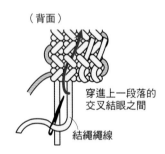

穿進上一段落的交叉結眼之間

結繩繩線

e. 以火燒黏固定

利用打火機，黏接線頭的簡便方法。但需注意繩線可以燒黏的的種類有限。

可以燒黏固定的繩線種類：**高級蠟繩（Wax Cord）、中國結線材（Asian Cord）、Micro Macrame Cord。**

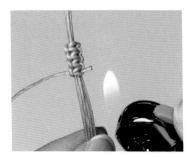

1　末端留下長約3mm的線頭後剪斷，將線頭慢慢靠近打火機的火上方。

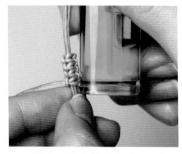

2　線頭一融化就馬上按壓至打火機的側面加以固定線頭位置。

3　完成收尾。

注意！

請小心注意用火安全，並請與孩童保持安全距離。

5 繩線長度不夠時…

雖然可依照書中技巧作應急措施，但仍請事先準備充裕的繩線長度。

a. 以長繩線替換

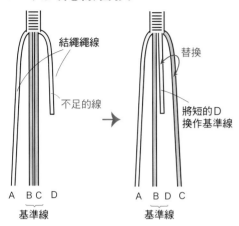

結繩繩線

不足的線

基準線 A B C D

替換

將短的D
換作基準線

基準線 A B D C

最簡單就能完成的密技。
根據結繩結構不同，可能
會使換線處明顯被看出
來，此時推薦利用串珠來
隱藏並換線。

b. 在串珠當中接線

如圖示將兩條線頭作成鉤狀交叉，再以黏著劑黏接。

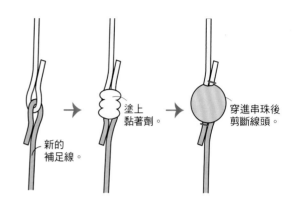

新的
補足線。

塗上
黏著劑。

穿進串珠後
剪斷線頭。

c. 平結與卷結的情況

這裡介紹繩結中最為經典、經常被使用的平結與卷結的技巧，使用編織縫針隱藏線頭時，
請先預留原線長度需為針的兩倍長度。

・平結

補足結繩
繩線

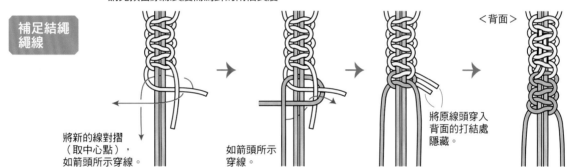

將新的線對摺
（取中心點），
如箭頭所示穿線。

如箭頭所示
穿線。

<背面>

將原線頭穿入
背面的打結處
隱藏。

補足基準線

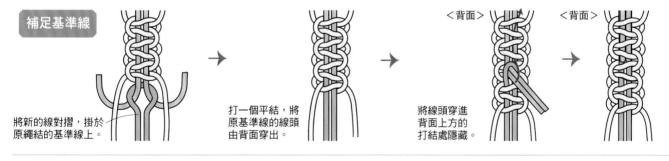

將新的線對摺，掛於
原繩結的基準線上。

打一個平結，將
原基準線的線頭
由背面穿出。

<背面>

將線頭穿進
背面上方的
打結處隱藏。

<背面>

・卷結

補足結繩
繩線

將新的線對摺，掛於
原繩結的基準線上。

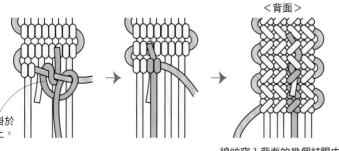

<背面>

線頭穿入背面的幾個結眼中

補足基準線

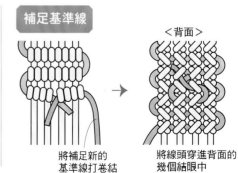

<背面>

將補足新的
基準線打卷結

將線頭穿進背面的
幾個結眼中

P.81至P.136的「裝飾結」所使用的基礎技巧。

1. 如何使用軟木塞板＆針

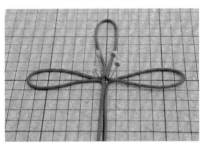

簡單的裝飾結只用手就可以結繩，但是複雜的裝飾結則建議一邊將繩線以針固定在軟木塞板上，一邊進行結繩。

繩子交叉處建議以珠針刺穿固定。

2. 如何使用鑷子＆鉗子

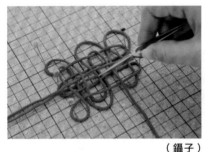
（鑷子）

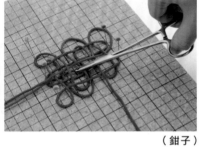
（鉗子）

在複雜處要使繩子交叉時，就使用鑷子或鉗子來穿線吧！
鑷子可於將線拉緊，或結繩中塞入線頭、拉出線頭等時候使用，鉗子的夾力很強，所以適合於將線穿入複雜的繩結中使用。

3. 如何拉緊繩線

a. 作成球形

將打結的線要作成球形時，依序送線，就會一點一點地形成圓形了，或將手指放入繩結其中會比較容易成形。

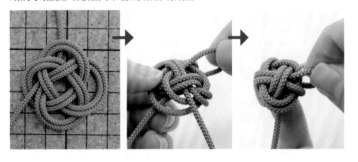

b. 整理形狀

裝飾結結好之後，必須依序拉鬆繩線調至漂亮的形狀。因為無法一次拉緊，請按照繩線穿入的順序拉鬆，慢慢調整形狀吧！

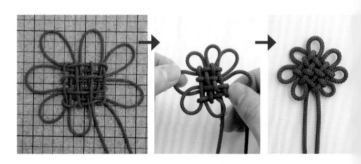

4. 收拾線頭

a. 作成線圈，以黏合劑固定

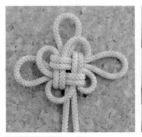
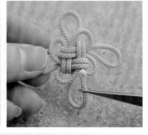

如圖片所示，這是用於兩條線繩結的方法。在一條線的根處不留餘地剪斷再以黏著劑固定。利用剩下的一條線作成線圈，塗上黏著劑壓入打結處固定。

b. 燒黏固定

將線頭移至靠近打火機的火焰上方，融化後就能固定。可以燒繩固定的繩子種類請參閱P.16-e。

Part 1 繩結

本單元介紹了世界各地自古以來所使用的繩結，
不僅完整呈現編結的技法，更賦予繩結多樣的裝飾性，
繩結從此不再只是「組合數條繩來加強強度」而已，
手環、項鍊、腰帶、吊飾、持手……
都是繩結的創意應用，
強調的不只是實用性，每項創作都是美感的展現。
建議您，翻閱本書之後找出喜歡的繩結，
按圖索驥練習編法，相信您也可以以巧思展現繩結之美。

Knot 1 ✻ 單結

將數條線併攏在一起的結法。
繩線數越多，打結處就越大。

難易度：★☆☆☆☆
主要用途：收拾線頭或將結點作為裝飾使用。

1 如箭頭所示繞線。

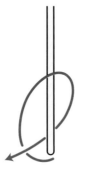

2 拉著線頭將線圈拉緊。

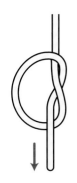

3 完成。不論使用幾條繩線數，同樣可打結。

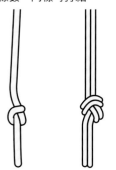

memo.
關於單結與固定結

單結，只要增加線數，打結處也會變大。固定結，即使增加線數，打結處也不會變大，可整潔地收拾線頭，但固定的力量也會變弱。

Knot 2 ✻ 固定結

以數條線中的一條線收攏的結法。
即使繩線的線數增加，打結處也不會變大，能緊密收拾線頭。

難易度：★☆☆☆☆
主要用途：收拾線頭（打結處不明顯）。

1 如箭頭所示繞一條線，以單結的要領在剩下的線上打結。

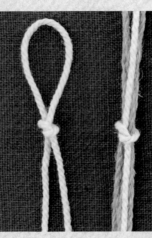

拉緊

2 完成。即使改變線數，同樣使用其中一條線打結在其餘的線上。

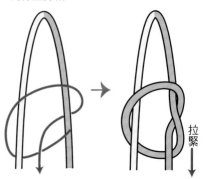

結繩的應用

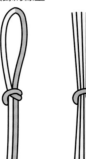

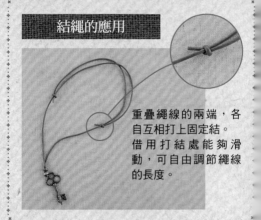

重疊繩線的兩端，各自互相打上固定結。借用打結處能夠滑動，可自由調節繩線的長度。

Knot 3 ✳ 捲線結

如同線捲一般，可裝飾的結法。
改變纏繞的次數，打結處的長度也會改變。

難易度：★☆☆☆☆
主要用途：製作大結點時或將結點作為裝飾使用。

1 如圖所示交繞製作線圈，
以B於A上纏繞三圈。

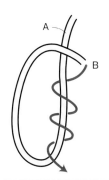

2 將A與B上下拉緊。

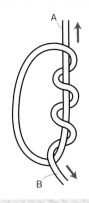

3 完成。繞繩次數不同，
結的長度也會改變。

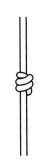

結繩的應用

與串珠相互結合成項鍊或手環飾品。串珠的作用是固定結點，同時作為裝飾。

Knot 4 ✳ 平結

使兩條線打結的方法。越拉緊會使結點越緊。

難易度：★☆☆☆☆
主要用途：接合兩條線時及結石包（請參閱P.148）。

1 將A放在B的上方，兩線
如箭頭所示穿繞。

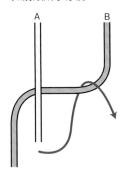

2 將線穿繞後的狀態。

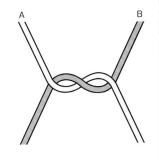

3 將A如箭頭所示穿繞。

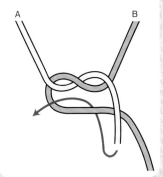

3 拉緊A與B，完成。

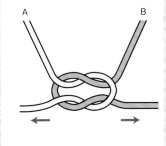

Knot 5 ＊ 纏結

在繩束上，以繩線一層層纏繞收攏的方法。
可使用於處理線頭，或將捲線的部分當作手環或項鍊的設計重點。

1 在作品的背面打結。在基準線上以另一條繩線如圖所示，沿線製作線圈，從上而下一層層緊密地繞捲。

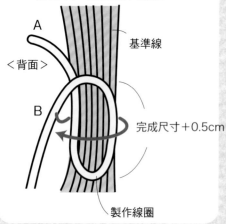

A
＜背面＞
B
基準線
完成尺寸＋0.5cm
製作線圈

2 捲至想要的長度，於最下層的線圈穿入線頭B。

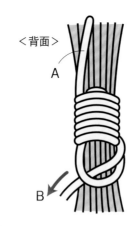

＜背面＞
A
B

3 將A上拉，線圈就會在捲好的繩線中被固定，最後由A、B的根部剪斷。

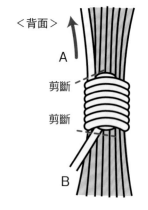

＜背面＞
A
剪斷
剪斷
B

小應用

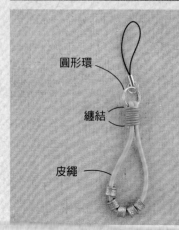

圓形環
纏結
皮繩

用於金屬配件的裝具上。將皮繩的線頭穿入圓形環後翻摺，以高級蠟繩（Wax Cord）打上纏結，若以不同顏色的繩線來打結，也別具特色。

結繩的應用

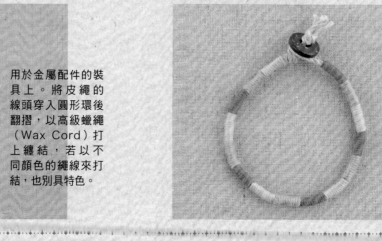

在基準線上以三色的線互相重複打纏結，就成為繽紛＆亮眼的手環！

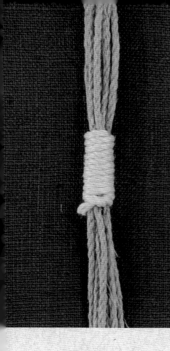

Knot 6 ＊ 捲固定結

在繩束上以一條線一層層纏繞、收攏的方法。
與纏結類似，使用於較長尺寸時，或材質不光滑，無法利用纏結的素材上。

難易度：★☆☆☆☆
主要用途：收攏成束的線頭時或直接作為飾品。

1 在作品的背面處打結。先將線頭於基準線上順沿2至3cm。

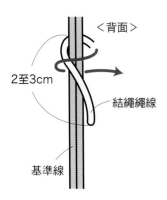

＜背面＞
2至3cm
結繩繩線
基準線

2 一層層緊密地纏繞後打上固定結，拉緊以前在基準線上塗黏著劑。

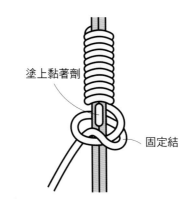

塗上黏著劑
固定結

3 拉緊繩線，並於根部剪斷。

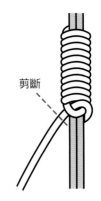

剪斷

memo.
纏結與捲固定結相異處

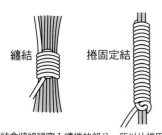

纏結　　捲固定結

纏結會將線頭穿入纏捲的部分，所以比捲固定結更牢靠固定。纏結適合纏捲尺寸較短情況。
捲固定結只以最後的固定結固定，所以適合纏捲尺寸較長，或不光滑、不適合纏結材質的繩線。

結繩的應用

將六條基準線分為三等分，各自用不同顏色的結繩繩線作捲固定結。利用一層層緊密地長捲，也能作出質感細膩的手環。

Knot 7 ✳ 共線纏結A

捆束兩條以上的繩線時，使用當中某兩條作為收攏的方法。
與纏結、捲固定結類似，但不補充新線，以共線來收攏是最大差異。

> 難易度：★☆☆☆☆
> 主要用途：收攏複數（兩條以上）條線頭時。

此結法是當有配件或其他繩結時才能進行的繩結。

1
以一條線製作一線圈，再以另一條從上而下一層層繞捲。

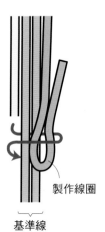

製作線圈

基準線

2
將纏捲過的線穿入線圈中。

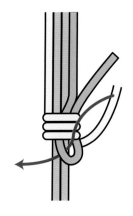

3
如箭頭所示將線頭向上拉緊，牢牢固定。於根部剪斷即完成。

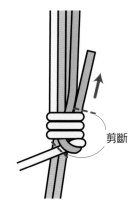

剪斷

小應用

以複數條線（兩條以上）編織時，作為線頭末端的結束。（照片是四股編的收線）

memo.

共線纏結A與共線纏結B
相異處

共線纏結A是使用兩條線打結，所以固定牢靠。
共線纏結B是只要有一條線就能打結，所以固定力稍微較弱，打結處不固定。因此打結處可以滑動，另可用於調節飾品的長短程度。

Knot 8 ✳ 共線纏結 B

捆束一條以上的繩線時，以一條線收攏的方法。
與共線纏結 A 的差異是，只用共線一條線收攏，打結處不固定，是可活動的。
這是可以調節長度的結法，常用於手環或項鍊。

難易度：★☆☆☆☆
主要用途：收攏複數（兩條以上）條線頭時
或作為飾品的長度調節部分。

1 如圖所示反摺一條線。

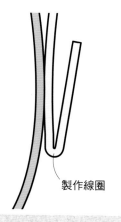

製作線圈

2 以反摺的線從上而下一層層地纏捲。

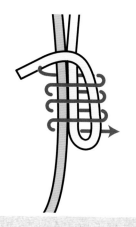

3 將線頭穿過線圈拉緊，牢牢固定。在根部剪斷即完成。

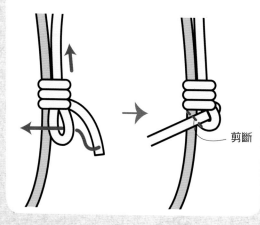

剪斷

小應用

常用於手環的線頭。
打結處可以活動，能調節長度。

結繩的應用

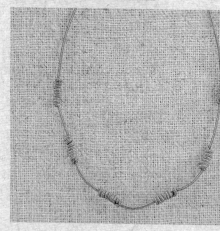

以一條細繩反覆進行共線纏結 B 作為裝飾。可直接作成項鍊或手環，也可於繩線中間穿入串珠裝飾。

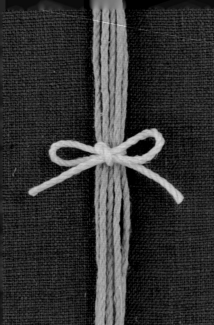

Knot 9 ✳ 蝶結

也稱為蝴蝶結、緞帶結，日常生活中經常使用的裝飾性結法。
拉動線頭就會立刻解開，所以適合不需固定的繩結。

難易度：★☆☆☆☆
主要用途：裝飾性收攏時或作為裝飾。

1　將基準線放在結繩繩線的上面，在
繩線的中心（如圖所示）打結。

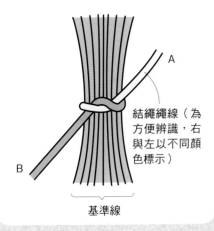

結繩繩線（為
方便辨識，右
與左以不同顏
色標示）

基準線

2　以B製作線圈。

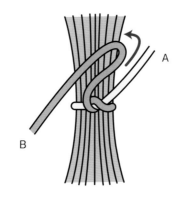

3　在作好的線圈上，將A由下往上繞
圈。

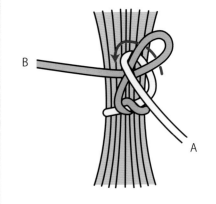

4　以A一邊作線圈，一邊（如圖所
示）穿繞。

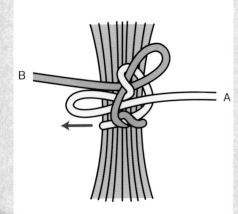

5　拉緊線圈與線頭，調整打結處的形
狀。

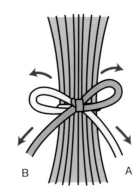

Knot 10 ＊ 左右結

將兩條線左右相互掛線的結法。
十分簡單，短時間內就能結出長尺寸繩結。使用兩色的繩線，可使結眼更鮮明。

難易度：★☆☆☆☆
需要的繩長（長15cm）：60cm × 2條
主要用途：飾品的細繩部分。

1 將Ａ線當基準線，以Ｂ線穿繞。請將基準線拉緊繃直。

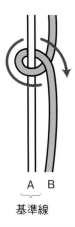

A　B
基準線

2 接著將Ｂ線當基準線，以Ａ線穿繞。如此就完成一次。

0.5次 ｛　　　｝一次

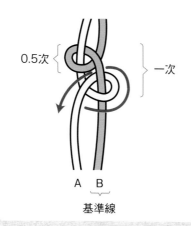

A　B
基準線

3 交互進行以上步驟，令結點間隔相等，一邊拉緊，一邊打結。

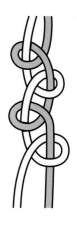

變換素材

以皮繩打結
又是不同的造型。

結繩的應用

每0.5次就穿入串珠，可應用於手環等飾品。

只要結出較長的左右結，也可以作成項鍊。中途每隔一次就穿入串珠，作為重點裝飾。

Knot 11 ＊ 鎖結

以左右的繩線製作線圈，交替穿入的結法。
成品是具有厚度、立體的繩狀。

難易度：★★☆☆☆
需要的繩長（長15cm）：80cm × 2條
主要用途：作為飾品或裝飾繩線。

1 以透明膠帶固定 A、B，並將 B
往下摺。

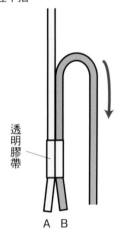

透明膠帶

A B

2 將 A 從 B 的後方繞過製作線圈。

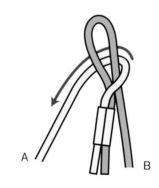

A B

3 以 A 製作與 B 相同的線圈。

製作線圈

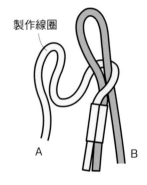

A B

4 將 A 製作的線圈穿入 B 的線圈中。

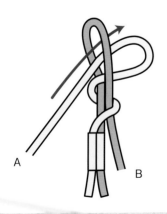

A B

5 將 B 往下拉，拉緊線圈。

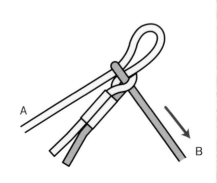

A B

6 以 B 製作線圈，穿入 A 的線圈中。

製作線圈

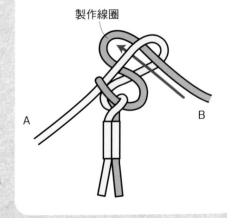

A B

7　將A往下拉，拉緊線圈。

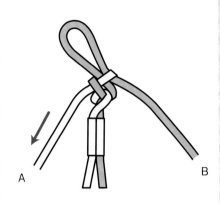

A　　　　　　　　　　B

8　重複結繩步驟3至7，最後如圖所示穿入線頭。

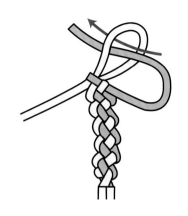

9　將繩線牢牢拉緊，整理形狀。最後取下透明膠帶。

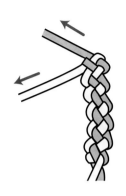

變換素材

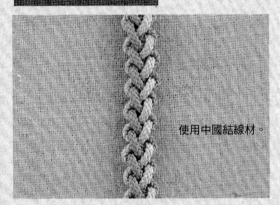

使用中國結線材。

使用皮繩。

結繩的應用

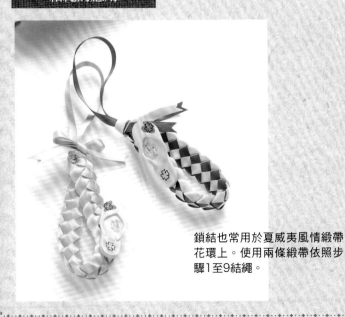

鎖結也常用於夏威夷風情緞帶花環上。使用兩條緞帶依照步驟1至9結繩。

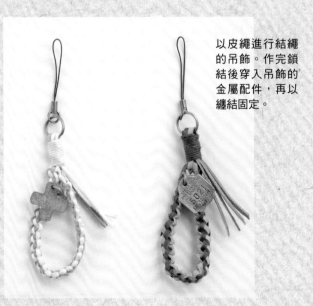

以皮繩進行結繩的吊飾。作完鎖結後穿入吊飾的金屬配件，再以纏結固定。

Knot 12 * 平結

繩結當中最基本的結法。
除了用於幸運手繩或手環，
也能應用在Knot13至20的繩結中。

難易度：★☆☆☆☆
需要的繩長（長15cm）：結繩繩線A、B／各90cm・基準線／各15cm
主要用途：飾品。

〔左上平結〕

1　將A（如圖）疊在基準線的上面，將B疊於A上。將B從基準線的下方穿至A的上面。

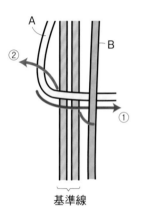

2　將繩線左右均勻拉緊。

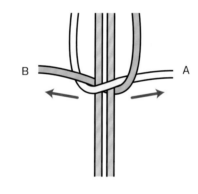

3　如圖將A疊在基準線的上面，將B疊於A上。將B從右方的線圈如箭頭方向穿出。

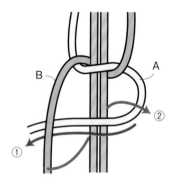

4　將繩線左右均勻拉緊。左上平結就完成一次。

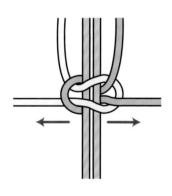

5　重複結繩步驟1至4。每結繩3至4次就拿起基準線將打結處依序上推，填滿空隙。

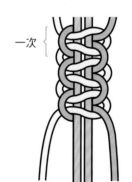

使用兩色結繩時

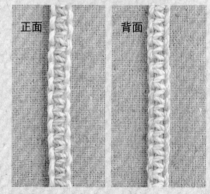

正面與背面的顏色呈現方式恰巧相反，所以兩面皆可使用。

30

〔右上平結〕將纏繞基準線的繩線順序相反，即為右上平結。

1 將B（如圖）疊在基準線的上面，將A疊於B上。將A從基準線的下方穿至B的上面。

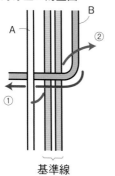

基準線

2 將繩線左右均勻拉緊。

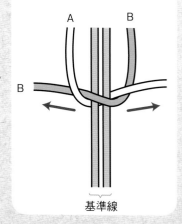

基準線

3 如圖將B疊在基準線的上面，將A疊於B上。將A從左方的線圈如箭頭方向穿出。

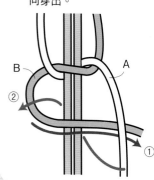

4 將繩線左右均勻拉緊。右上平結完成一次。

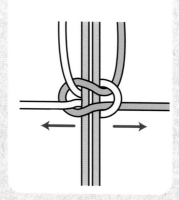

5 重複結繩步驟1至4。每結繩3至4次就拿起基準線將打結處依序上推，填滿空隙。

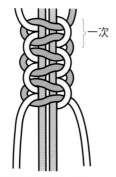

一次

左上平結與右上平結的差異

〔左上平結〕

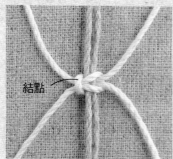

結點

〔右上平結〕

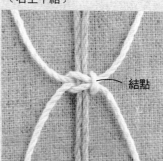

結點

左上平結會於左側形成結點；右上平結則於右側形成結點。以結點就能分辨出來，連續結繩則外觀就會相同。

memo.

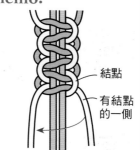

結點

有結點的一側

結繩時若對接下來要將左右的哪一條線放於基準線上感到迷惑時，請以「將有結點的那一側的線放在基準線上」記憶。

繩結的應用

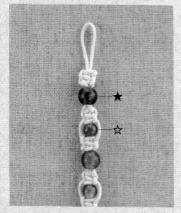

各式穿串珠方法。
★為基準線與結繩繩線全部穿入串珠的情況。
☆為僅基準線穿入串珠的情況。

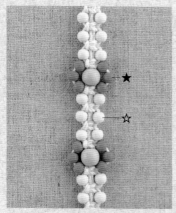

製作為花朵的形狀。
★為基準線穿大串珠，結繩繩線穿入三個小串珠。☆為左右的結繩繩線各穿入一個串珠。

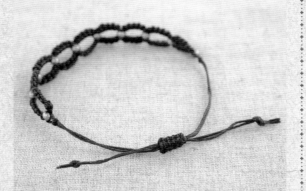

作為飾品的釦具。
交叉手環的兩端，將交叉的部分作為基準線打平結。最後以燒線固定（請參閱P.16），收拾線頭。因可以滑動調節長度，也可以作為方便的釦具。

Knot 13 ＊ 並列平結（4條）

以四條線一邊交換基準線與結繩繩線，一邊重複進行平結的結法。
此結法相較於平結，更能完成寬幅的織片。

難易度：★★☆☆☆

需要的繩長（長15cm）：70cm × 4條

主要用途：作為飾品或裝飾繩線。

1 並排四條線。首先將B當作基準線，以A、C進行左上平結（請參閱P.30）。如①②所示穿繞。

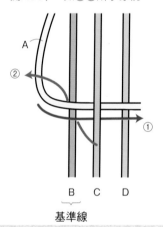

2 將A疊放於基準線的上面，再將C疊於A上。將C從基準線的下方穿出A的線圈。

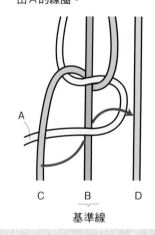

3 左上平結完成。接著將C當作基準線，以B、D進行右上平結（請參閱P.31）。如①②所示穿繞。

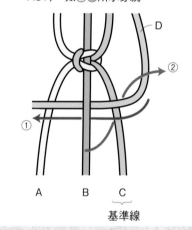

4 將D疊放於基準線的上面，再將B疊於D上。將B從基準線的下方穿出D的線圈。

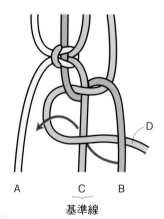

5 右上平結完成。這樣就完成一次並列平結（4條）。

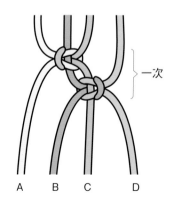

6 重複結繩步驟1至5。

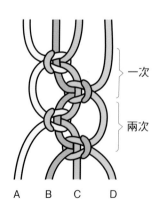

配色模式

繩線顏色的呈現方式，會因為一開始時繩線的放置順序而改變。並列平結（4條）時有以下三種模式。

**繩線的
配置**

A　B　C　D　　　A　B　C　D　　　A　B　C　D

正　面

背　面

 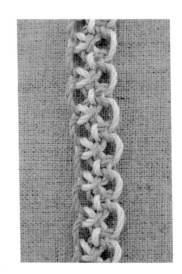

33

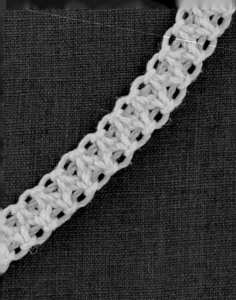

Knot 14 ✻ 並列平結（6條）

以六條線一邊交換基準線與結繩繩線，一邊重複進行平結的結法。
相較並列平結（4條）能作出結眼緊緻的織片。
此為經常使用於手環之類的結法。

難易度：★★☆☆☆
需要的繩長（長15cm）：A、C、D、F／各70cm
　　　　　　　　　　　　 B、E／各15cm
主要用途：手環類的飾品及包包的提把。

1　將六條線並排。首先將B、C作為基準線，以A、D進行左上平結（請參閱P.30）。如①②所示穿繞。

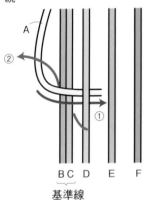

2　將A疊放在基準線的上面，再將D疊於A上。如箭頭所示將D穿出A線圈。

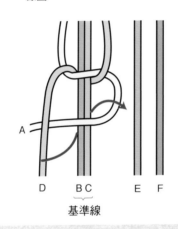

3　左上平結完成。接著將D、E作為基準線，以C、F進行右上平結（請參閱P.31）。如①②所示穿繞。

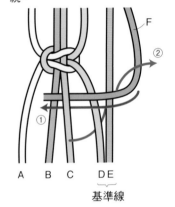

4　將F疊放在基準線的上面，再將C疊於F上。如箭頭所示將C穿出左邊的線圈。

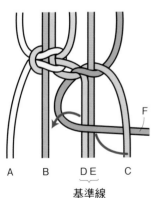

5　右上平結完成。完成一次並列平結（6條）。

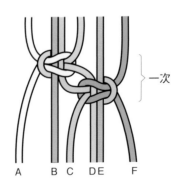

6　重複結繩步驟1至5。

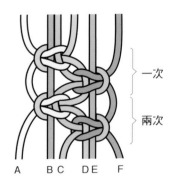

| 配色模式 | 繩線顏色的呈現方式，會因為開始時繩線的放置順序而改變。並列平結（6條）有以下三種模式。 |

繩線的
配置

A　B　C　D　E　F　　　　A　B　C　D　E　F　　　　A　B　C　D　E　F

正　面

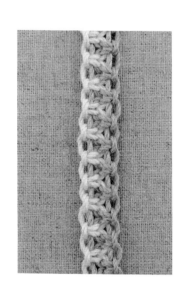

背　面

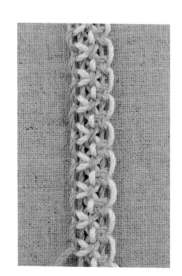

Knot 15 ✱ 並列平結（8條）

以八條線重複進行平結的結法。
此結法將會形成緊縮＆結眼細緻的織片。

難易度：★★☆☆☆

需要的繩長（長15cm）：A、D、E、H／各90cm
　　　　　　　　　　　　B、C、F、G／各15cm

主要用途：手環類的飾品及包包的提把。

1　並排八條線。左右各四條，以左邊的四條進行一次左上平結（請參閱P.30）。

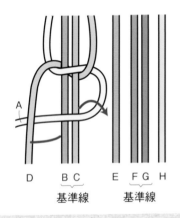

2　以右邊的四條進行一次右上平結（請參閱P.31）

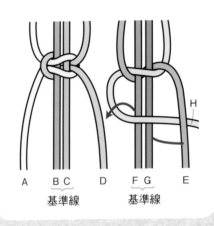

3　於中央將D與E交叉。

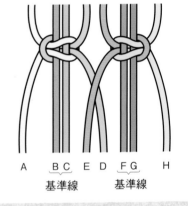

4　依照步驟1、2，以A、B、C、E進行左上平結；以D、F、G、H進行右上平結。

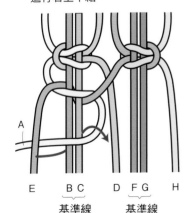

5　將D與E交叉於中央。重複結繩步驟1至4。

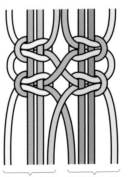

memo.

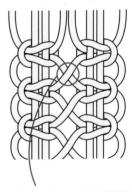

請注意此交叉處，建議將繩線的上、下交錯方式統一固定。

繩線顏色的呈現方式，會因為開始時繩線的放置順序而改變。並列平結（8條）時有以下兩種模式。

繩線的配置

A B C D E F G H

A B C D E F G H

正　面

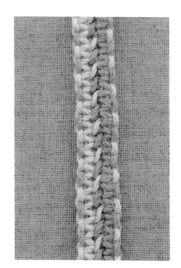

背　面

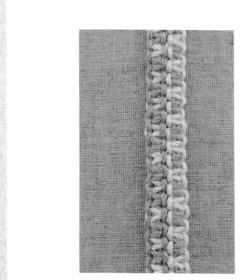

Knot 16 ✳ 蝦蛄結

纏捲平結，製作凸型的立體裝飾的結法。
依照纏捲平結的次數不同，結的大小也會跟著改變。

〔進行三次平結〕

1 打平結（請參閱P.30）。

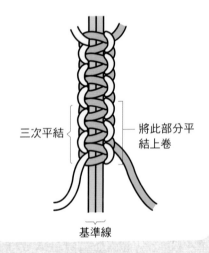

三次平結 ｛ 　 ｝ 將此部分平
　　　　　　　　 結上卷

基準線

2 將基準線的線頭以鉤珠針或鉗子
（如圖所示）穿入兩個三次平結中
間的基準線與結繩繩線之間。

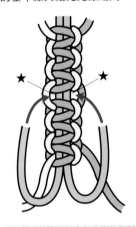

3 將基準線向下拉，將平結往上捲成
珠狀。

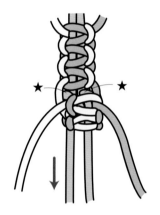

4 於珠狀的下方進行一次平結。

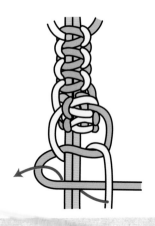

5 三節的蝦蛄結完成。依照纏捲部分
的結數，即可改變立體部分的大
小。

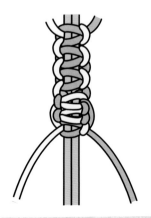

結繩的應用

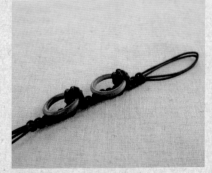

於步驟往上捲平結時，穿入配件，就能
變為飾品的重點裝飾。

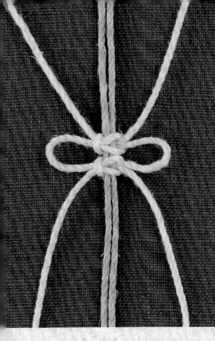

Knot 17 ✳ 環狀飾邊結

環狀飾邊即是環狀的裝飾。
進行平結時，在結眼與結眼之間製作環狀飾邊的結法。

難易度：★☆☆☆☆
主要用途：想於平結上加重點裝飾時，
　　　　　或進行連續結繩形成流蘇風格。

1　進行一次平結（請參閱P.30）。

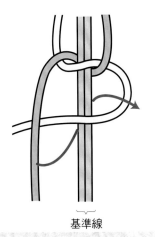

基準線

2　於步驟1完成平結後，預留下欲
　製作的環狀飾邊的兩倍長度間隔
　（★），再打平結。

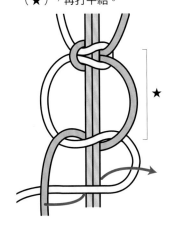

★

3　第二個平結完成後，拉緊基準線並
　將下方的打結處向上推。

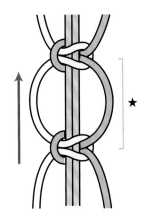

★

4　兩側即形成環狀飾邊。

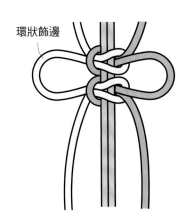

環狀飾邊

結繩的應用

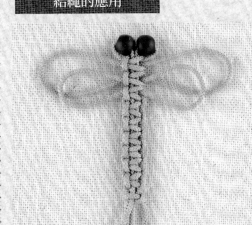

將環狀飾邊結比作翅膀，作成蜻蜓
的形狀。改變環的大小決定翅膀的
部分，進行兩次環狀飾邊結，剩下
的部分重複進行平結。

連續打環狀飾邊結，就會形成流蘇
風格的花邊。（→請參閱P.154）

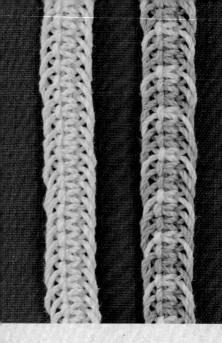

Knot 18 ✳ 魚骨結A

此為平結的應用型。一如其名魚骨，是在平結的左右再製作線環的結法。

難易度：★★☆☆☆

需要的繩長（長15cm）：結繩繩線A、B、C／各120cm・基準線／15cm

主要用途：手環或腰帶等或作為寬版的裝飾繩線。

1 將三條結繩繩線（A、B、C）以平結綁於基準線上。（請參閱P.11結繩繩線的結法）

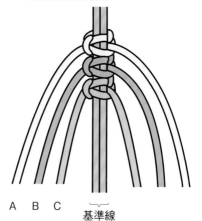

2 將B、C往上避開。將A左右穿繞後，於C的下方打一次平結（請參閱P.30）。

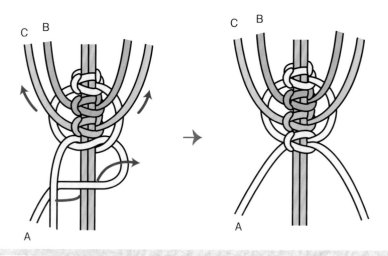

3 將C、A往上避開。將B左右穿繞後，於A的下方打一次平結。

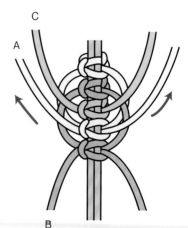

4 將A、B往上避開。將C左右穿繞後，於B的下方打一次平結。重複結繩步驟2至4。

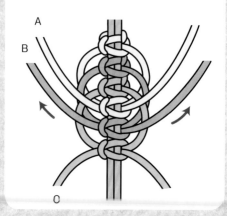

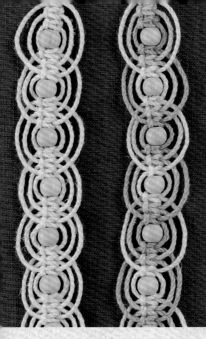

Knot 19 ✳ 魚骨結B

特色是連續進行如圓一般的結法。
建議配合串珠使用。

難易度：★★☆☆☆
需要的繩長（長15cm）：結繩繩線A、B、C／各120cm・基準線／15cm
主要用途：手環或腰帶。

1　將三條結繩繩線（A、B、C）以
　　平結綁於基準線上。（請參閱P.11
　　結繩繩線的結法）

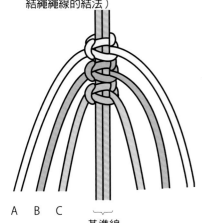

A　B　C　　　基準線

2　將串珠穿於基準線上。將C如畫圓一般於左右跨
　　線，在串珠下打一次平結（請參閱P.30）。

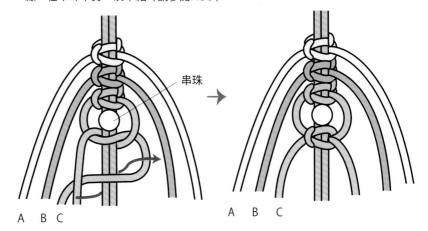

串珠

A　B　C　　　　　　　　A　B　C

3　將B如畫圓一般左右跨線，於C的
　　下方打一次平結。

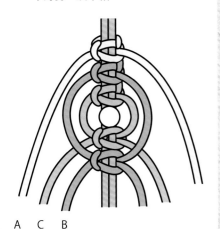

A　C　B

4　將A如畫圓一般左右跨線，於B的
　　下面打一次平結。

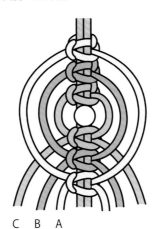

C　B　A

5　依照上述方法，如畫圓般地依序打
　　結。

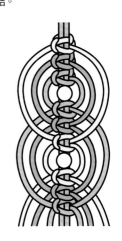

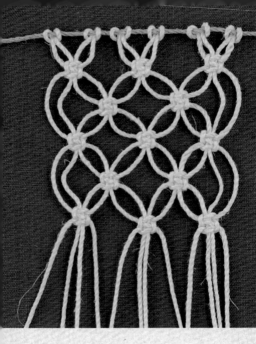

Knot 20 ＊ 七寶結

類似於日本傳統的七寶圖案，以重複打平結的結法。
只要增加繩線的數量，就能拓展寬度。

難易度：★★☆☆☆
需要的繩長：25cm × 12條（如左方圖片8cm × 8cm）
主要用途：網狀、墊子狀的物品或寬幅的手環、頸飾。

1 以四條為一組。

2 將內側的兩條作為基準線，打1.5次
左上平結（請參閱P.30）。
※0.5次，就是左上平結的步驟1至
2。

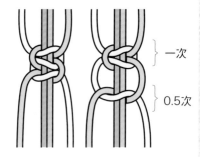

一次
0.5次

3 第一段的成品。第二段如圖示將兩
條繩線往右挪動，與第一段空出間
隔後打(1.5)一個半的平結。

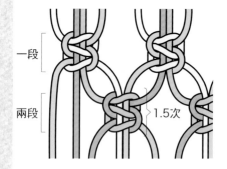

一段
兩段
1.5次

4 以相同作法，一邊移動兩條繩線，
一邊重複打平結。條數多時作法也
相同。

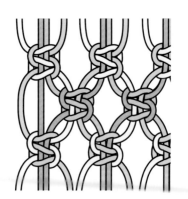

memo.

這裡雖然選擇左上平結，不過右上平結
的成品也幾乎相同。請將整體統一即
可！

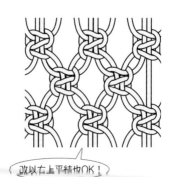

改以右上平結也OK！

作出漂亮的結繩訣竅

要製作出打結處整齊＆漂亮的七寶結，建
議使用裝飾結編板的刻度來仔細確認打結
處的位置，或如圖中，以寬度適合的尺或
厚紙墊於打結處空隙的尺寸處，再一邊打
結也很方便。

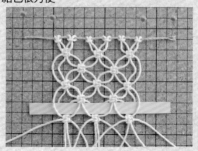

應用模式

七寶結的成品會因為平結的次數，或段與段之間的間隔方式不同而變化。

〔平結一次 × 填滿打結處的模式〕

作一次平結，段與段之間不留空隔，成為整齊的類型。
整齊的格子圖案。一次平結的弱點是打結處容易鬆開。

1 打一次平結。

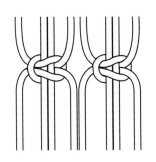

2 挪動兩條線，與第一段之間不留空隔，再打一次平結。

3 重複步驟。

〔平結兩次 × 填滿打結處的模式〕

作兩次平結，段與段之間不留空隔，打結嚴謹的類型。

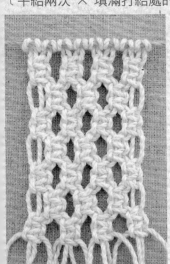

1 打兩次平結。

2 挪動兩條線，與第一段之間不空隔，打兩次平結。

3 重複步驟。

〔平結三次 × 使用兩色的模式〕

只要使用兩色不同的繩線，就會變成花邊圖案。平結的次數較多，花邊圖案就會特別顯眼。

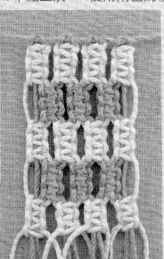

兩色繩線配置

結繩的應用

七寶結法適合用於寬版的手環。建議以P.15的b-4的方法開始編結。

Knot 21 ✳ 鎖鏈編

將一條線編成鎖鏈狀的結法。
特色是一拉線頭，打結處就能鬆開。

難易度：★☆☆☆☆
需要的繩長（長15cm）：100cm × 1條
主要用途：飾品或裝飾。

1　製作線圈。

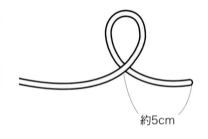

約5cm

2　以左手中指與拇指拿捏著線圈重疊處。

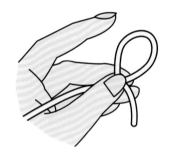

3　將繩線掛在食指上。

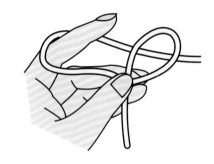

4　將右手食指與拇指穿入線圈中，將掛於左手的線拉出。

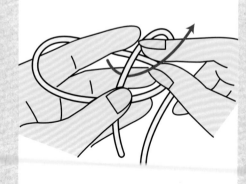

5　移開左手，拉緊線頭與線圈。

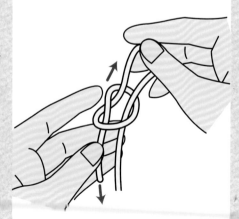

6　將繩線掛於左手食指上，以左手拇指與中指拿捏著線頭。再將右手食指穿入繩圈中。

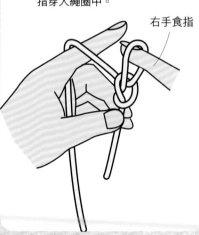

右手食指

7 　將右手食指與拇指穿入線圈中，拉
　　出掛在左手上的線。

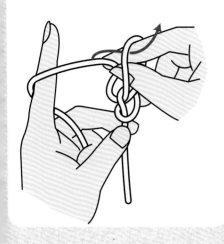

8 　重複步驟6至8。每次一邊製作線圈
　　時就一邊拉緊。

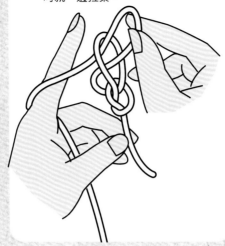

9 　完成。

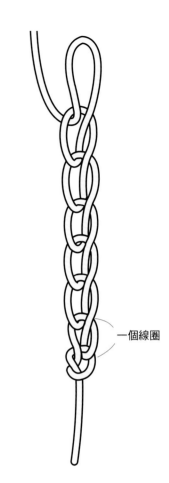

一個線圈

最後固定方法
（不希望繩結鬆開時）

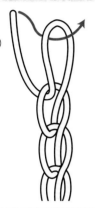

將線頭穿進線圈中

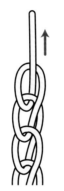

結繩的應用

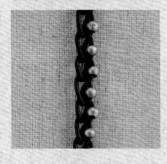

穿串珠的類型。
結繩時事先在線上穿入幾個
串珠，將一個個串珠以挑珠
針穿入於每一個線圈再結
繩。

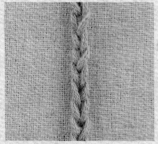

用力拉緊，就會形成結眼細
緻的繩結。

column

只要使力一拉鎖鏈編就會鬆
開，因此用以收拾延長線也
很方便。

Knot 22 ✳ 左上扭結

將繩扭成螺旋狀的結法。可以作出從左上到右下的螺旋圖樣。
常用於手環或項鍊等物品上。

> 難易度：★☆☆☆☆
> 需要的繩長（長15cm）：結繩繩線A、B／各100cm・基準線／15cm
> 主要用途：飾品。

1　將A疊放在基準線的上面，再將B疊於A上。將B從基準線的後方穿出A。

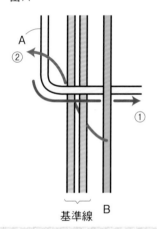

2　左右均勻拉緊。完成一次左上扭結。

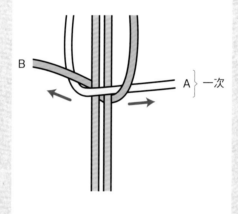

3　與步驟1、2相同，將左側的線放在基準線上結繩。

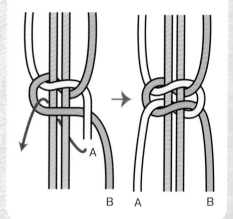

4　結繩4至5次後，拿起基準線將打結處向上推，打結處就會扭轉形成螺旋狀。

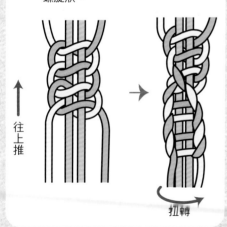

結繩的應用

使用複數條線，利用扭結將繩線編織成片狀。將七寶結（P.42）的平結改變為扭結也OK！
建議請將扭結的結繩次數設定為扭轉半圈或一圈，如果扭轉圈數不夠的話，會使整個織片歪斜，圖樣也就不會清晰了。

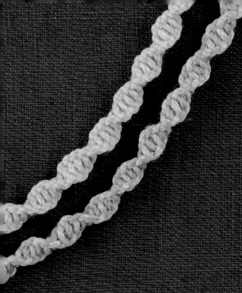

Knot 23 * 右上扭結

與左上扭結的螺旋旋轉方向相反的類型。
從右上到左下的螺旋圖樣。

難易度：★☆☆☆☆
需要的繩長（長15cm）：結繩繩線A、B／各100cm・基準線／15cm
主要用途：飾品。

1 將B疊放在基準線的上面，再將A疊於B上。將A從基準線的後側穿出至B。

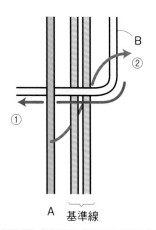

2 左右均勻拉緊。完成一次右上扭結。

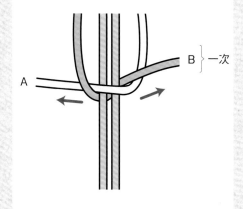

3 與步驟1、2一樣，將右側的線放在基準線上結繩。

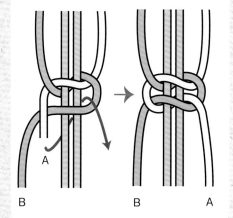

4 重複結繩步驟1至3。

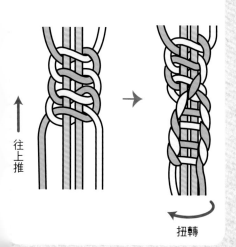

往上推

扭轉

結繩的應用

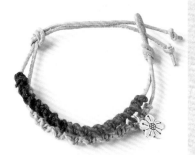

使用扭結製作手環。將皮繩當作基準線，以三色的Hemp進行結繩。

五次左上扭結與五次右上扭結交替結繩，就會製作成鋸齒圖樣的繩線。

Knot 24 * 左上雙扭結

以兩條繩線重複進行左上扭結。從左上至右下的螺旋圖樣。
以兩種不同色的繩線結繩，就會浮現出漂亮的螺旋圖樣。

難易度：★★★☆☆
需要的繩長（長15cm）：結繩繩線A、B／各150cm・基準線／15cm
主要用途：飾品。

1 使結繩繩線 A 、 B 的左右長度相同，結在基準線上。（請參閱P.11 結繩繩線的結法）

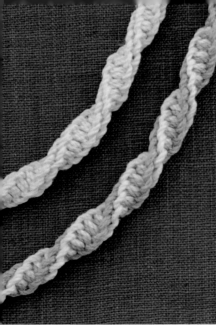

2 如圖所示將B上移避開，以A打一次左上扭結（請參閱P.46）。

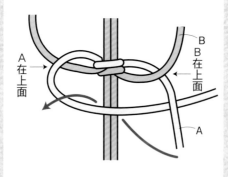

3 結好的狀態。

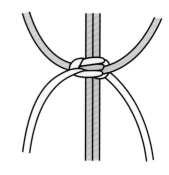

4 如圖所示將A上移避開，以B打一次左上扭結。

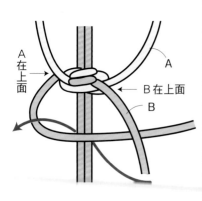

5 完成一次左上雙扭結。

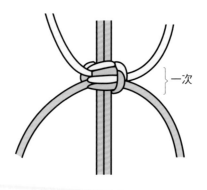

6 結繩數次之後，拿起基準線將打結處往上推並壓緊。

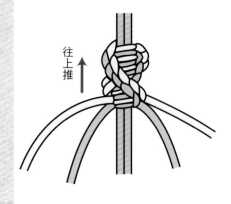

Knot 25 ＊ 右上雙扭結

以兩條繩線重複進行右上扭結。從右上至左下的螺旋圖樣。

難易度：★★★☆☆
需要的繩長（長15cm）：結繩繩線A、B／各150cm・基準線／15cm
主要用途：飾品。

1　使結繩繩線A、B的左右長度相同，結在基準線上。（請參閱P.11 結繩繩線的結法）

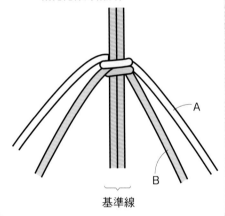

A
B
基準線

2　如圖所示將B上移避開，以A打一次右上扭結（請參閱P.47）。

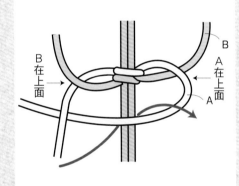

B
B 在上面
A 在上面
A

3　結好的狀態。

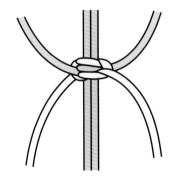

4　如圖所示將A上移避開，以B打一次右上扭結。

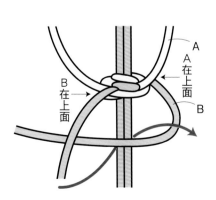

A
A 在上面
B 在上面
B

5　完成一次右上雙扭結。

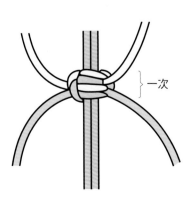

一次

6　結繩數次之後，拿起基準線將打結處往上推並壓緊。

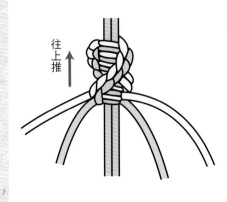

往上推

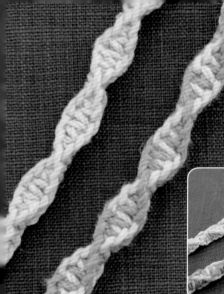

Knot 26 * 十字扭結

交替重複打左右扭結的結法。
交叉編織出兩條螺旋，形成菱形的結眼。

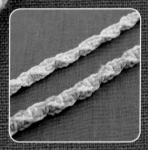

難易度：★★★★★
需要的繩長（長15cm）：結繩繩線A、B／各200cm・基準線／15cm
主要用途：飾品。

1　使結繩繩線A、B的左右長度相同，結在基準線上。（請參閱P.11結繩繩線的結法）

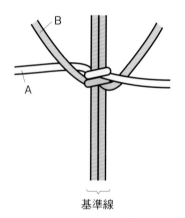

基準線

2　如圖所示將B繩線上移避開，以A打一次右上扭結（P.47）。

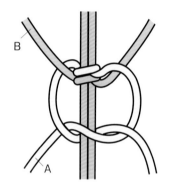

3　將A繩線上移避開。

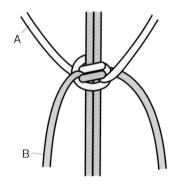

4　如圖所示以B打一次左上扭結（P.46）。

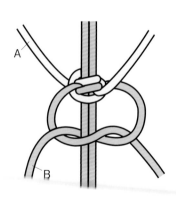

5　重複步驟2至4。

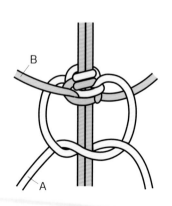

6　結繩數次後若碰到左右的結點，就使B交叉到A的上面。圖為A結繩三次、B結繩兩次時碰到結點的情況。

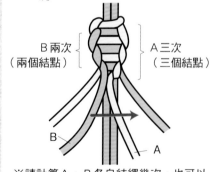

B兩次（兩個結點）　A三次（三個結點）

※請計算A、B各自結繩幾次，也可以數結點的數量即可知道。

7 兩繩交叉的狀態。相反側（A'與 B'）也同樣交叉。此時為完成十 字的圖樣。

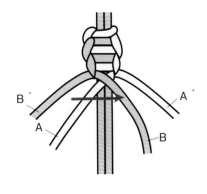

8 從水平90°觀看的狀態。

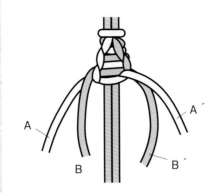

9 以已經交叉的B進行B的第三次結 繩。完成的狀態就是A結繩三次、 B結繩三次。

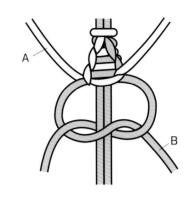

10 同樣重複步驟2至4。

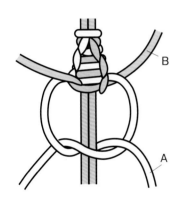

11 若再次碰到左右的結點，就使B 交叉到A的上面。反側也同樣交 叉。這時使繩線與步驟6結繩的次 數一樣。

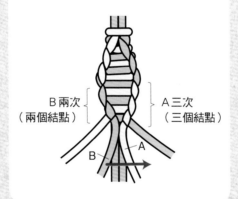

B兩次
（兩個結點）

A三次
（三個結點）

12 從水平90°來觀看的狀態。以 已經交叉的B進行B的第三次結 繩。這樣一來就是A結繩三次、 B結繩三次。

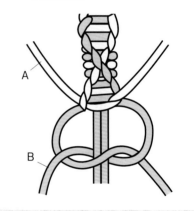

13 重複步驟2至12。如★所示，注 意每次交叉時，於上層位置的都 是相同顏色的線。

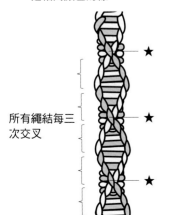

所有繩結每三 次交叉

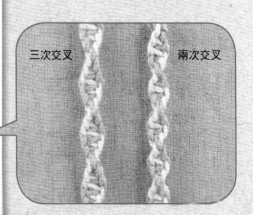

memo.

關於交叉的時機

這裡以結繩三次作為範例，
但碰到結點的結繩次數，並非都是三次。
情況會因為以下的條件而不同。

・繩線的粗細
・繩結的拉緊時狀況
・基準線的粗細

譬如基準線若越粗，碰到結點的次數就會
越多。請配合狀況作調節吧！重要的是整
體一貫，全部都以相同次數後進行交叉編
織就沒問題了。

三次交叉　　　　　兩次交叉

Knot 27 ＊ 三股編

日常生活中，許多時候都會使用的一般結法。
以三條繩線平行編織。

難易度：★☆☆☆☆
需要的繩長（長15cm）：30cm × 3條
主要用途：飾品／當作裝飾繩線。

1　將三條線並排，將A與B交叉。

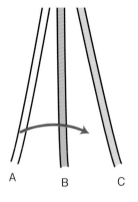

2　C與A交叉。

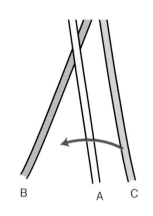

3　按照步驟1、2的順序重複交叉編織。

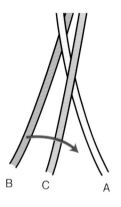

4　一邊編織，一邊拉緊。

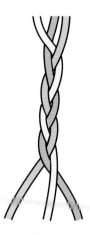

結繩的應用／變換素材

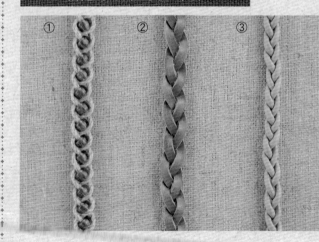

① 一邊編織，一邊將串珠穿入於正中央的線中。

② 以皮繩編織。

③ 以圓皮繩編織。

Knot 28 ＊ 四股編

交叉相鄰的兩條線，
以四條線平行編織的結法。

難易度：★★☆☆☆
需要的繩長（長15cm）：30cm × 4條
主要用途：飾品、腰帶。

1 並排四條線，將A與B交叉。

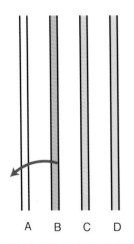

A B C D

2 將C與D交叉。

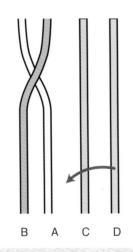

B A C D

3 將A與D交叉。

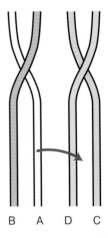

B A D C

4 按照步驟1至3的順序重複交叉編織。

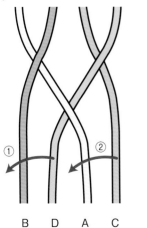

B D A C

5 一邊編織，一邊拉緊。

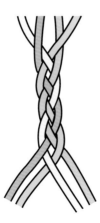

變換素材

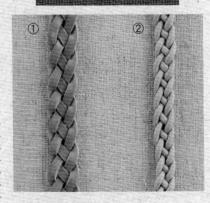

①以皮繩編織。
②以圓皮繩編織。

Knot 29 ＊ 五股編

將五條繩線平坦地編織的結法。
織片會比使用五股平編的寬度更大。

難易度：★★☆☆☆
需要的繩長（長15cm）：30cm × 6條
主要用途：飾品、包包的提把、腰帶。

1 並排五條線，將A與B、E與D交叉。

A B C D E

2 將E如圖由穿過C的下方穿繞至A的上方。

B A C E D

3 按照步驟1、2的順序重複交叉編織。

B E A C D

4 一邊編織，一邊拉緊。

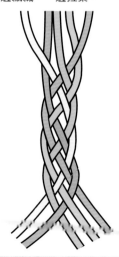

變換素材

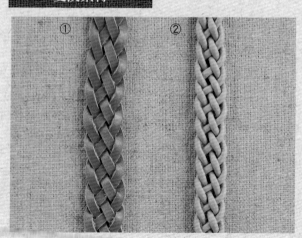

①以皮繩編織。

②以圓皮繩編織。

Knot 30 ＊ 五股平編

平坦地編織五條線的結法。
將兩端放入內側，交叉編織。

難易度：★★☆☆☆
需要的繩長（長15cm）：30cm × 5條
主要用途：飾品。

1 並排五條線，將E穿過D、C的上方，於中央交叉。然後將A穿過B、E的上方，於中央交叉。

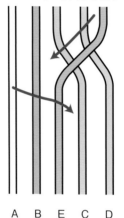

A B E C D

2 將D穿過C、A的上方，於中央交叉。

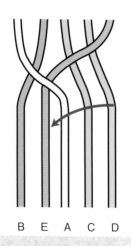

B E A C D

3 將B穿過E、D的上方，於中央交叉。按照步驟1至3的順序重複交叉編織。

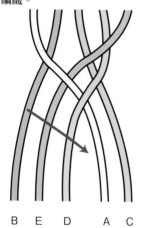

B E D A C

4 一邊編織，一邊拉緊。

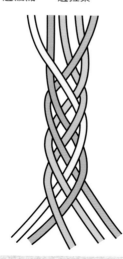

變換素材

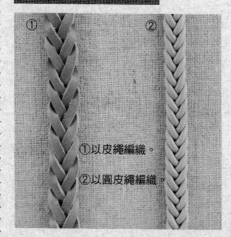

①以皮繩編織。

②以圓皮繩編織

結繩的應用

以皮繩編織的手環。在兩端簡單以金屬配件固定即可。

Knot 31 * 六股編

將兩端放入內側，交叉編織，平坦地編織六條線的結法。

難易度：★★★☆☆

需要的繩長（長15cm）：30cm × 6條

主要用途：飾品、包包的提把、腰帶。

1
並排六條線，先將中央的兩條（C、D）交叉。再將D與B、E與C各自交叉。

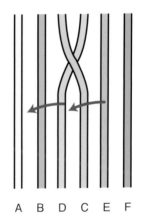

A B D C E F

2
交叉中央的兩條（B、E）。

A D B E C F

3
將左右線上下穿繞後，置於中央。

A D E　　B C F

4
交叉中央兩線。

D E A F B C

5
按照步驟3、4重複交叉編織。

D E F　　A B C

6
編織時同時拉緊。

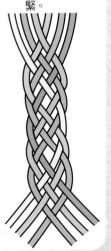

變換素材

①以皮繩編織。
②以圓皮繩編織。

Knot 32 ＊ 梭織結

打結處很纖細，所以常用在少女風的飾品之類。
根據捲線的方向不同，有左梭織結與右梭織結兩種。

難易度：★☆☆☆☆
需要的繩長（長15cm）：結繩繩線／150cm × 1條·基準線／15cm
主要用途：飾品。

〔左梭織結〕

1 將結繩繩線放在基準線的左側，然後如圖所示以結繩繩線纏在基準線上。

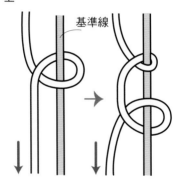

2 拉緊。完成一次左梭織結。

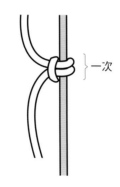

一次

3 重複步驟1至2。

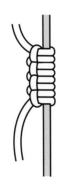

〔右梭織結〕

將基準線與結繩繩線放置成左右相反後結繩，即是右梭織結。

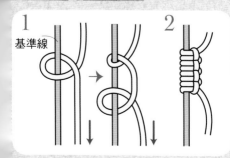

1 基準線 2

結繩的應用

交替重複進行左梭織結與右梭織結。

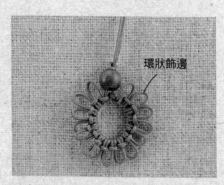

環狀飾邊

將右梭織結調整為圓成環狀。每一次結繩稍微放鬆結繩繩線，再加上環狀飾邊。

Knot 33 ＊ 追半卷結

依序纏捲四條線，結成繩索狀。

難易度：★★★☆☆
需要的繩長（長15cm）：75cm × 4條
主要用途：飾品。

1　並排四條線，將D捲於C上，C再捲於B上。

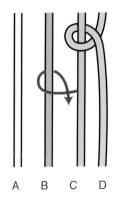

2　將B捲於A上。

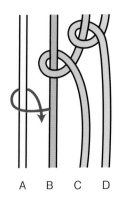

3　A穿繞B、C的下方後捲於D上。

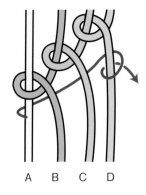

4　拉緊。完成一圈，形成筒狀。

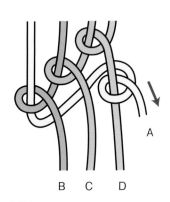

5　同樣繼續將各繩線捲於左側的線上，就會形成圓繩索狀。

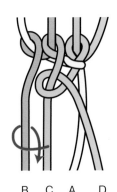

變換素材

①以圓皮繩編織。
②以皮繩編織。

Knot 34 ＊ 環結

在基準線上纏捲一條結繩繩線的結法，
形成螺旋狀的圖樣。

難易度：★☆☆☆☆
需要的繩長（長15cm）：結繩繩線／180cm × 1條
　　　　　　　　　　　　基準線／15cm

主要用途：飾品。

〔右環結〕

1 將基準線放於左側；結繩繩線放於
右側。如圖所示在基準線上卷結繩
繩線。這樣是完成一次。

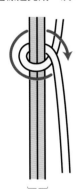

基準線

2 重複結繩，一邊繞基準線一邊結
繩，繩結就會扭轉。

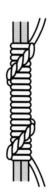

〔左環結〕

1 將基準線放於右側；結繩繩線放於
左側。如圖所示在基準線上卷結繩
繩線。這樣是完成一次。

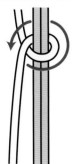

基準線

2 重複結繩，一邊繞基準線一邊結
繩，繩結就會扭轉。

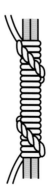

結繩的應用

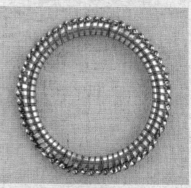

以環狀的物品作為基準線結繩，就會形
成無螺旋圖樣的漂亮結眼。圖中是以塑
膠環結繩，作成環狀。

Knot 35 ＊ 四組結

交叉四條線，作成繩索狀的結法。
從左右兩側放入線至內側。
請記住「緊接使用空間的線」。

難易度：★★☆☆☆
需要的繩長（長15cm）：40cm × 4條
主要用途：飾品／包包的提把。

1 將四條線並排，將C與B交叉。

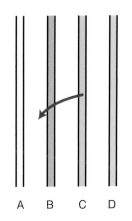

A B C D

2 D穿繞B、C下方，從上方穿入
B、C之間。

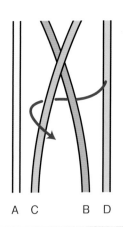

A C　　B D

3 A穿繞C、D下方，從上方穿入
C、D之間。

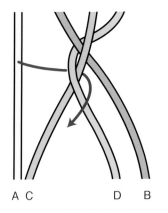

A C　　D B

4 B穿繞D、A下方，從上方穿入
A、D之間。

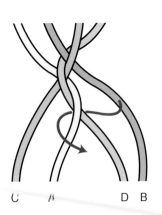

C A　　D B

5 按照步驟3、4的順序重複穿入線頭
交叉編織。一邊交叉一邊拉緊。

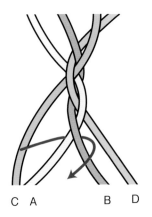

C A　　B D

配色模式

繩線顏色的呈現方式，會因為開始時繩線的放置順序而改變。四組結有以下的兩種模式。

花紋為縱向直線。

A　B　C　D

花紋為交替出現。

A　B　C　D

變換素材

根據使用的繩線素材不同，氛圍也不同。

① ② ③

①使用圓皮繩。

②使用平皮繩。
※結平繩時，繩線的正面請經常保持
　在外側。

③使用Asian Cord。

結繩的應用

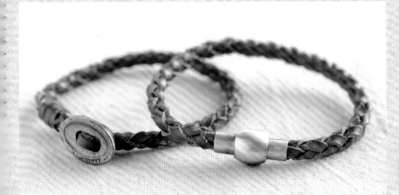

以平皮繩交叉編織，裝上釦具作成手環。
四組結經常作為皮革飾品的基本繩結使用。

因為以四條線牢固地
交叉編織，也適合作
為提把。可與手作布
包搭配。（→刊載於
P.151）

Knot 36 * 六組結

以六條線交叉編織，作成繩索狀的結法。
製成的繩索比四組結更粗。

難易度：★★★☆☆
需要的繩長（長15cm）：40cm × 6條
主要用途：飾品／包包的提把。

1 並排六條線，C與D交叉。

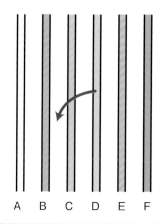

2 F穿繞E、C、D、B的下方，繞
過B的上方再穿過D的下方，由
D、C之間穿出。

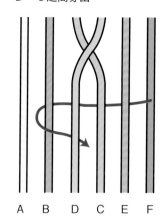

3 A穿繞B、D、F、C的下方，繞
過C的上方再穿過F的下方，由
F、D之間穿出。

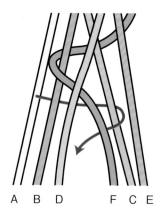

4 E穿繞C、F、A、D的下方，繞
過D的上方再穿過A的下方，由
A、F之間穿出。

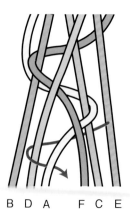

5 B穿繞D、A、E、F的下方，從
繞過F的上方再穿過E的下方，由
E、A之間穿出。

6 以相同方法重複交叉編織。一邊交
叉一邊拉緊。

配色模式　繩線顏色的呈現方式，會因為開始時繩線的放置順序而改變。六組結有以下的兩種模式。

A B C D E F

花紋是斜向。

A B C D E F

花紋是隨機出現。

變換素材　根據使用的繩線素材不同，氛圍也不同。

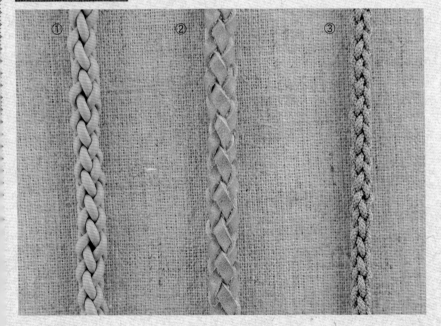

① 使用圓皮繩。

② 使用平皮繩。
※結平繩時，繩線的正面請經常保持
　在外側。

③ 使用Asian Cord。

結繩的應用

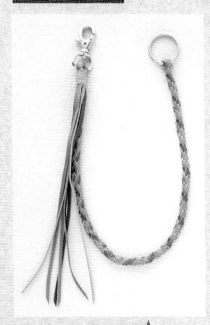

取兩色的皮繩編以六
組結作成的錢包鏈。
如右圖，於鑰匙圈上
穿入三條線進行交叉
編織。

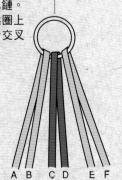

A B C D E F

Knot 37 * 圓四疊結

將四條線交叉成井字形編織的結法。
可以作成圓柱狀的繩索。

難易度：★★☆☆☆
需要的繩長（長15cm）：160cm × 2條　or　80cm × 4條
主要用途：手環。

1 將線十字交叉。（開始的方法請參閱P.65）

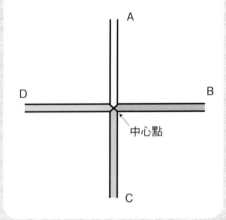

2 順時鐘將線重疊，將A疊在B上。

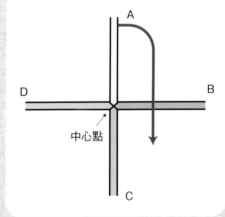

3 同樣將B疊在A與C上；C疊在B與D上，最後的D疊在C上，然後穿入A的環中。

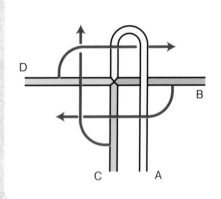

4 均勻拉緊四條線。

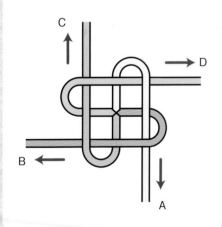

5 完成一次繩結。

6 重複結繩步驟2至4。

開始的方法

以四條線或兩條兩倍長度的線,開始的方法各有不同。

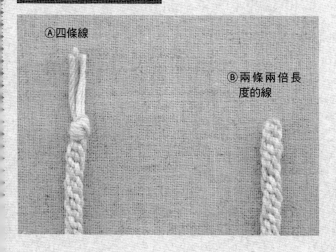

Ⓐ四條線

Ⓑ兩條兩倍長度的線

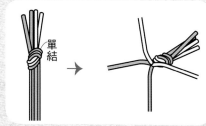

單結

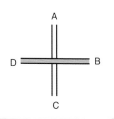

Ⓐ以打開四條線的打結處成為十字形為開始。

Ⓑ兩條線交叉成十字形開始。頂端成圓形。想讓頂端看起來漂亮,只要結好一次翻面繼續結繩,就會讓頂端呈現漂亮的兩色相間方格花紋。

配色模式

繩線顏色的呈現方式,會因為開始時繩線的放置順序而改變。在圓四疊結有以下的兩種模式。

中心點

花紋是由右到左的螺旋。

中心點

花紋是由左到右的螺旋。

結繩的應用

將每一條線一邊穿串珠,一邊作圓四疊結。

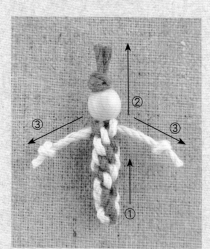

以圓四疊結製作人偶。

①以圓四疊結製作身體部分。
②以兩條粉紅色線穿入木珠,並打單結。
③以兩條白色線各自打單結製作手的部分。

Knot 38 ＊ 方四疊結

將四條線交叉成井字形的編織結法。
類似圓四疊結，不過這裡將會作方柱狀的繩索。

難易度：★★☆☆☆
需要的繩長（長15cm）：160cm × 2條　or　80cm × 4條
主要用途：手環飾品。

1　將線放置成十字交叉。（開始的方法請參閱P.67）

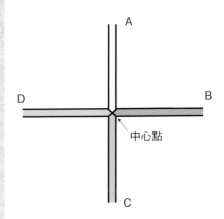

2　進行一次方四疊結（請參閱P.64）。

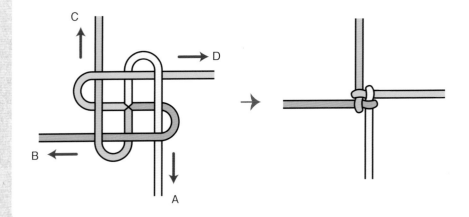

3　接著逆時鐘旋轉交叉編織。將C疊放於B的上面。

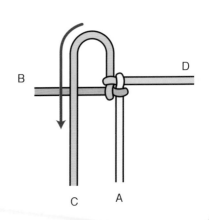

4　將B放在C與A的上面。

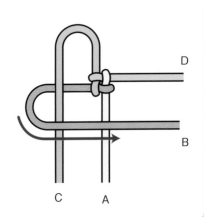

5　將A放在B與D的上面。

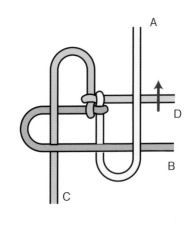

6 將D穿繞過A的上方，再穿入C圍成的線圈中。

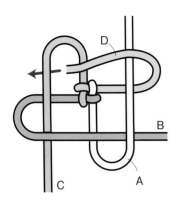

7 將四條線均勻拉緊。

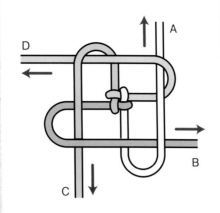

8 重複結繩步驟2至7。

配色模式 繩線顏色的呈現方式，會因為開始時繩線的放置順序而改變。方四疊結有以下的兩種模式。

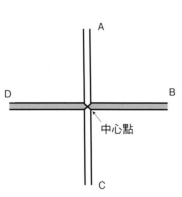

縱向各有兩列顏色。

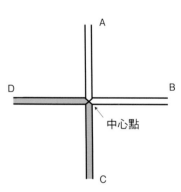

縱向每一列或兩列有顏色。

開始的方法

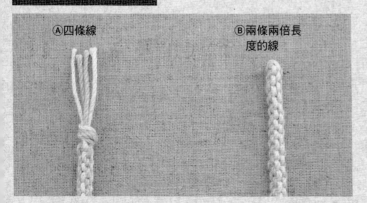

Ⓐ四條線　　　Ⓑ兩條兩倍長度的線

以四條線或兩條兩倍長度的線，開始的方法各有不同。與P.65的「開始的方法」相同。

結繩的應用

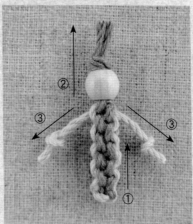

以方四疊結製作人偶。

①以方四疊結製作身體部分。

②以兩條藍色線穿入木珠，並打單結。

③以兩條綠色線各自打單結製作手的部分。

Knot 39 ＊ 杉綾六組結

有如杉樹葉的圖樣，交叉編織六條線的結法。
可作成略有稜角的線。

a

b

難易度：★★★☆☆
需要的繩長（長15cm）：40cm × 6條
主要用途：手環等等。

變換素材
左：圓皮繩
中：平皮繩
右：Asian Cord

1 並排六條線，將F穿繞E、D、C、B的下方，繞過B再穿入C、D之間。

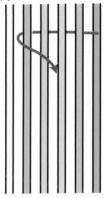

A　B　C　D　E　F

2 將A穿繞B、C、F、D的下方，繞過D再穿入F、C之間。

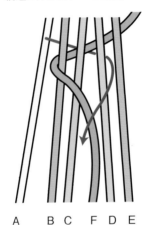

A　　B　C　F　D　E

3 將E穿繞D、F、A、C的下方，再從上方穿入A、F之間。

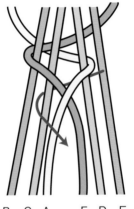

B　C　A　　F　D　E

4 將外側的線按照步驟2、3的順序依序交叉編織。

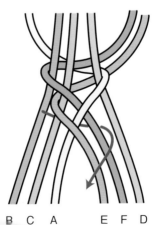

B　C　A　　E　F　D

5 一邊交叉，一邊拉緊。

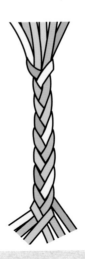

配色

A　B　C　D　E　F

繩線顏色的呈現
方式，會因為開
始時繩線的放置
順序而改變。
本頁左上圖中的
作品b是以左圖
的配色交叉編織
製作而成。

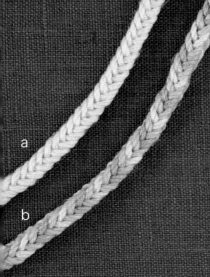

a

b

Knot 40 * 杉綾八組結

有如杉樹葉的圖樣，交叉八條線的結法。

斷面是四角形的線。

相較杉綾六組結更粗了一圈。

難易度：★★★☆☆

需要的繩長（長15cm）：40cm × 8條

主要用途：手環。

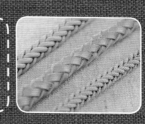

變換素材

左：圓皮繩
中：平皮繩
右：Asian Cord

1 將八條線並排，將H穿繞G、F、E、D、C的下方，繞過C再穿入D、E之間。

A B C D E F G H

2 將A穿繞B、C、D、H、E下方，繞過E再穿入H、D之間。

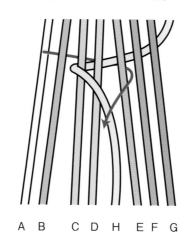

A B　C D H E F G

3 將G穿繞F、E、A、H、D下方，繞過D再穿入A、H之間。

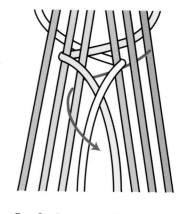

B C D A　H E F G

4 將外側的線按照步驟2、3的順序依序交叉編織。

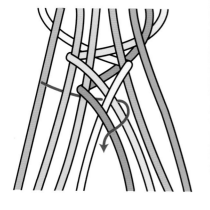

B C D A　G H E F

5 一邊交叉，一邊拉緊。

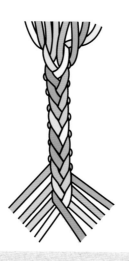

配色

A B C D E F G H

繩線顏色的呈現方式，會因為開始時繩線的放置順序而改變。本頁左上圖中的作品b是以上圖的配色交叉編織製作而成。

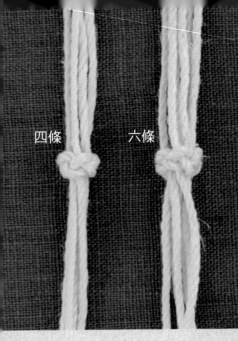

四條　　　六條

Knot 41 ＊ 玉留結

用於製作珠狀結點的結法。使用於收拾線頭或裝飾，
及固定小飾物以避免脫落時使用。
分為以四條線結繩與六條線結繩的類型。

難易度：★★★☆☆
主要用途：收拾線頭／裝飾／作為結點。

〔四條〕

1　進行圓四疊結（請參閱P.64）的步驟1至4，再以順時鐘方向，將D由下往上穿出靠近中心的圈（★）。

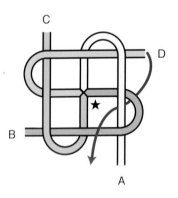

2　將A由下往上穿出靠近中心的圈（★）。

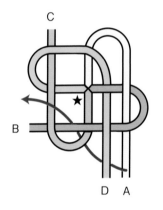

3　再將B相同地由下往上穿出靠近中心的圈（★）。

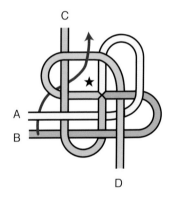

4　最後C作法也相同，請注意此處的圈是雙層，由下往上穿出進靠近中心的圈（★）。

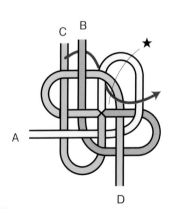

5　此為全部的線編織後的樣子。

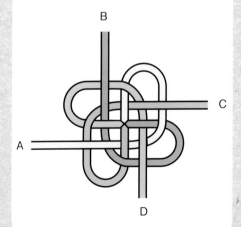

6　將每一條線慢慢朝箭頭的方向拉緊，收整A、B、C、D的線頭，輕輕上下拉緊。

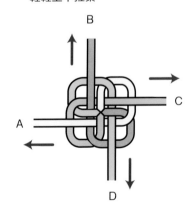

70

7

以錐子之類的尖細工具按照①至③的順序拉緊每一條線。

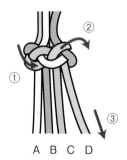

A B C D

8

拉緊全部的線，調整形狀。

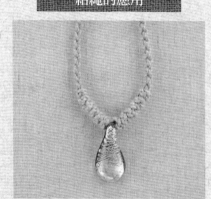

在主飾品的左右兩側，編織結玉留結，就會形成粗繩狀。

小繩結／變換素材

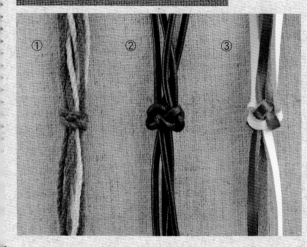

① ② ③

①入基準線的玉留結：以八條線當中的四條打玉留結，剩下的四條至於內側作為基準線（請參閱右圖）。結繩的繩線若不是四條，這時只要以剩下的線作為基準線就可以了。

②使用圓皮繩。

③用平皮繩：結平繩時，建議將繩線的正面經常保持在外側。

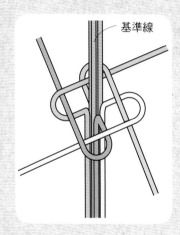

基準線

〔六條〕

1

請參閱P.70的四條組，練習以六條線交叉編織。

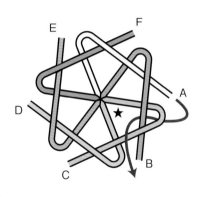

E F

D A

★

C B

2

請參考四條組穿出靠近中心的圈（★）。請注意此處的圈是雙層，最後 F 由下往上穿出進靠近中心的圈（★）。

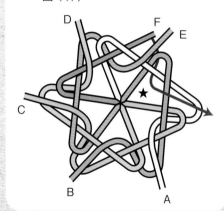

D F E

C

★

B A

3

將全部的線拉緊並調整形狀。

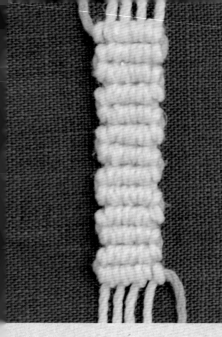

Knot 42 ＊ 橫卷結

幸運手繩經常使用此結法。
將基準線橫編、結繩繩線則縱向編織的結繩。

難易度：★★☆☆☆
需要的工具：軟木塞板、珠針。
主要用途：幸運手繩、飾品。

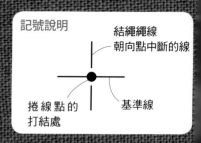

記號說明
結繩繩線
朝向點中斷的線
基準線
捲線點的
打結處

〔由左至右結繩〕

結繩記號

1　將基準線繃緊拉直，如箭頭所示以卷結編織。

基準線{

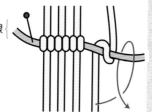

2　拉緊。

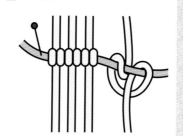

3　完成。

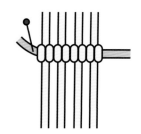

〔由右至左結繩〕

結繩記號

1　將基準線繃緊拉直，如箭頭所示以卷結編織。

基準線{

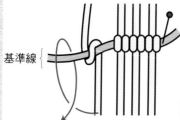

2　拉緊。

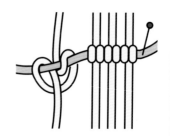

3　完成。

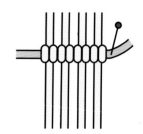

〔編織數段結繩〕

結繩記號

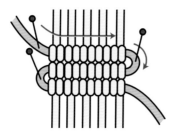

如圖所示，由左到右、由右到左重複結繩。

memo.

結繩時以珠針之類的工具，固定基準線與結繩繩線再繼續結繩。

當結繩數段時，段與段之間不留空隙，就能編織得很漂亮。而不留空隙的訣竅是當結繩時，將基準線往斜上方拉緊。

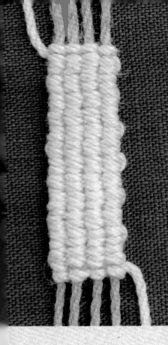

Knot 43 ＊ 縱卷結

與橫卷結類似，但此處基準線為縱向、而結繩繩線以橫向結繩。

難易度：★★☆☆☆
需要的工具：軟木塞板、珠針。
主要用途：幸運手繩、飾品。

記號說明

基準線
連接點的線

捲線點的
打結處

結繩繩線
朝向點中斷的線

〔由右至左結繩〕

結繩記號

1 將基準線繃緊拉直，如箭頭所示以卷結編織。

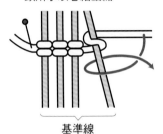

2 如箭頭所示拉緊基準線與結繩繩線。

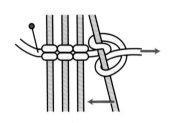

3 完成。

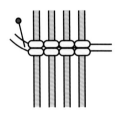

〔由右至左結繩〕

結繩記號

1 將基準線繃緊拉直，如箭頭所示以卷結編織。

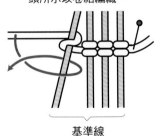

2 如箭頭所示拉緊基準線與結繩繩線。

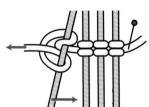

3 完成。

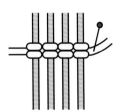

〔編織數段結繩〕

結繩記號

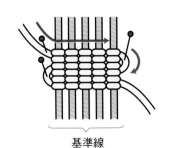

如圖所示，由左到右、由右到左重複結繩。

memo.

結繩時以珠針之類的工具，固定基準線與結繩繩線再繼續結繩。

當結繩數段時，段與段之間不留空隙，就能編織得很漂亮。結好一段後就拿起基準線，將打結處向上推緊，再繼續結繩下一段。

Knot 44 * 斜卷結

與橫卷結基本相同。
將捲線位置稍微斜向挪動的結繩。

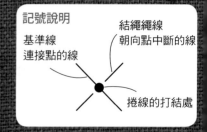

記號說明
基準線
連接點的線
結繩繩線
朝向點中斷的線
捲線的打結處

〔朝右下結繩〕

結繩記號

1 將A（基準線）繃緊拉直，
如圖所示按照B、C、D的
順序由左上到右下斜向穿
繞。

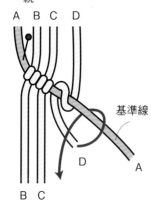

基準線

2 打結處排成一直線。

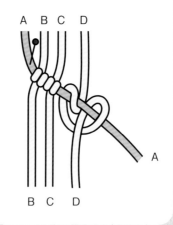

3 完成。

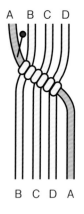

〔朝左下結繩〕

結繩記號

1 將A（基準線）繃緊拉直，
如圖所示按照B、C、D的
順序由右上到左下斜向穿
繞。

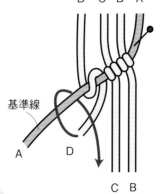

基準線

2 打結處排成一直線。

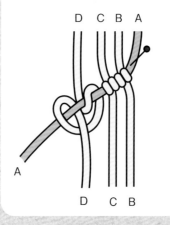

3 完成。

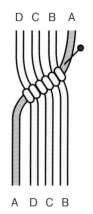

〔結繩為鋸齒形〕

結繩記號

1 第一段結好後，將基準線反摺，朝相反方向繼續第二段結繩。

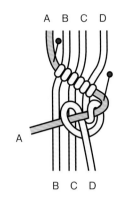

A B C D

A

B C D

2 以同樣作法完成第二段後將基準線反摺。

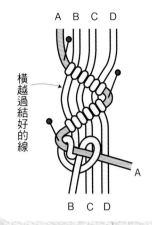

A B C D

橫越過結好的線

A

B C D

3 重複此動作。並使歪斜的角度一致，就能漂亮地完成。

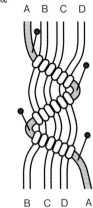

A B C D

B C D A

〔複數段的斜卷結〕（朝右下結繩的情況）

結繩記號

1 由左上朝右下進行結繩第一段。這時原本是基準線的 A 會移至最右側。接著第二段則將最左側的 B 作為基準線進行結繩。

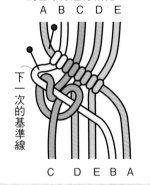

A B C D E

下一次的基準線

C D E B A

2 第二段完成。原本是基準線的 B 移至最右側。

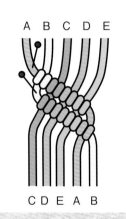

A B C D E

C D E A B

3 第三段也相同，以最左側的 C 作為基準線進行結繩。

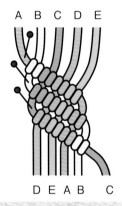

A B C D E

D E A B C

〔複數段的斜卷結〕（朝左下結繩的情況）

結繩記號

要將繩結結得漂亮，請參閱P.72中memo。

1 由右上朝左下進行結繩第一段。這時原本是基準線的 A 會移至最左側。接著第二段則將最右側的 B 作為基準線進行結繩。

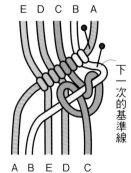

E D C B A

下一次的基準線

A B E D C

2 第二段完成。原本是基準線的 B 移至最右側。

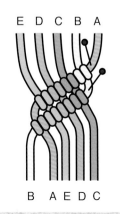

E D C B A

B A E D C

3 第三段也相同，以最右側的 C 作為基準線進行結繩。

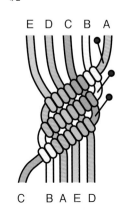

E D C B A

C B A E D

Knot 45 ＊ 裡卷結

以卷結的背面結繩作為正面的結法。
裡橫卷結是以橫卷結的背面作為正面；
裡縱卷結是以縱卷結的背面作為正面。
每一個打結處都形成十字形。

難易度：★★★☆☆
需要的工具：軟木塞板、珠針。
主要用途：幸運手繩、飾品。

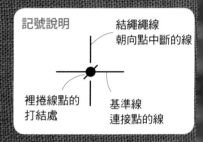
裡橫卷結 | 裡縱卷結

裡橫卷結

〔由左至右結繩〕

結繩記號

1 將基準線繃緊拉直，如圖所示纏捲結繩繩線。

基準線

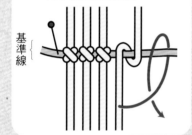

2 拉緊。

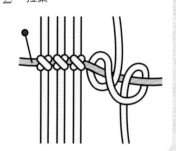

3 完成。

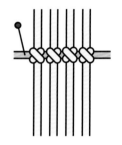

〔由右至左結繩〕

結繩記號

1 把基準線繃緊拉直，如圖所示將結繩繩線纏捲。

基準線

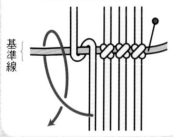

2 拉緊。

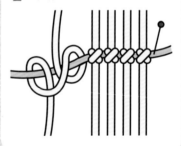

3 完成。

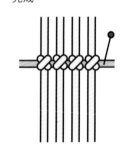

〔編織數段結繩〕

結繩記號

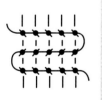

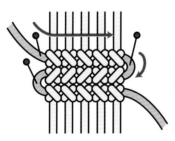

如圖所示，由左至右、由右至左重複結繩。

memo.
將裡橫卷結以斜向結繩，就會變成「裡斜卷結」。

76

裡縱卷結

〔由左至右結繩〕

結繩記號

1 將基準線繃緊拉直，如圖所示將結繩繩線纏捲。

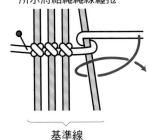

基準線

2 拉緊。

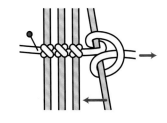

3 完成。

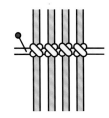

〔由右至左結繩〕

結繩記號

1 將基準線繃緊拉直，如圖所示將結繩繩線纏捲。

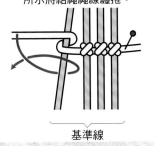

基準線

2 拉緊。

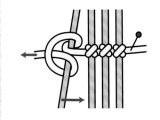

3 完成。

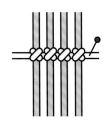

〔編織數段結繩〕

結繩記號

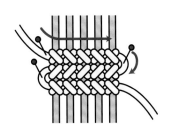

如圖所示，由左至右、由右至左重複結繩。

memo.

結繩時以珠針之類的工具，固定基準線與結繩繩線再進行結繩。

想要將「裡橫卷結」、「裡縱卷結」編織的很漂亮，請分別參閱P.72、P.73的memo。

以卷結進行變化

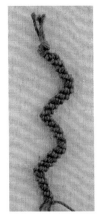

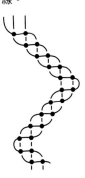

應用橫卷結製作成鋸齒狀的繩線。

斜卷結三段

裡卷結兩段

重複交替進行打斜卷結與裡卷結。

以裡卷結編織為∨字圖樣。

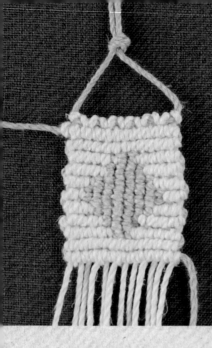

Knot 46 ＊ 科芬特里編結法

（カバンドリーワーク）

使用橫卷結與縱卷結編織圖樣的技法。
習慣以後就能作自己喜歡的圖樣。

難易度：★★★★☆

主要用途：幸運手環、墊子、掛毯。

科芬特里編結法是改變縱線與橫線的顏色，製作圖樣的技法。以縱線打橫卷結；以橫線打縱卷結，兩者分開結繩。請以右圖的鑽石圖案來練習吧！

記號說明

一格表示一個結。底的部分是橫卷結，圖案（鑽石）則以縱卷結製作。

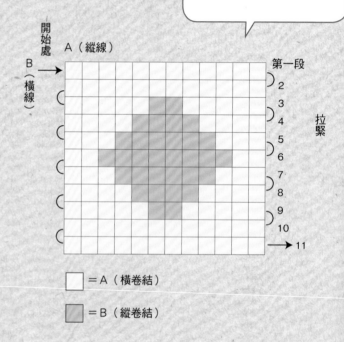

開始處
A（縱線）
B（橫線）→

第一段
2
3
4
5
6
7
8
9
10
11
拉緊

□ ＝ A（橫卷結）

▨ ＝ B（縱卷結）

1 首先結繩第一段，打12個橫卷結（請參閱P.72）。

A（縱線12條）

B（基準線）

2 將基準線反摺，第二段也打12個橫卷結。

第一段

第二段

R

3 將基準線反摺後再結第三段。先結五個橫卷結，接著將第六條線當作A基準線、第七條線當作B，以B打縱卷結。（將第六、七條作為A基準線，以B打縱卷結。）

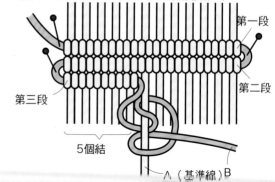

第三段

第一段

第二段

5個結

A（基準線）B

4 再繼續打五個橫卷結,第三段就完成了。

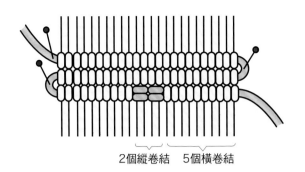

2個縱卷結　　5個橫卷結

5 剩下的段請依照記號,分別打橫卷結與縱卷結。

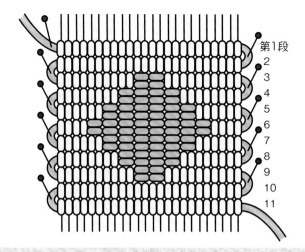

第1段
2
3
4
5
6
7
8
9
10
11

應用繩結　使用科芬特里編結法,就能在幸運手繩加上英文字母。

(例)

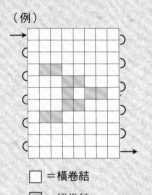

　=橫卷結

　=縱卷結

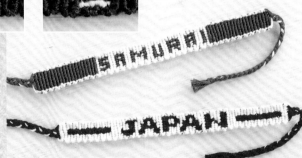

(例)

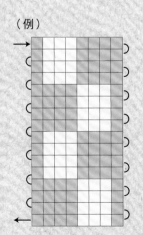

　=橫卷結

　=縱卷結

也能製作成簡單的格子狀

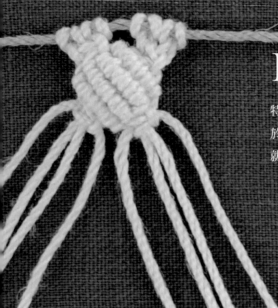

Knot 47 ＊ 貝殼結

特色是如貝殼般的曲線。
於縱向連續結繩，打了幾個結形成面，
就會營造出凹凸的獨特效果。

難易度：★★★★☆
需要的繩長（一次的分量）：50cm × 8條
主要用途：手環。

結繩的應用

縱向連續結繩。開始結繩的繩線配置是左四條（A 至 D）、右四條（E 至 H），只要使用不同顏色的繩線，就會如圖片中呈現交替不同顏色。

1 並排八條線，以 A 至 D、E 至 H 各自打一個平結（請參閱P.30）。

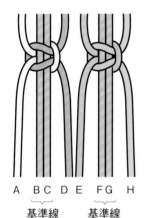

2 將 D 當作基準線，以 E 打橫卷結（請參閱P.72）。

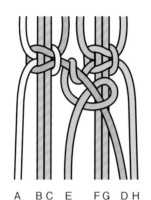

3 同樣將 D 當作基準線，以 F、G、H 打橫卷結。第一段就完成了。第二段以 C 當作基準線，與步驟2、3一樣纏捲 E 至 H。

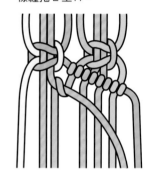

4 接著第三段以 B 當基準線，第四段以 A 當基準線，與步驟2、3一樣以 E 至 H 打橫卷結。第四段結繩後，以 A 至 D、E 至 H 各自打一次較緊的平結。

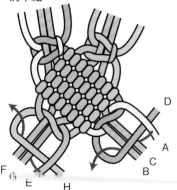

5 將線拉緊就完成了，卷結的部分會自然鼓起。

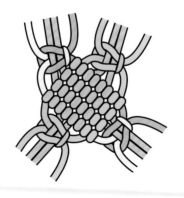

應用繩結

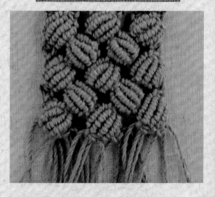

如果增加線數，也可以結成面狀。

Part 2 裝飾結

中國的中國結、日本的花結、韓國的韓國結、西洋結……

自古以來各國的繩結依文化、民情、風俗而發展著且各具特色，

或華麗，或樸實，或精巧……

除了裝飾之美，

繩結也代表希望、祈願、吉祥、祝福、避邪、保平安……

本單元將介紹以裝飾為主的編結，

可以應用在吊飾、墜飾、鈕釦、束口袋束繩、髮飾……

多元創意讓結繩變得趣味十足，

相信喜歡自己動手作的您也能樂在其中！

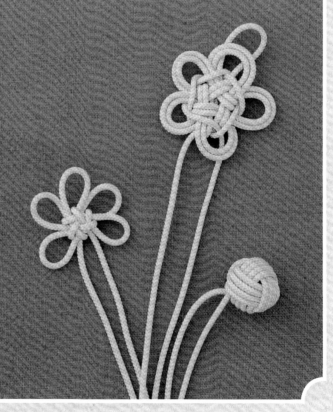

Knot 48 ＊ 8字結（縱）

可作出8字形的小結，作為裝飾或結點使用。

難易度：★☆☆☆☆
主要用途：裝飾／結點。

1　在欲製作的位置上製作線圈。從上往下穿入線圈中。

2　將上下繩線拉緊。

Knot 49 ＊ 露結

又稱為蛇結。是以小結連接兩條線而成。
如果以兩條不同顏色的線連續結繩，最後看起來像是魚鱗。

難易度：★★☆☆☆
主要用途：裝飾／飾品。

結繩的應用

連續打露結作成飾品。以平皮繩結繩，又是不同的樣貌。

1　線於中心點對摺，或使用兩條線結繩。將B由A的前面向後掛線。

2　將A由B的後面如圖向前拉出，穿入步驟1作成的線圈。

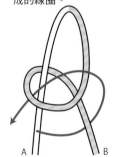

3　調整至在想固定作的位置往前拉緊A，再拉緊B。

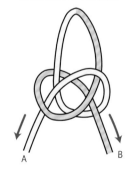

4　完成。

｝一次

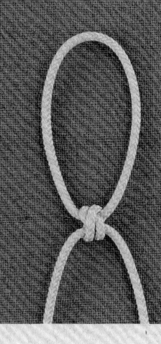

Knot 50 ＊ 死結（縱）

以×形的結連接兩條線的方法。
特色是打結處既小且難以解開。

難易度：★★☆☆☆

需要的繩長：40cm × 1條

主要用途：飾品／連續結繩作為裝飾繩線。

1 線於中心點對摺，或
使用兩條線結繩。如
圖所示將A由B的前
面掛線。

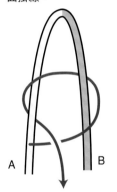

2 如圖所示將B從A
的後面掛線。

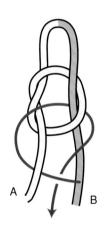

3 將B的線圈的打結處（★）穿過A的後側移動至左邊。

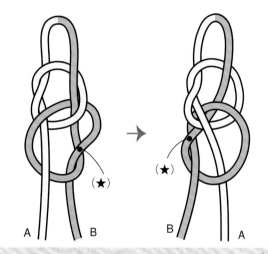

4 往右下拉緊A。

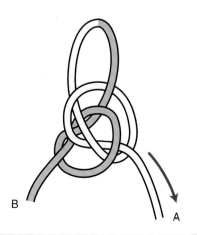

5 往左下拉緊B。

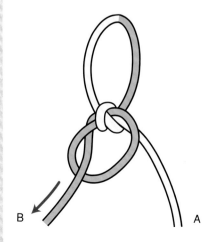

6 完成。

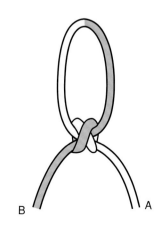

Knot 51 ＊ 死結（橫）

因為形狀相同，根據上下的繩結形狀或繩線的用法分別使用，
以死結（縱）朝橫向的繩結。

難易度：★★☆☆☆
需要的繩長：40cm × 1條
需要的工具：珠針。
主要用途：飾品／連續結繩作為裝飾繩線。

1 將線對摺，或使用兩條線結繩。以珠針欲結繩的位置處，將B如圖暫時固定由前往後繞轉作出線圈。

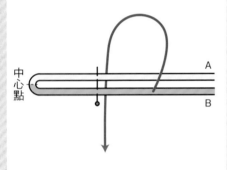

2 將B從線圈的前面往後面穿過B的線圈，並製作線圈。

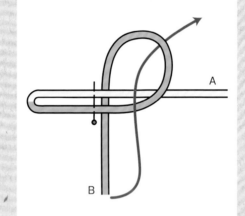

3 如箭頭所示拉B，將線圈（★）拉緊，取下珠針。

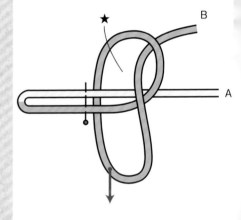

4 將B往右上拉緊，縮小線圈。

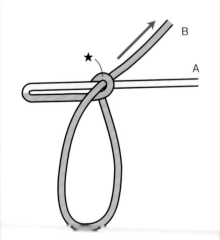

5 將A從靠身體一側往後穿過A，製作與B一樣大的線圈。

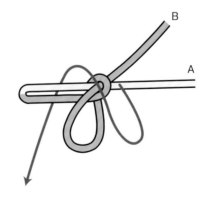

6 將A由左至右穿過兩個線圈。

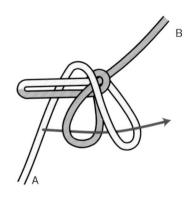

7　將B往右上拉緊，將B的線圈拉緊。

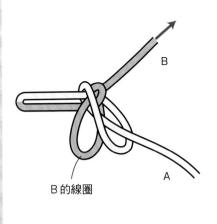

B的線圈

8　按照①至③順序，拉緊A的線圈。

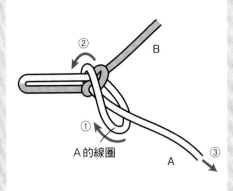

②
①
A的線圈
A
③

9　將繩結調整成重疊的×形，將線拉緊。

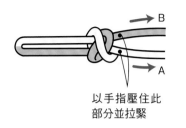

B
A
以手指壓住此部分並拉緊

10　完成。

結繩的應用

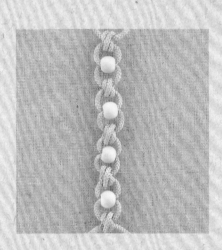

死結（縱）

打一次死結（縱），再交叉穿入串珠於線中。
交互穿入並重複此步驟。

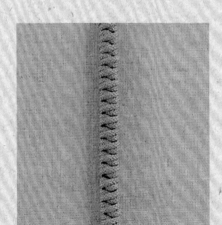

死結（橫）

如果連續打死結（橫），就變成較粗的細繩。

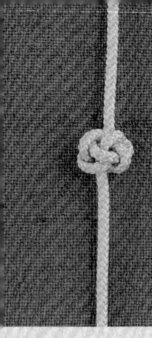

Knot 52 ＊ 玉結（一條）

可作出球狀結點的結法。以一條線也能作出的類型，
可配合作品或前後的繩結，與玉結（兩條）分別使用。

難易度：★★☆☆☆
需要的繩長：30cm × 1條
主要用途：製作裝飾性的結點。

1 如圖製作線圈。

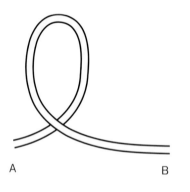

2 以B再作一個同樣大小的線圈。

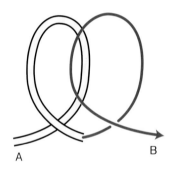

3 將B以前、後、前、後的方式穿入兩線圈中。

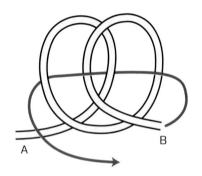

4 接著如圖所示，將B以前、後、前、後的方式穿繞，最後往前穿出。

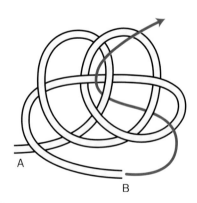

5 拉著線的兩端，調整形狀。線鬆弛處，則依序送線拉緊。

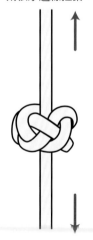

結繩的應用

將玉結與串珠交替穿插。
當作固定串珠的結點，同時也作為裝飾。
可用於手環飾品或項鍊。

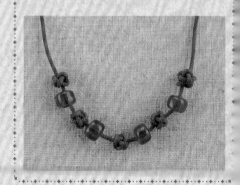

Knot 53 ＊ 玉結（兩條）

使用兩條線結繩，可以作出球狀結點的結法。

難易度：★★☆☆☆

需要的繩長：30cm × 1條

主要用途：製作裝飾性的結點／中式鈕釦。

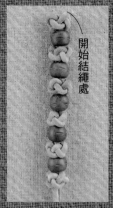

結繩的應用

開始結繩處

於線的對摺點開始結繩，上側結繩時如果不預留線圈，就會形成圖中最上方的繩結形狀。

1　將線對摺，或使用兩條線結繩。首先以B製作線圈。

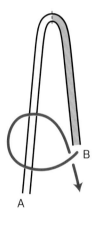

2　將A穿過線圈的下方，往B線的上方穿出。

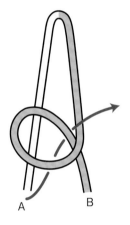

3　如圖所示，將A以後、前、後、前，如同縫紉的方式穿繞。

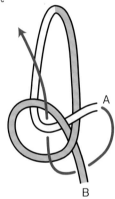

4　依箭頭的方向拉線，使兩個線圈相同大小。

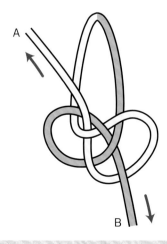

5　A與B線穿入線圈（★）中。

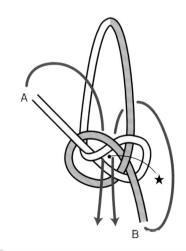

6　上下拉線，使繩結成球狀，依序一邊調整一邊拉緊。

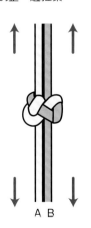

釋迦球

Knot 54 ✳ 釋迦結・釋迦球

將釋迦結拉緊成球形，就變成立體的釋迦球，
名稱取自於與釋迦牟尼頭上的螺髮相似。

難易度：★★☆☆☆

需要的繩長：40cm × 1條

主要用途：裝飾／當作裝飾性的結點。

1　將線對摺。

2　以A製作線圈。

3　將A穿過線圈的後面。

4　將B以後、前、後、前的
　方式穿過，如圖。

5　再將B依箭頭所示穿繞。

6
調整線圈使四個
線圈大小相同，
線圈鬆弛處則依
序調節。

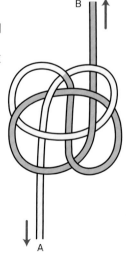

7 釋迦結的成品。

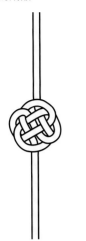

8 如圖將兩端的線移至繩結的下方。

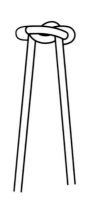

9 將繩結依序地送線拉緊，調整成圓形。

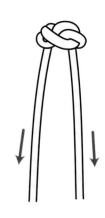

10 釋迦球的成品。

變換素材

以平皮繩作釋迦球，
也可以作為自然風的鈕釦。

結繩的應用

再續一層圈線，變成
雙層釋迦結。

製作雙層時

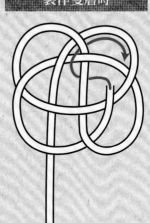

如箭頭所示穿繞，
沿著第一圈穿繞。

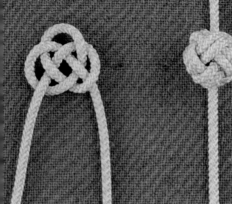

淡路結

淡路球

Knot 55 ＊ 淡路結・淡路球

因為外形狀似鮑魚，所以別名為鮑結。
將淡路結拉緊成球形就成為淡路球。

難易度：★★☆☆☆
需要的繩長：淡路結／30cm × 1條
　　　　　　淡路球／65cm × 1條
主要用途：裝飾／紅包袋的禮品繩／鈕釦。

1　淡路結是在線的中心點對摺，淡路球則在 A 側留50cm對摺。以 B 製作線圈。

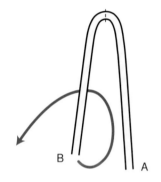

2　於線圈上放 A，製作第二個線圈。

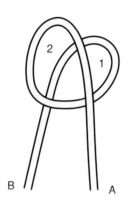

3　如箭頭所示將 A 從 B 的下方穿入線圈中，製作第三個線圈。

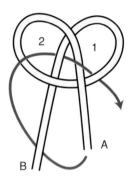

4　完成淡路結。

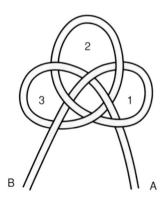

5　將右邊的線如箭頭所示穿繞，製作第四個線圈。

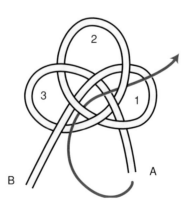

6　如箭頭所示沿著線圈的內側穿繞。

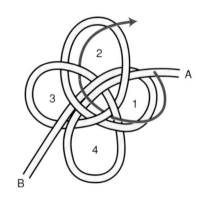

7 同樣沿著內側穿繞。

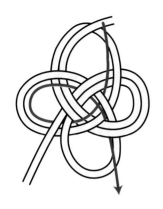

8 穿過最後的線圈，由背面將線穿出。

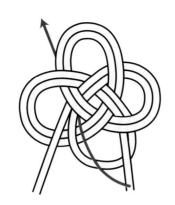

9 慢慢地地以順時鐘方向送線，逐漸拉緊。

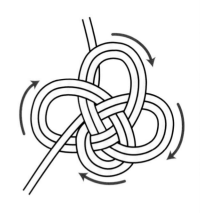

10 依序送線拉緊成球形。這時可將食指穿入線圈中協助作出圓形。

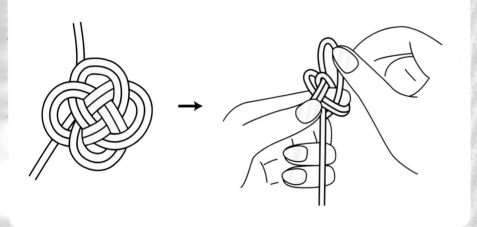

11 將線拉緊即完成。

結繩的應用

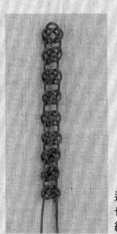

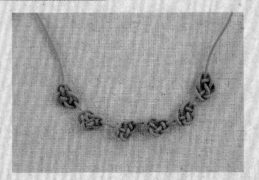

連續的縱向淡路結也可作為裝飾的繩線。

連續的橫向淡路結，可使用於項鍊或手環飾品。

變換素材

A B

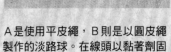

A是使用平皮繩，B則是以圓皮繩製作的淡路球。在線頭以黏著劑固定後剪斷，也可以當成鈕釦。

Knot 56 ＊ 葉形淡路結

應用淡路結（請參閱P.90）打成的繩結。
將左右的繩結交錯纏繞，作出如葉子般的造型。

難易度：★★★☆☆

需要的繩長（如左方圖片）：60cm×1條

主要用途：首飾／裝飾品

1　製作淡路結（請參閱P.90的1
　　～4）。

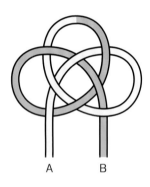

2　將A、B交叉，將B如箭頭所
　　示穿過線圈。

3　將A如箭頭所示穿過線圈。

4　以相同的要領，將A如箭頭所示
　　穿過線圈。

5　將B如箭頭所示穿過線圈。

6　重複步驟4、5，直到完成滿意
　　的長度。

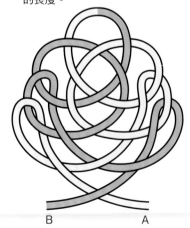

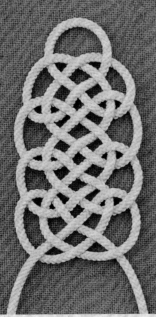

Knot 57 ＊ 連環淡路結

將淡路結（請參閱P.90）連續編織而成。
完成蕾絲編織般的造型。

結繩的應用

編成長條狀繫成手鐲。

1 製作淡路結（請參閱P.90
 的步驟1～4），但 A及B
 的兩端不穿過線圈，而是
 如圖示般拉出。

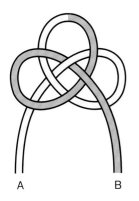

2 如圖示以牙籤壓住繩線，
 將A如箭頭所示穿過。

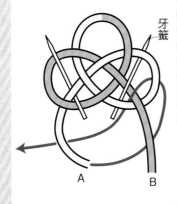

3 將B如箭頭所示般穿過。

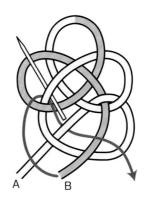

4 以相同的要領，將A如箭
 頭所示穿過。打結的同時
 也將牙籤替換位置。（以
 下圖示為簡略說明）

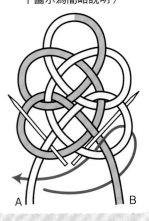

5 將B如箭頭所示穿過。

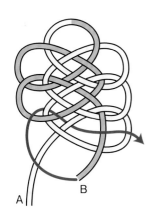

6 重複步驟4、5，直到編織成理想中
 的長度。左右的線圈大小請調整一
 致。

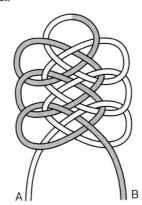

7 最後將A線及B線如圖示般穿過線圈
 後即完成。

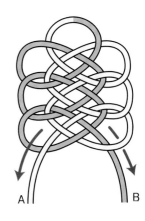

Knot 58 * 木瓜結

本來是指家徽的木瓜，現在則認為它是木瓜的花，
也代表在地上築的鳥巢與蛋，是子孫繁築的象徵。

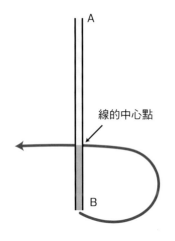

難易度：★★☆☆☆
需要的繩長：40cm × 1條
主要用途：裝飾。

1　以B製作線圈。

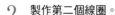

線的中心點

A

B

2　製作第二個線圈。

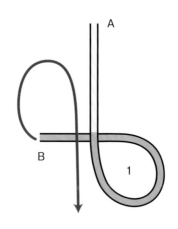

A

B

1

3　製作第三個線圈。

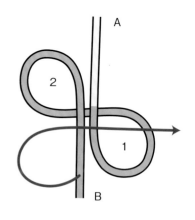

A

2

1

B

4　以A製作第四個線圈。

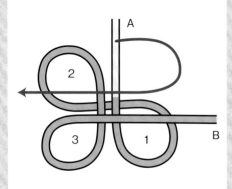

A

2

3

1

B

5　將A與B分別由線圈的前面穿至後面。

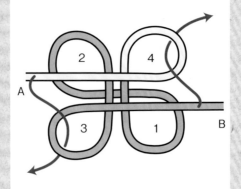

2　4

A

3　1

B

6　穿繞線圈的狀態。

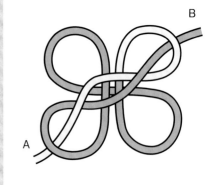

B

A

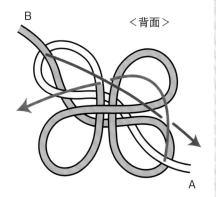

＜背面＞

8　結好的狀態。

＜背面＞

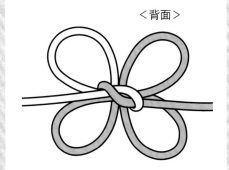

9　翻回至正面，調整形狀即完成。

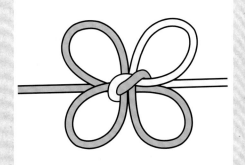

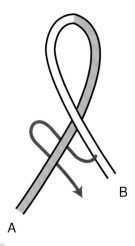

Knot 59 ＊ 如願結（十字結）

從正面看打結處是口字形，從背面看則像是十字形，口＋十＝叶
（註：日文有實現之意），所以稱為如願結。它含有實現願望的
意思，使用於儀式或御守等裝飾中。

難易度：★★☆☆☆

需要的繩長：40cm × 1條or 40cm × 2條

主要用途：御守的裝飾。

1　將線在中心處對摺，或如
圖所示交叉兩條線。將Ｂ
如圖穿過Ａ的下方。

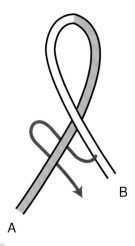

2　如箭頭所示以Ａ穿過兩
個線圈。

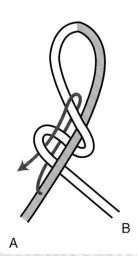

3　將繩線上下拉緊，並調
整繩結的形狀。

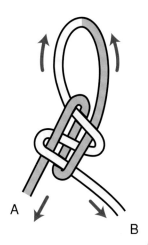

4　完成。

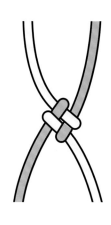

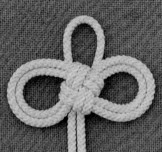

Knot 60 ＊二重如願結（御守結）

有吉利感的繩結，也用於製作御守。比起如願結，二重如願結更適合用來作為裝飾。

難易度：★★★☆☆

需要的繩長：70cm×1條or35cm×2條

主要用途：御守的裝飾等。

1　1將線對摺，在手指上纏繞一圈。

中心點

2　如圖所示將線穿過。

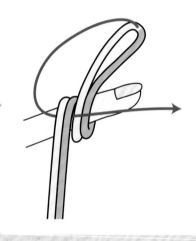

3　下側如圖示穿過。

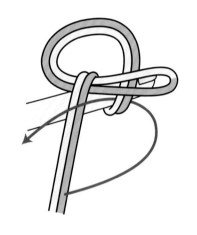

4　穿好的樣子。

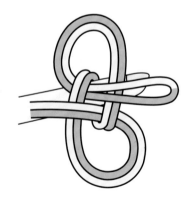

5　將手指抽出。

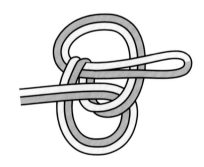

6　翻面，如圖示將右側線穿出。

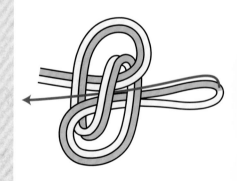

7　將後方的線如圖示穿過。

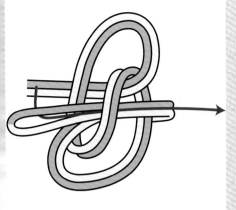

8　將線圈及線的尾端拉緊。

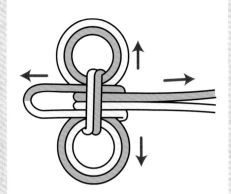

9　翻至正面。

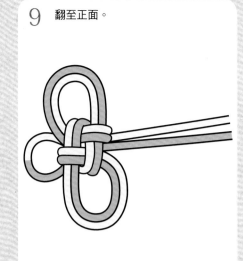

10　一邊注意請勿讓中心的形狀走樣，一邊依序送線使左右的線圈大小一致，即完成。

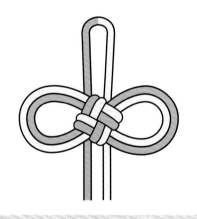

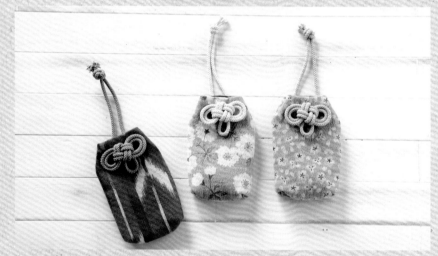

二重如願結是常用於製作御守的結法。結在手作的御守上，馬上就成為正式的御守成品。

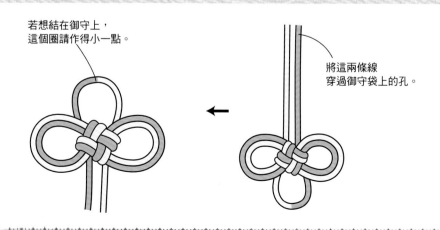

若想結在御守上，這個圈請作得小一點。

將這兩條線穿過御守袋上的孔。

Knot 61 ＊ 8字結（橫）

如同畫8字一樣地穿過一條線的結法。
特色是如葉子般的編織圖樣。

難易度：★★☆☆☆
需要的繩長：40cm × 1條（成品的長度為2至3cm）。
主要用途：裝飾／當作結點。

1　在線的中心點製作線圈，再將
　　B線穿入線圈中。

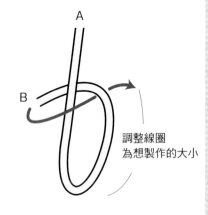

2　像寫8字一樣穿入線圈，左右穿
　　繞算一次。

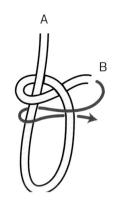

3　重複步驟2，穿繞至需要的次數。

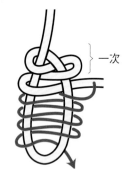

4　一邊弄鬆8字，一邊將線上下拉緊
　　線，調整形狀為橢圓形。

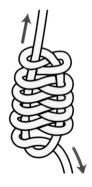

5　完成。

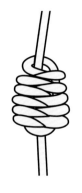

繩結的應用

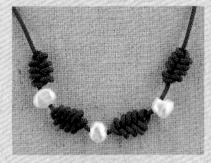

與串珠穿插並結繩。細緻的
打結處很適合裝飾飾品。

Knot 62 ✳ 稻穗結

其縱向連接的打結處如稻穗一樣為其特色。
也稱為一條三組結、も字結。

難易度：★★☆☆☆
需要的繩長（長15cm）：70cm × 1條
主要用途：飾品／裝飾繩線。

1 調整出欲製作的線圈大小。

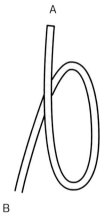

2 將線圈向左扭轉。

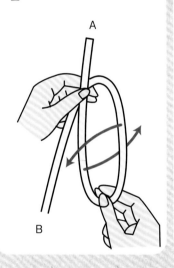

3 將B穿入線圈中。

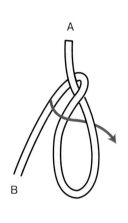

4 將線圈向右扭轉。

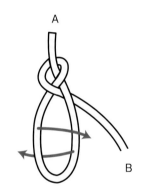

5 將B穿入線圈中。配合線圈的大小，重複步驟2至5。

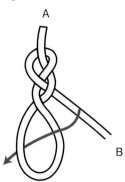

6 最後再將B穿進線圈中。

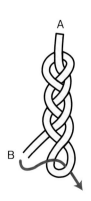

7 向下拉緊B，調整形狀即完成。

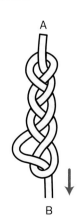

變換素材

也可改以平繩進行結繩。

Knot 63 ✳ 髮飾結

使用於髮飾的結法。可作出橢圓形的結眼。

難易度：★★★☆☆

需要的繩長：50cm × 1條

（成品大小為縱向3.5cm）

主要用途：裝飾／髮簪。

1 將線對摺，將A與B往上摺。

2 將A與B交叉。

成品的1.5倍長

3 如箭頭所示以B製作線圈，並穿入A的線圈。

4 如箭頭所示將A以前、後、前、後的順序穿繞。

5 接著以前、後、前、後、前的順序穿繞。

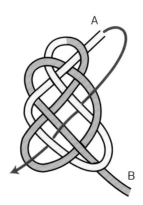

6 送線拉緊，調整形狀即完成。

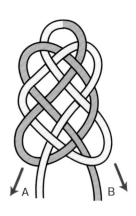

Knot 64 ＊ 華鬘結

原是用於掛在佛教用具華鬘（花鬘）上的細繩結法，
與佛教一同流傳，包含了透過佛的力量將眾生導向幸福的意義。

難易度：★★☆☆☆
需要的繩長：70cm × 1條
主要用途：裝飾。

1 在中央製作一線圈，兩側也各自製作。

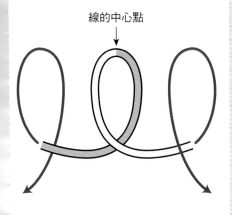

線的中心點

2 於中央的線圈中交叉左右線圈。

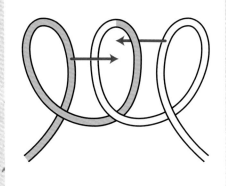

3 如箭頭所示，重疊中央的兩個線圈。此時右邊的線圈要在上面。

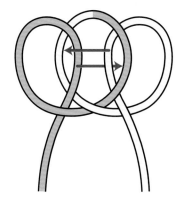

4 將重疊的線圈如箭頭所示向左右拉緊。

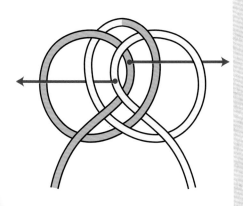

5 依序調整形狀即完成。

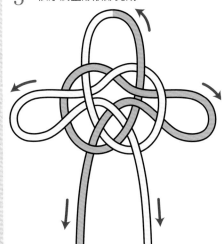

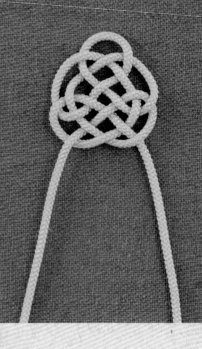

Knot 65 ✳ 龜結

因為結眼很像龜甲，因而命名。
是為喜慶吉祥的繩結。

難易度：★★★☆☆
需要的繩長：50cm × 1條
需要的工具：軟木塞板、珠針。
主要用途：裝飾／球形的東西。

1　將線對摺，以A製作線圈。

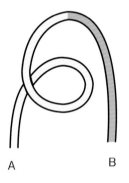

2　將B疊放於A的線圈上。

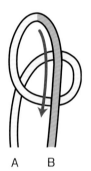

3　如箭頭所示以B穿繞，製作線圈。

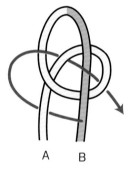

4　完成淡路結。

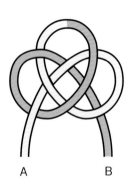

5　將A移至後面、B移至前面，並插珠針固定。

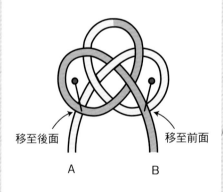

移至後面　　　　　　移至前面

6　將A與B交叉。

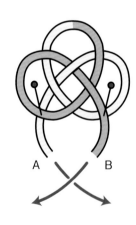

7　如箭頭所示以 A 穿繞，再移除右側的
珠針。

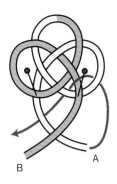

8　如箭頭所示以 B 穿繞，再移除左側
的珠針。

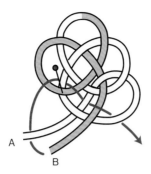

9　拉緊線調整形狀即完成。

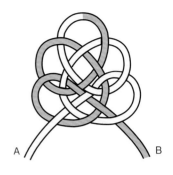

製作雙層繩結

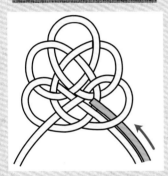

將第二條線沿著第一條穿
繞。第三條之後也相同。

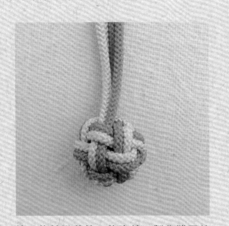

第二條線沿著第一條穿繞，製作雙層的
龜結後，裡面放入串珠再拉緊就會成球
形。

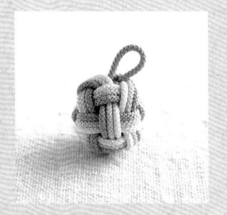

將第二條與第三條線沿著第一條穿繞成
三層，裡面放入鈴鐺，就成了可愛的鈴
飾。

繩結的應用

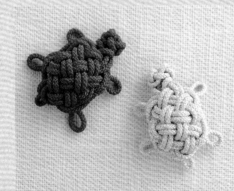

應用龜結製作龜形的裝飾。製作龜結時，只要穿
入兩層線就會自然呈現像甲殼般的圓形。

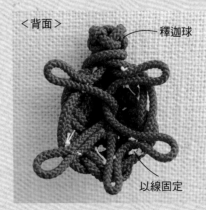

＜背面＞ 釋迦球

以線固定

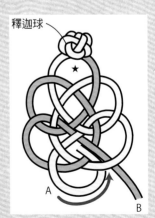

釋迦球

A

B

在線的中央製作釋迦球（請參閱P.88），再接著製作龜結。如圖所示將 A 沿著
B 的內側穿繞，最後穿入★的線圈。B 也沿著 A 的外側穿繞，同樣穿入★的線
圈。如照片所示在背面製作腳與尾巴的形狀，以線縫上固定。

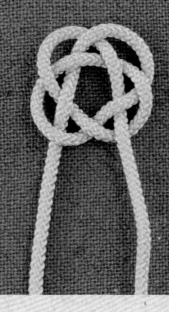

Knot 66 ＊ 籠目結（十角）

結眼看來相似籠子的孔眼而命名。
以線的交叉數量與籠目結（十五角）作區別。

難易度：★★☆☆☆

需要的繩長：40cm × 1條

主要用途：圓狀的飾品／裝飾。

1 在線的中心點製作線圈。

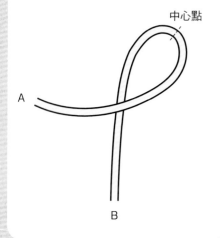

2 如箭頭所示將A疊放在線圈上。

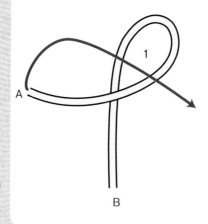

3 完成第二個線圈。將A如箭頭所示穿繞。

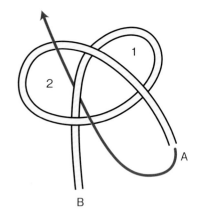

4 第三個線圈完成。將A如箭頭所示穿繞。

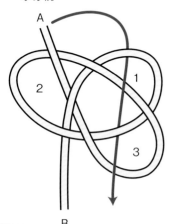

5 第四個線圈完成。將線拉緊並調整形狀即完成。

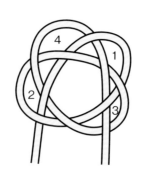

變換素材

在中央放入筒狀的芯拉緊，就會形成立體的圈狀。結平繩時，線的背面一定要朝向內側。

（從水平角度觀看）

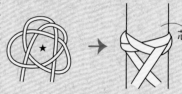

在★的部分放入筒狀的芯，再拉緊繩線。

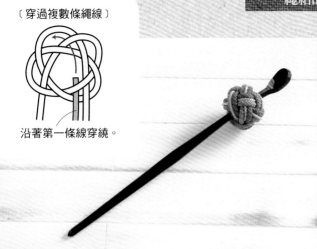

〔穿過複數條繩線〕

沿著第一條線穿繞。

將Asian Cord沿著第一條穿第二條、第三條製作線球，作為髮簪的裝飾。建議其中的一條繩線使用細繩，使其更美觀也是其製作重點。

作成圓圈狀的雙層籠目結，與剪裁細長的皮革搭配，完成可愛的流蘇成品。

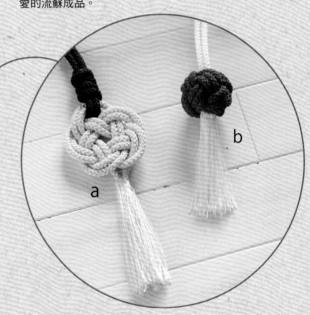

在束口袋的束口繩線加上裝飾。圖左是扁平的雙層籠目結（a）。圖右則將繩線拉緊成球狀（b）。

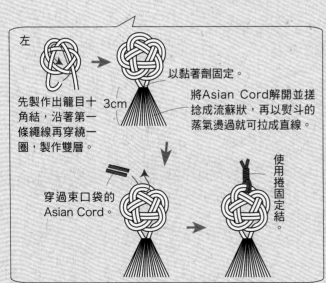

左

先製作出籠目十角結，沿著第一條繩線再穿繞一圈，製作雙層。

3cm

以黏著劑固定。

將Asian Cord解開並搓捻成流蘇狀，再以熨斗的蒸氣燙過就可拉成直線。

穿過束口袋的Asian Cord。

使用捲固定結。

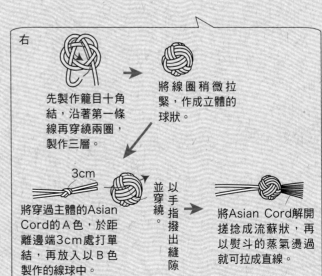

右

先製作籠目十角結，沿著第一條線再穿繞兩圈，製作三層。

將線圈稍微拉緊，作成立體的球狀。

3cm

並穿繞。

以手指撥出縫隙。

將穿過主體的Asian Cord的A色，於距離邊端3cm處打單結，再放入以B色製作的線球中。

將Asian Cord解開搓捻成流蘇狀，再以熨斗的蒸氣燙過就可拉成直線。

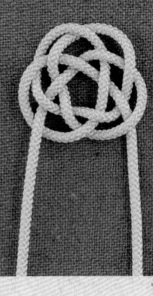

Knot 67 ＊ 籠目結（十五角）

比籠目結（十角）的線交叉次數更多的類型。
可以平繩結繩或以雙層穿繞變化形狀，可配合不同用途使用。

難易度：★★★☆☆
需要的繩長：50cm × 1條
主要用途：裝飾。

1 取約長5cm的A製作線圈，
如箭頭所示穿繞。

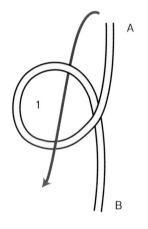

2 完成第二個線圈，以B如箭頭所示
穿繞。

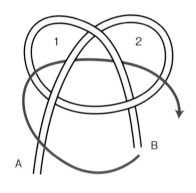

3 完成第三個線圈，
以A如箭頭所示穿繞。

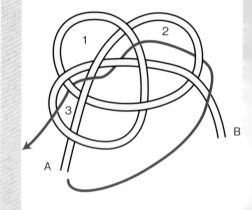

4 完成第四個線圈，將線拉緊並
調整形狀即完成。

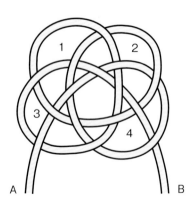

製作雙層繩結　將第二條線沿著第一條穿繞即完成。

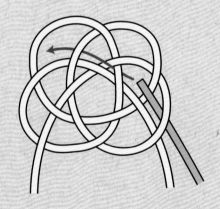

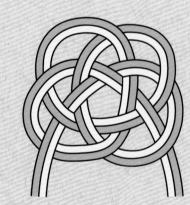

Knot 68 ✻ 鳳梨結

結法特色是如鳳梨外形一般的圓筒狀。

難易度：★★★★☆

需要的繩長：60cm × 1條。

需要的工具：軟木塞板、珠針、鉗子。

主要用途：裝飾／墜飾。

繩結的應用

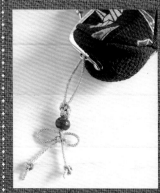

與其它繩結結合，可製作成為墜飾或吊飾。

1 將線穿繞，以 A 製作兩個線圈。

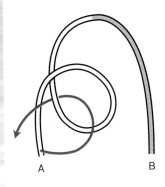

2 如箭頭所示以 B 穿進 A 的線圈中。

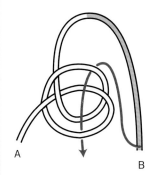

3 再如箭頭所示以 B 穿繞。

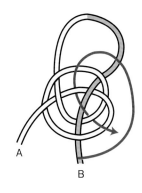

4 如箭頭所示以 B 穿進步驟 3 所作的線圈。

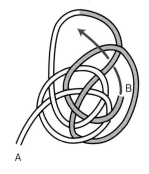

5 接著如箭頭所示以 B 穿進中心的線圈。

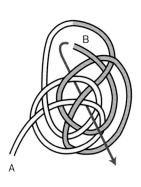

6 如箭頭所示以 A 穿進中心的線圈。

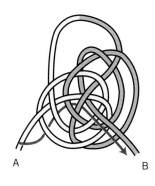

7 一邊送線放鬆，一邊拉緊。調整形狀使★在上方。

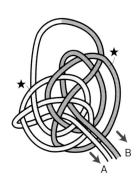

8 調整形狀成圓筒狀，再拉緊就完成了。

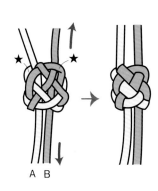

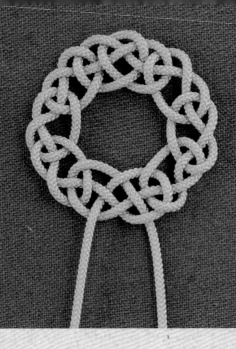

Knot 69 ✳ 袈裟結

將一條線編織成環形的結法。
也使用於僧侶的袈裟上，是傳統繩結之一。

難易度：★★★★☆
需要的繩長：120cm × 1條
需要的工具：珠針。
主要用途：裝飾／墊子／杯墊。

1　於線的中心處製作線圈，將B穿至線圈下方。

中心點

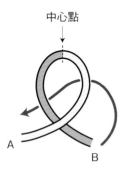

A　B

2　將A如箭頭所示穿繞。

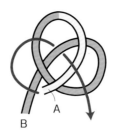

B　A

3　將A、B如箭頭所示穿繞。

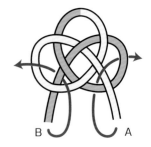

B　A

4　將B放於線圈下；A放於線圈上。

B　A

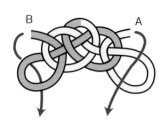

5　將A、B如箭頭所示穿繞。

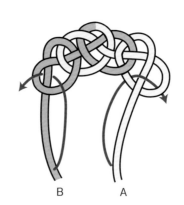

B　A

6　B放於線圈下；A放於線圈上。

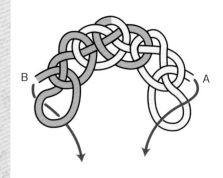

B　A

7 再次重複步驟5、6，將珠針插進空隙固定，並交叉左右的線。

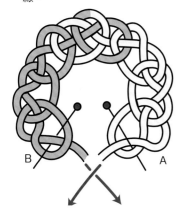

8 將B如箭頭所示穿繞。

9 將A如箭頭所示穿繞。

10 依序送線並往下拉緊。

11 調整形狀後即完成。

繩結的應用

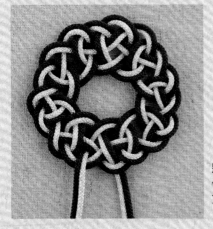

將另一條線沿著第一條穿繞，就能製作成雙層的袈裟結。

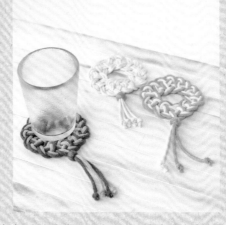

應用袈裟結的形狀製作的天然杯墊。使用Hemp Rope結成雙層，最後以串珠固定即完成。

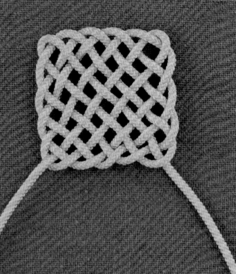

Knot 70 ✻ 墊子結

因為上下交叉長線編織，建議從一開始結繩就依序調整形狀，
墊子結起源是船員以繩索編織而成的簡單座墊。

難易度：★★★☆☆

需要的繩長：140cm × 1條（圖左4cm × 4cm）

需要的工具：軟木塞板、珠針、鉗子。

主要用途：杯墊、鋪墊。

1 配合欲完成作品的大小（★）的對角線，以B在上面製作線圈並插珠針固定。

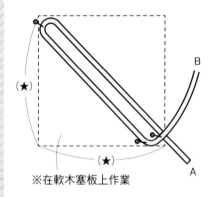

※在軟木塞板上作業

2 以B製作線圈（①），由下往上穿入最初的線圈。

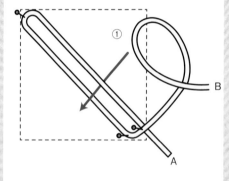

3 將線圈①攤開並調整形狀。

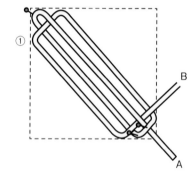

4 接著以B製作線圈（②），與步驟2、3相同穿進線圈之間。

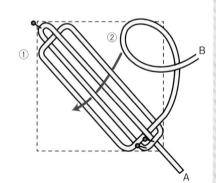

5 將線圈②攤開並調整形狀。當難以穿繞時建議使用鉗子協助穿線。

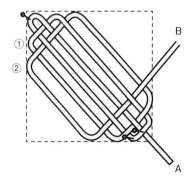

6 接著以B製作線圈（③），與步驟4、5相同穿進線圈之間，攤開線圈並調整形狀。以相同步驟進行指定次數。

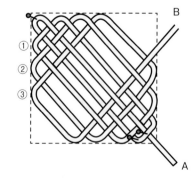

7 完成四次穿繞線圈的狀態。結束後，將B如箭頭所示穿繞。

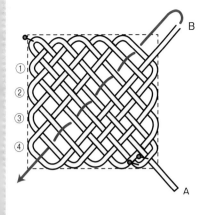

8 將線拉緊並調整形狀。

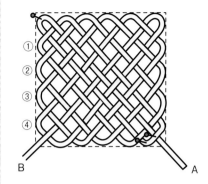

9 取下珠針後即完成。

線頭的收拾方法

<背面>

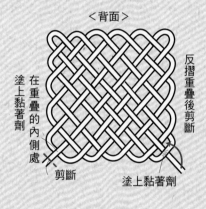

塗上黏著劑
在重疊的內側處
剪斷

塗上黏著劑

反摺重疊後剪斷

<正面>

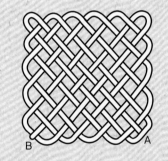

B A

繩結的應用

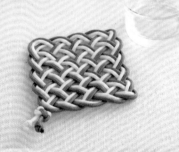

以兩條線結繩而成的杯墊。一邊的線頭以黏著劑固定後剪斷（請參閱左圖），另一邊打玉結（兩條）後再打單結。

製作雙層繩結

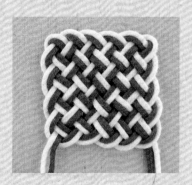

於步驟8之後，沿著A的外側穿入第二條繩線。※建議以編織縫珠針或鉗子協助。

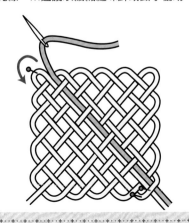

Knot 71 ＊ 相生結

「相生」有著一同誕生、人生相伴的涵義。
常用於祈求姻緣或結婚式，是充滿喜氣的繩結打法。

難易度：★★★☆☆

需要的繩長：60cm×1條

主要用途：御守或喜慶時的裝飾／首飾

1 將繩子對摺，以A作出線圈。

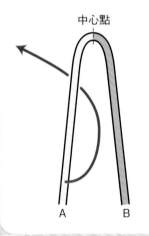

中心點

A　B

2 將B繩穿過線圈，作出一個左右對稱的線圈。

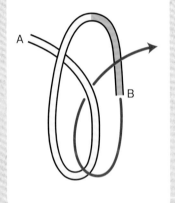

A

B

3 將★與☆重疊。讓★停留在箭頭位置。

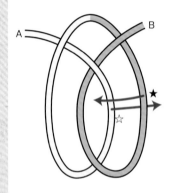

A　B

★ ☆

4 將B線如圖示般穿過。

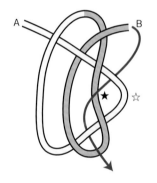

A　B

★ ☆

5 將♥與♡重疊。讓♥停留在箭頭位置。

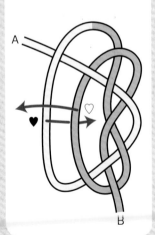

A

B

6 將A線如圖示般穿過。

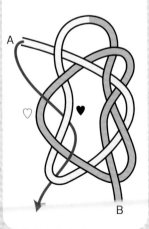

A

B

7 將繩子依序拉緊，調整好形狀即完成。

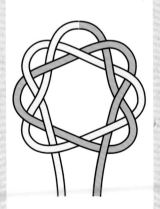

想作成圓形時

將A・B兩端在背面處黏起，並將多餘部分剪掉。

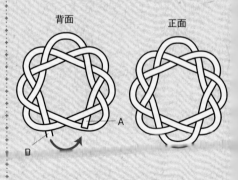

背面　　　　正面

A

B

Knot 72 ✽ 松樹結

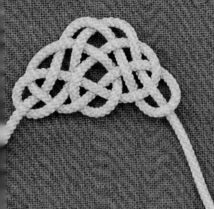

顧名思義，這是作成松樹般形狀的結繩法。
有喜慶的涵義，是新年或慶祝會時不可或缺的
結繩方法。

難易度：★★★☆☆
需要的繩長：60cm×1條
主要用途：裝飾／和服用腰帶固定扣或髮夾
等 飾品

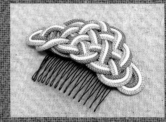
1 將繩子對摺，以B作出
線圈。

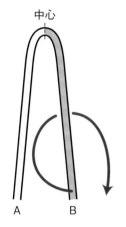

2 將A疊於線圈上。

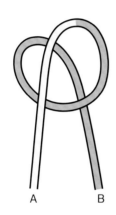

3 將A如圖示穿過。

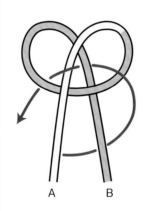

4 將A與B各自如圖示穿過。

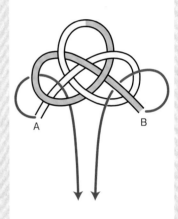

5 以牙籤壓住以防散開，並
將A與B交叉。

6 將A與B如圖示穿過。

7 將繩結上下反過來並握好，從中心開始輕拉每處
繩子，調整成左右對稱的形狀後即完成。

113

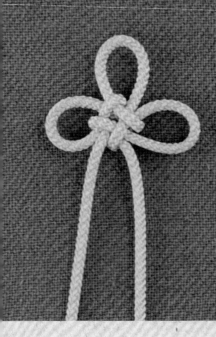

Knot 73 ＊ 几帳結

這是模仿春天時綻放三片葉子的酢醬草的結法，
被作為几帳（用於平安時代時的隔間簾）的裝飾結使用。

難易度：★★★☆☆
需要的繩長：40cm × 1條
主要用途：裝飾。

1　將線對摺，以 A 在中心點下方2至
　　3cm處製作線圈。

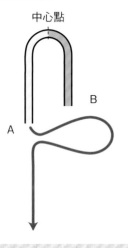

2　完成線圈的狀態。

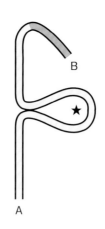

3　以 A 從線圈的前面穿至後面，製作
　　線圈1。

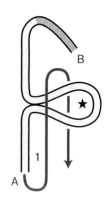

4　拉緊。

5　以 B 製作線圈，穿入線圈★中，再
　　製作線圈2。

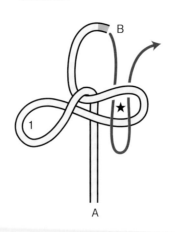

6　完成線圈。

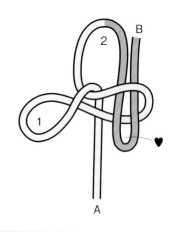

7 以B從線圈♥穿入線圈1。

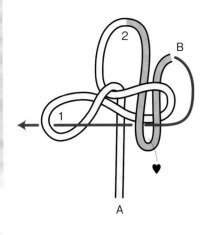

8 線圈3完成。

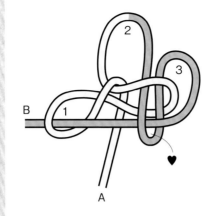

9 將B從A的下方穿入線圈♥。

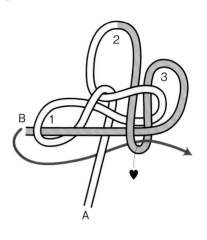

10 穿繞完成。

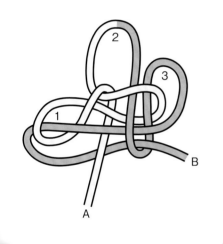

11 依箭頭的方向將線拉緊。

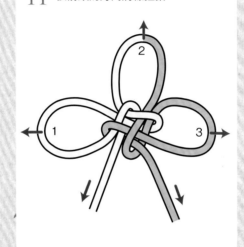

12 將三個線圈的大小調整相同,依序送線拉緊即完成。

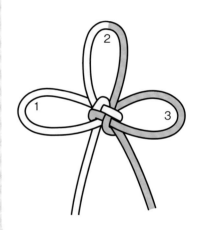

應用繩結

縱向連續結十一次几帳結,每一次結繩同時調整左右的線圈長度,產生形狀變化。

將左右兩線,分別編織相對的几帳結,上下各打三個露結即完成。

Knot 74 ✳ 吉祥結

這是先製作線圈，再摺疊＆交叉的繩結。形狀會因為拉出的線圈大小而不同。
只要改變交叉的方向就會變成菊結。不管哪一種皆含有長命百歲意義的吉祥繩結。

難易度：★★☆☆☆
需要的繩長：70cm × 1條。
需要的工具：軟木塞板、珠針。
主要用途：裝飾。

1 將線對摺。

中心點

2 作三個一樣大小的線圈，於中心點以珠針定位。將線圈A摺疊至線圈C上。

3 將線圈C穿至線圈A上，並摺往左方。

4 將下方的線頭摺至線圈C、B上方。

5 將線圈B如箭頭所示穿入線圈。

6 將線拉緊，取下珠針。

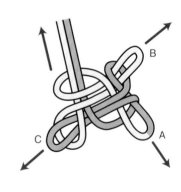

7 將上方的線摺至線圈C上。

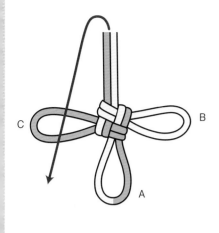

8 將線圈C穿過線頭與線圈A上方，再摺向右前方。

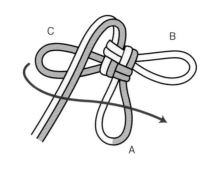

9 將線圈A摺至C、B的線圈上。

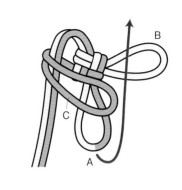

10 將線圈B穿過線圈A上，再如箭頭所示穿繞。

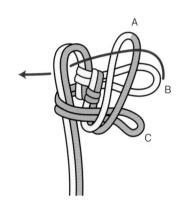

11 將線拉緊。

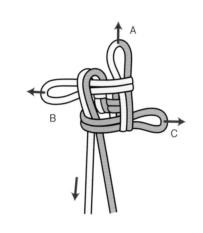

12 將小線圈拉出。

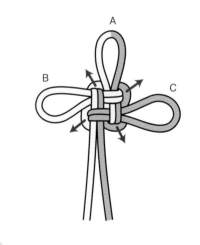

13 調整線圈的大小即完成。

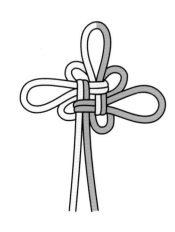

繩結的應用

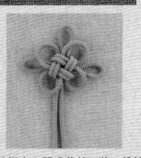

改變結繩方向即成菊結。將一般結繩「步驟2至6向右轉，步驟7至11向左轉」的繩結改成「步驟2至6向右轉，步驟7至11也向右轉」，都以相同方向結繩，就會形成如圖中的結眼。

變換素材

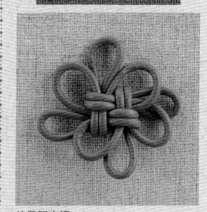

使用圓皮繩。
即可將背面作為正面使用。

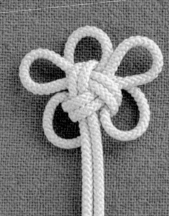

Knot 75 ＊ 簡單梅結

可愛的梅花造型結法，
比梅結更簡單，馬上就能作好。

難易度：★★☆☆☆
需要的繩長：60cm × 1條
需要的工具：軟木塞板、珠針。
主要用途：裝飾。

1　如圖所示將線摺成T字，並以珠
　　針固定位，將下方的兩條併攏向
　　上摺。

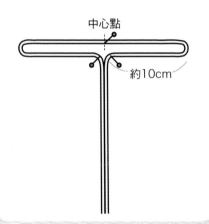

中心點

約10cm

2　將右邊的線圈摺向左前方。

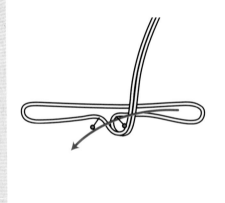

3　將左邊的線圈摺向右前方，穿
　　入正中央的線圈中。

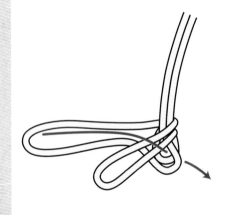

4　將粉紅色的線圈朝箭頭的方
　　向打開。

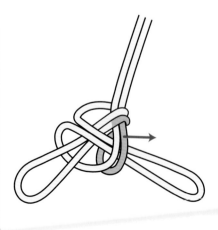

5　將上方的兩條摺往下方。

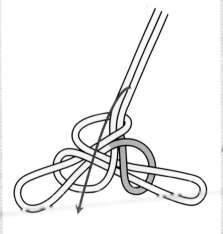

6　將左邊的線圈摺往右方。

7　將右方線圈如箭頭所示穿過線圈。

8　將線拉緊並調整線圈的形狀。

9　完成。

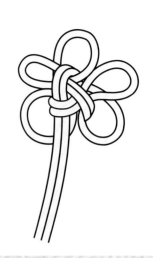

memo.
不論正面、背面，
哪一面作為正面都OK！

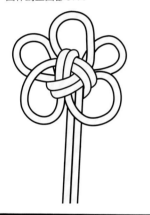

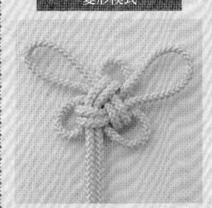

改變線圈大小加強對比，彷彿如同蝴
蝶的翅膀形狀。

繩結的應用

以自然質感的皮繩製作，裝飾在布製小物
上，就變成時髦＆特色的釦具。

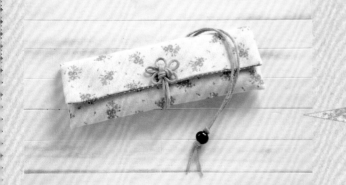

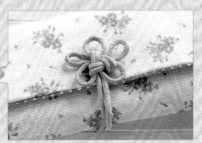

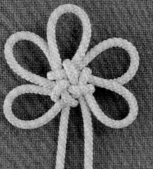

Knot 76 ＊ 梅結

這是仿梅花形狀的結法，
相較簡單梅結的結法較為複雜。

難易度：★★★★☆
需要的繩長：90cm × 1條。
需要的工具：軟木塞板、珠針、鉗子。
主要用途：裝飾。

繩結的應用

將線圈的部分拉緊縮小，就會形成上
圖這種結眼，也可於繩結之間縱向穿
入串珠。

1 將線對摺，再如圖所示
以 A 繞 B，並於右下處
製作第二個線圈。

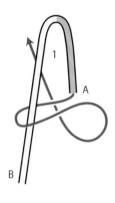

2 接著如箭頭所示將 A 翻
摺，並於下方製作第三
個線圈，並於線交叉處
以珠針固定。

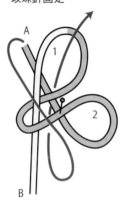

3 將 A 往前翻摺，並固
定。

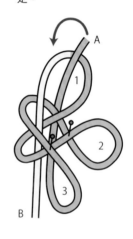

4 如箭頭所示將 B 翻
摺。

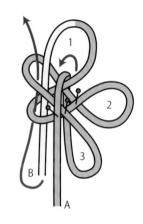

5 將 B 如箭頭所示穿繞，製
作第四個線圈。

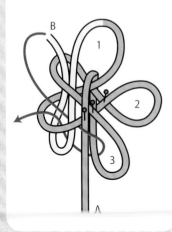

6 將 B 如箭頭所示穿繞，製
作第五個線圈。

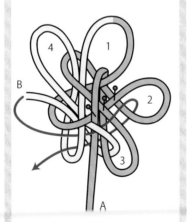

7 取下珠針，依箭頭方向將
線拉緊。

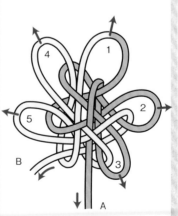

8 一邊按住中間打結處一
邊送線，拉緊後即完
成。

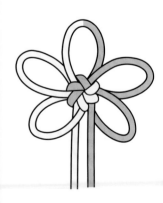

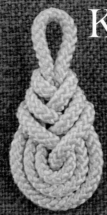

Knot 77 ＊ 茗荷結（琵琶結）

這是仿蔬菜茗荷，獨特造形的結法。
使用於中式鈕釦、飾品等等。改變纏繞的次數，大小也會改變。

難易度：★★★☆☆

需要的繩長：40cm × 1條（纏繞三次情況下）。

主要用途：裝飾／中式鈕釦。

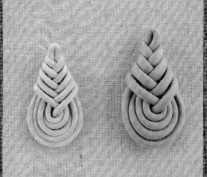
1　先將B留下約10cm的線再對摺，再以A製作線圈。

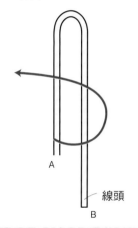

線頭

A

B

2　以A緊緊的纏繞頂端的線圈。

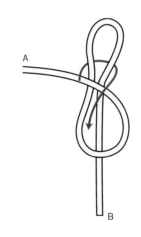

A

B

3　沿著一開始的線圈，在內側依序製作線圈。

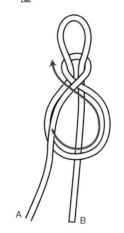

A

A

B

4　重複步驟2至3直至填滿縫隙。圖中為繞了三次的狀態。

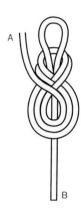

A

B

5　最後將A穿入中央的孔洞中。

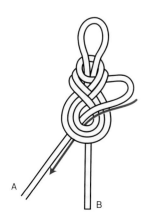

A

B

6　背面以黏著劑固定，剪斷剩下的線。

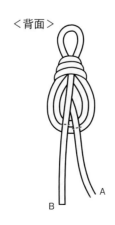

〈背面〉

A

B

7　完成。

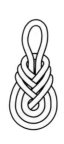

memo.

想製作無空隙＆漂亮的結眼時，建議如圖所示將想繞的次數，先繞線畫出紙型，再沿著紙型進行製作步驟1的線圈。

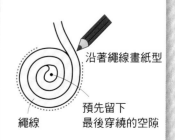

沿著繩線畫紙型

繩線

預先留下
最後穿繞的空隙

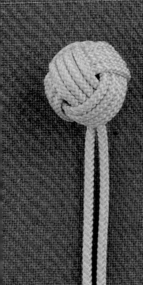

Knot 78 ✳ 猴結

也稱為猴拳結，以作出球狀結點的結法。
只要改變纏繞的次數，球的大小隨之改變。

難易度：★★★★☆
需要的繩長：120cm × 1條（繞四次的情況）。
需要的材料、工具：串珠之類的圓形基準線、珠針。
主要用途：裝飾／鈕釦。

1 　將線放於食指與中指上纏繞。

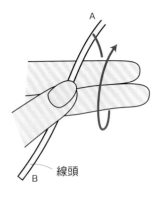

線頭

2 　將線纏繞四次。

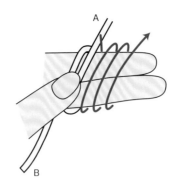

3 　將A的線頭放在上方。

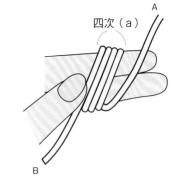

四次（a）

4 　以拇指夾住線，併攏線圈。

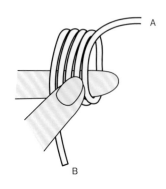

5 　於上方以珠針定位，請注意別弄
　　壞線圈，如圖以A於珠針的下方
　　纏繞四次。

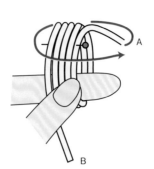

6 　纏好四次的狀態。

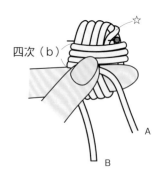

四次（b）

7 將手指抽出，將串珠之類的圓形珠放入線圈當中，再將珠針取下。

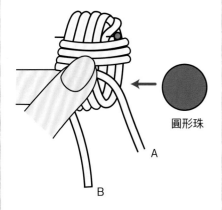

圓形珠

A

B

8 改變A線的方向，將線頭穿進線圈中。

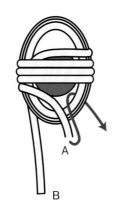

A

B

9 將A朝前方纏繞。

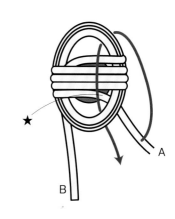

☆

A

B

10 纏繞四次的狀態。

四次（c）

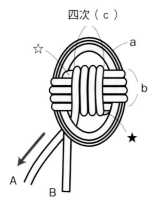

☆

a

b

★

A

B

<拉緊繩線的方式>

1. 依照開始纏繞順序將a的部分送線拉緊。

2. 暫時拉出☆角落的線，將b部分拉緊。

3. 暫時拉出★角落的線，將c部分拉緊。

※固定B線頭，一邊用力拉A線頭，一邊拉緊。

※因為☆★容易被藏於其中，建議可插入錐子等工具將線拉出。

11 完成。

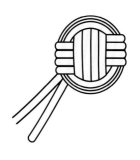

變換素材

如果使用皮繩，成品帶有成熟氣質。

繩結的應用

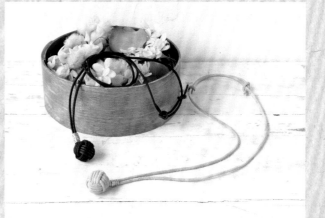

在線的中央打上猴結再穿入串珠，並以線頭互相打上固定結以調整長度（請參閱P.20）。

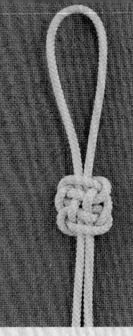

Knot 79 ＊ 國結

名稱的由來是因為外形與國字相似，並可以作出四角形的結眼。

難易度：★★★☆☆

需要的繩長：50cm × 1條。

主要用途：裝飾。

1 將線於中心點對摺，交叉後打結。

中心點

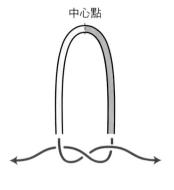

2 依同樣方式打結。

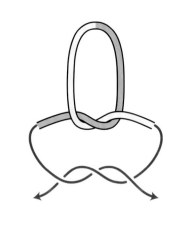

3 將打結處調整一樣大，並再打兩次結。

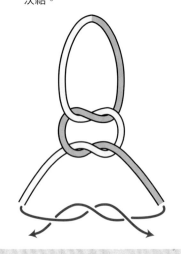

4 將右邊的線如箭頭所示穿入。

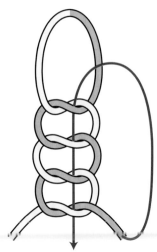

5 將左邊的線如箭頭所示穿入。

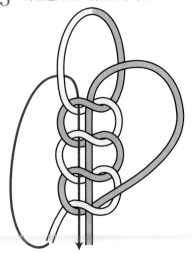

6 將兩條線併攏一起向下拉。

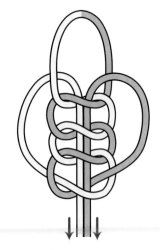

7　將線收緊的狀態。將最下面的左右
　　線圈拉出。

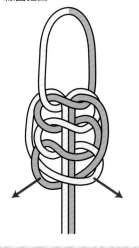

8　將右下的線圈（A）摺往
　　左上前方。

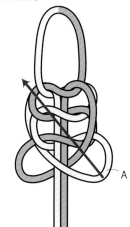

9　將左下的線圈（B）摺往右後方。

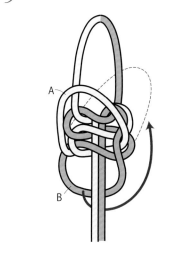

10　將兩條線併攏向下拉緊。將兩條
　　 線併攏向下拉緊。

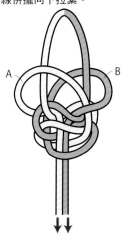

11　將最下面的左右線圈拉出。

12　與步驟8相同，將右下的線
　　 圈摺往左上前方。

13　與步驟9相同，將左下的線圈摺
　　 往右後方。

14　依序送線並拉緊。

15　調整形狀即完成。

Knot 80 ✳ 總角結（人形）

這是由古代男生的髮型總角（也稱為角髮）所編出的形狀，是自遠古以來就有的繩結。「人形」的意義是希望不要陷入不幸或危險。使用於鎧甲之類的防具上，或國技館相撲場地的屋頂帷幕中。

難易度：★★☆☆☆

需要的繩長：45cm × 1條。

主要用途：裝飾。

1 將線於中心點對摺，以 B 製作線圈，再如箭頭所示穿繞。

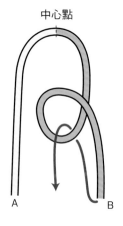

2 以 A 穿入線圈。

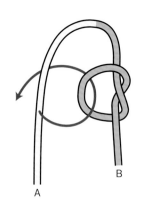

3 如箭頭所示穿繞，並使兩個線圈大小相同。

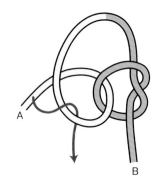

4 將交叉的線圈如箭頭所示，往左右兩側拉出。

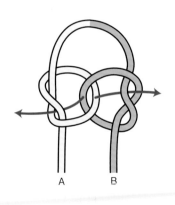

5 將左右、上下拉緊，調整形狀。

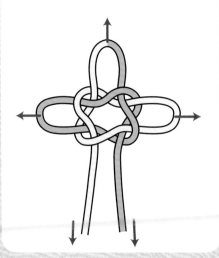

6 完成。

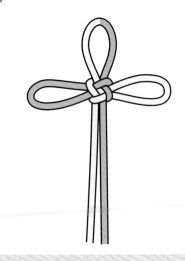

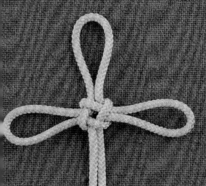

Knot 81 ＊ 總角結（入形）

這是與總角結（入形）相反的繩結，當希望得到幸福時，就使用入形。
從古代時就使用於家用器具等地方。

難易度：★★☆☆☆
需要的繩長：45cm × 1條。
主要用途：裝飾。

1　將線於中心點對摺，以 A 製作線圈，再如箭頭所示穿繞。

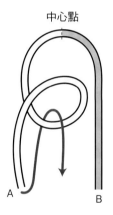

2　以 B 穿入線圈。

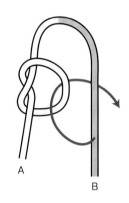

3　如箭頭所示穿繞，並使兩個線圈的大小相同。

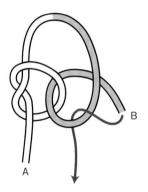

4　將交叉的線圈如箭頭所示，往左右兩側拉出。

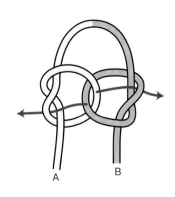

5　將左右、上下拉緊，調整形狀。

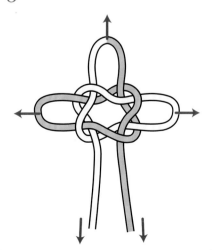

6　完成。

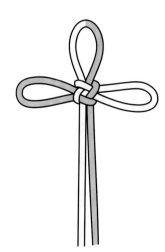

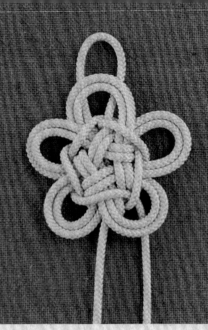

Knot 82 ✳ 八坂紋結

供奉於京都八坂神社的繩結，特色是仿梅花的美麗造型。

難易度：★★★★★

需要的繩長：150cm × 1條。

需要的工具：軟木塞板、珠針、鉗子。

主要用途：裝飾。

1 將線於中心點對摺，併攏A、B兩條線，並往左斜上方向上摺，再如箭頭所示，製作線圈①。

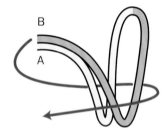

2 將線頭從①的線圈下方穿出，製作線圈②，並以珠針定位。

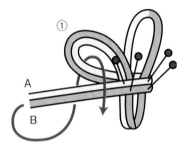

3 將線頭從②的線圈下方穿出，製作線圈③。

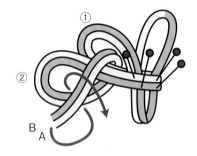

4 將線頭穿入中心的線圈，再從線圈③下方穿繞。

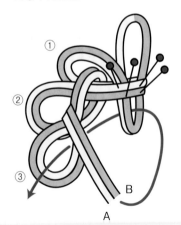

5 反摺線頭，穿入中心的線圈中。右下形成線圈④。

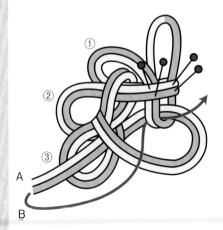

6 取下珠針，反摺線頭，如箭頭所示穿繞。

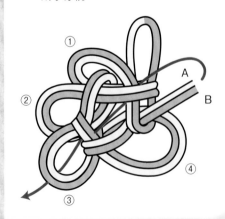

7 完成穿繞的狀態。形成線圈⑤。

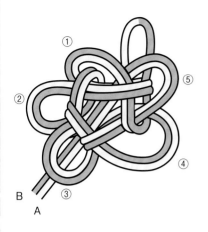

8 翻至背面，將線分成 A、B。將B 如箭頭所示穿繞。

<背面>

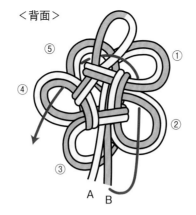

9 將B穿繞 A 的下方，從下方穿入 B 開始的線圈。

<背面>

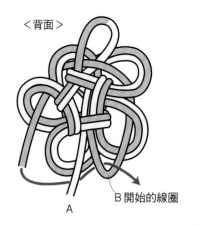

B 開始的線圈

10 如箭頭所示將 A 穿入。※請穿入 B 已穿繞的相反側。

<背面>

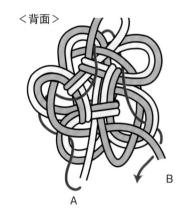

11 將A穿繞左下線圈的下方，從下方穿進A開始的線圈。

<背面>　　　　　　<背面>

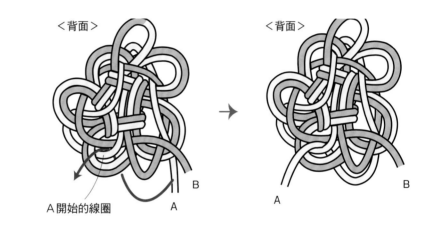

A 開始的線圈

12 翻回正面，依序送線拉緊，調整 形狀即完成。

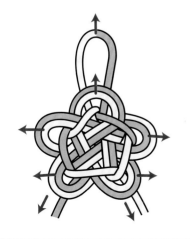

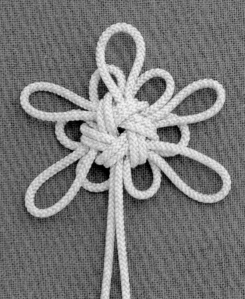

Knot 83 ＊ 八重菊結

這是長命百歲的吉祥華麗結法，
結繩結束後就很難調整形狀，所以祕訣是結繩的同時就要事先讓線的長度一致。

難易度：★★★★☆

需要的繩長：120cm × 1條。

需要的工具：軟木塞板、珠針。

主要用途：裝飾／鈕具。

1　將線於中心點對摺，並於距8cm處
　　以珠針定位。

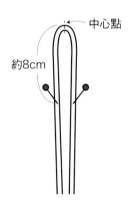

中心點

約8cm

2　以左右兩條線製作四個相同對稱
　　的線圈，這時所有線的長度都相
　　等。將最下方的兩條線越過右側
　　兩個線圈，鬆弛地摺疊。

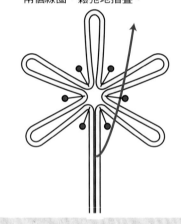

3　將右下的線圈也越過兩個
　　線圈後摺疊。

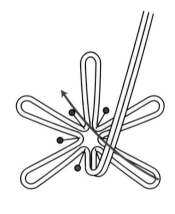

4　依圖中①、②的順序將線圈
　　摺疊。

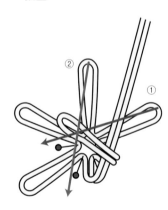

②

①

5　依序的左上線圈，如圖所示穿入
　　步驟2摺出的線圈。

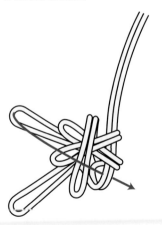

6　最後的線圈，如箭頭所示穿入
　　步驟2、3摺出的線圈。

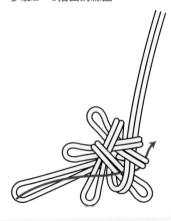

7 將珠針取下，將線依照箭頭方向拉緊。

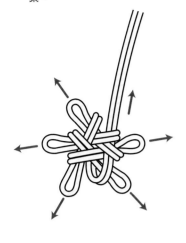

8 進行摺疊第二圈。將下方的線圈，如箭頭所示越過兩個線圈後摺疊。

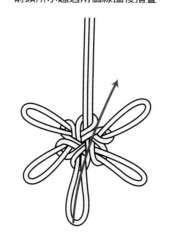

9 依①、②、③的順序摺疊線圈。

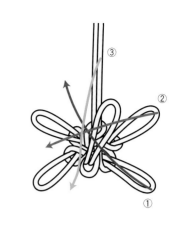

10 將左上的線圈，如箭頭所示穿入步驟8摺出的線圈。

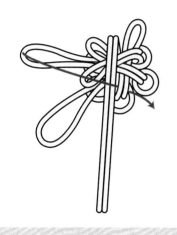

11 將最後的線圈，如箭頭所示穿入步驟8摺出的線圈與步驟9-①摺出的線圈。

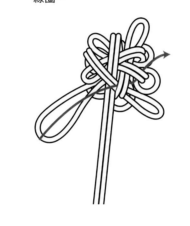

12 將線朝箭頭的方向拉緊。

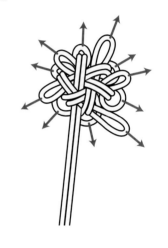

13 調整形狀即完成。

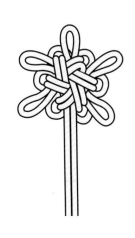

繩結的應用

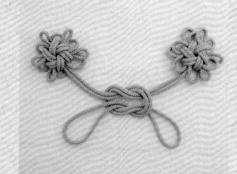

僅於一端結繩作出長線圈，就成為繩狀，於左右兩端結繩則可當作釦具使用。可用在和服的外褂、大衣，以及包包的釦具。

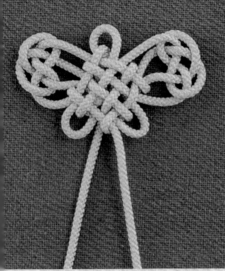

Knot 84 ✳ 唐蝶結

這是以蝴蝶為主題圖案的美麗繩結。最適合髮飾、女性的服裝裝飾。

難易度：★★★★★
需要的繩長：150cm × 1條。
需要的工具：軟木塞板、珠針、鉗子。
主要用途：裝飾。

※建議結繩時，請在軟木塞板上以珠針將線固定。

1 將線於中心點對摺，在中心的下方以 A 製作線圈，並於稍微下方繼續以 A 製作線圈。

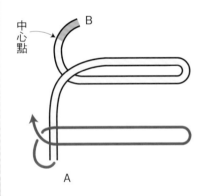

2 如箭頭所示，將 A 穿入下側線圈。

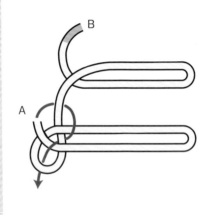

3 以 A 如同夾住兩個線圈般穿繞。

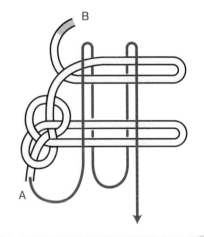

4 將 B 對摺並如圖所示穿繞，並於右上製作線圈。

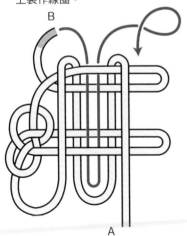

5 如箭頭所示，將 B 穿入上側與下側的線圈。

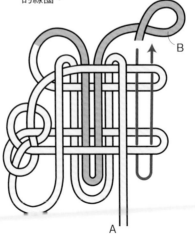

6 如圖所示將 B 穿入右上的線圈。

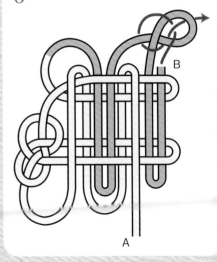

7 將B如箭頭所示穿繞，請仔細注意別將上下搞錯。

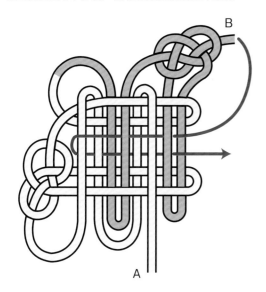

8 將B繼續如箭頭所示穿繞。

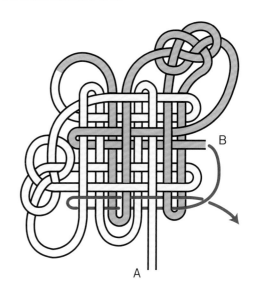

9 拿起四周的耳，如箭頭所示拉緊。線鬆弛的部分請依序送線調整形狀。

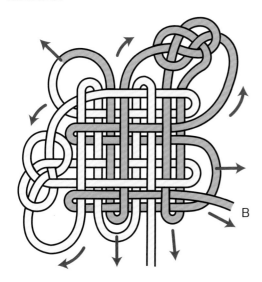

10 完成。

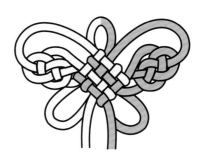

繩結的應用

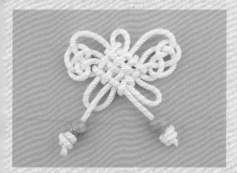

也能作為垂飾或小飾物使用。線頭穿入串珠後則以捲線結（請參閱P.21）固定。

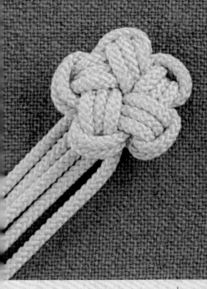

Knot 85 ＊ 星結

這是古時凱爾特人代代相傳的凱爾特結之一。
使用五條線製作星形的結法。

難易度：★★★★★
需要的繩長：30cm × 5條。
需要的工具：鉗子、黏著劑。
主要用途：裝飾／鈕釦。

1　將五條線併攏，在線頭處打單結暫
時先捆成束。

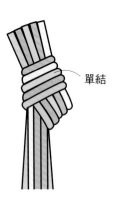

單結

2　如圖所示，將五條線攤開擺置。以
A製作線圈，疊放於B上。

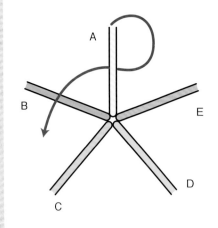

3　以B製作線圈，疊放於C上。

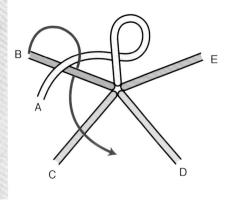

4　以C、D、E製作線圈，最後將
E穿入A線圈。

5　接著E依箭頭所示反摺繩線。

6　依D、C、B的順序
與E以相同方式摺線。

7　如箭頭所示，將 A 穿入以 E 穿繞出的線圈。

8　將 B 如箭頭所示，穿入線圈。

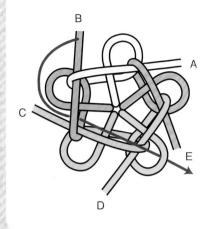

9　依 C、D、E、A 的順序與 B 以相同方式穿繞。

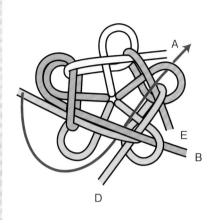

10　將線稍微拉緊，調整形狀。

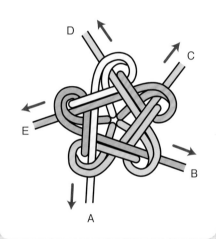

11　將繩結翻面，再如箭頭所示以 C 穿繞。

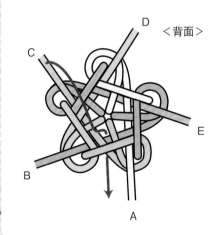

〈背面〉

12　依 B、A、E、D 的順序與 C 以相同方式穿繞。

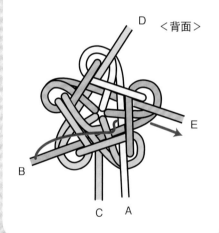

〈背面〉

13　將繩結翻回正面。將 A 至 E 如箭頭所示，以逆時針轉依序穿繞。

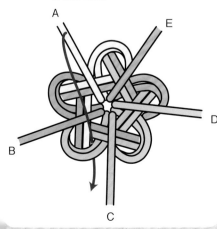

14　穿繞完成的狀態，同時依序送線拉緊。

15　解開步驟 1 中單結的部分。以黏著劑固定露出下方的線（外側的五條），再將線剪斷即完成。

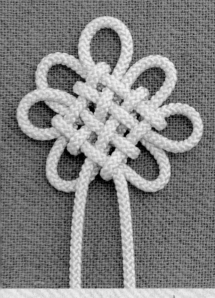

Knot 86 ＊ 玉房結

這是可作出七個耳的菱形。因結法複雜，
請一邊將線以珠針固定，一邊沉著冷靜地製作吧！

難易度：★★★★★
需要的繩長：150cm × 1條。
需要的工具：軟木塞板、珠針、鉗子。
主要用途：裝飾。

※建議結繩時，請在軟木塞板上以珠針將線固定。

1 將線於中心點對摺，如箭頭所示穿繞。

中心點

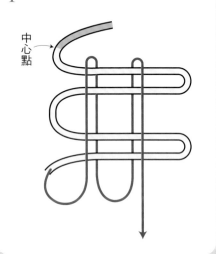

2 另一半的線也如箭頭所示穿繞。

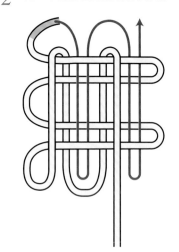

3 繼續如箭頭所示穿繞，請注意別將上下弄錯。

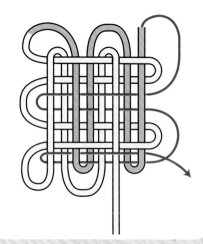

4 拿起四周的線耳，如箭頭所示將線拉緊。

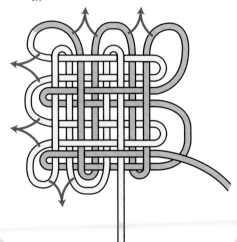

5 調整中央的形狀，將鬆弛的線慢慢地依序送線並拉緊即完成。

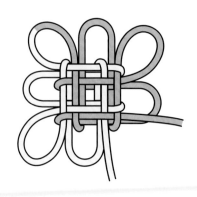

繩結的應用

圖中是將耳的部分縮小，並以縱向連續結繩。可與其他繩結搭配，或改變耳的長度，產生各種變化。

Part 3　應用篇

掌握了Part 1、Par 2中繩結作法之後，就來試著應用它們吧！

本章節收錄了複合數個繩結的款式，並應用於隨身物品的例子。

雖然製作單個的繩結也很開心，但開始嘗試與其他繩結組合，

或更進一步活用於物品上，成就感＆快樂就會倍增喔！

繩結的組合與應用方法有極多變化，請試著享受各種繩結的可能性吧！

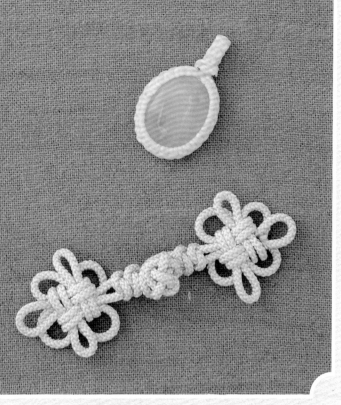

本單元介紹使用多個繩結的應用款。
織片的款式會透過繩結的組合，具有無限變化。
雖然也有稍微困難的款式，不過請試著一個結、一個結地慢慢地結繩吧！
如果找到喜歡的款式，請嘗試活用於手環飾品或腰帶上。

pattern * a

pattern * b

pattern * c

pattern * d

pattern * e

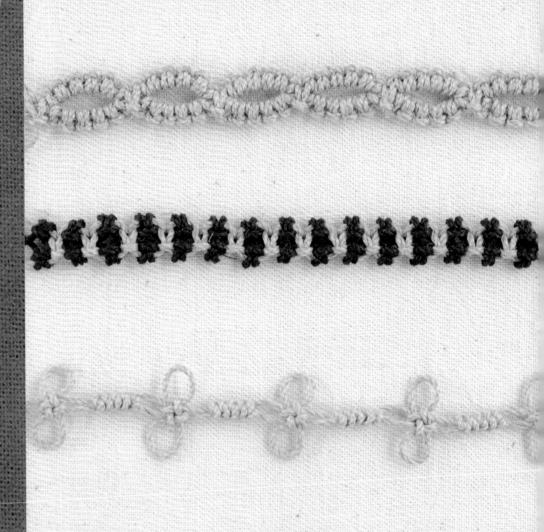
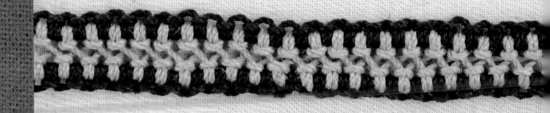

pattern ＊a

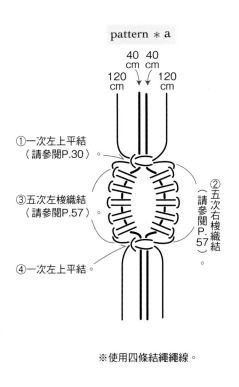

40 cm　40 cm
120 cm　　　　120 cm

①一次左上平結
（請參閱P.30）

③五次左梭織結
（請參閱P.57）

④一次左上平結。

②五次右梭織結
（請參閱P.57）

※使用四條結繩繩線。

pattern ＊b

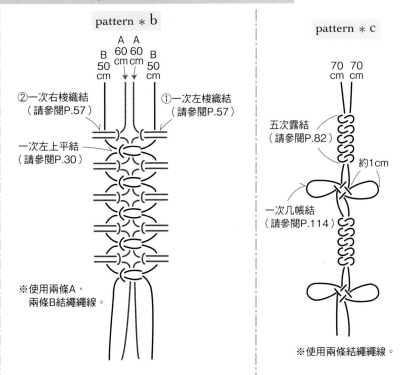

B 50cm　A 60cm　A 60cm　B 50cm

②一次右梭織結
（請參閱P.57）

①一次左梭織結
（請參閱P.57）

一次左上平結
（請參閱P.30）

※使用兩條A、
兩條B結繩繩線。

pattern ＊c

70 cm　70 cm

五次露結
（請參閱P.82）

約1cm

一次几帳結
（請參閱P.114）

※使用兩條結繩繩線。

pattern ＊d

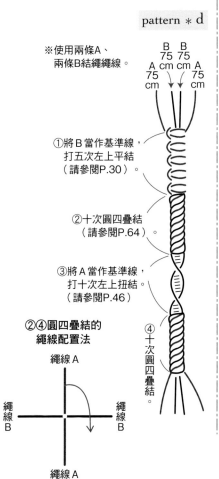

※使用兩條A、
兩條B結繩繩線。

B 75cm　B 75cm
A 75cm　　　　A 75cm

①將B當作基準線，
打五次左上平結
（請參閱P.30）

②十次圓四疊結
（請參閱P.64）

③將A當作基準線，
打十次左上扭結
（請參閱P.46）

②④圓四疊結的
繩線配置法

④十次圓四疊結

繩線A

繩線B　　　　繩線B

繩線A

pattern ＊e

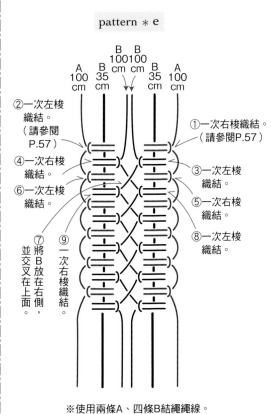

A 100cm　B 35cm　B 100cm　B 100cm　B 35cm　A 100cm

②一次左梭
織結。
（請參閱
P.57）

④一次右梭
織結。

⑥一次左梭
織結。

⑦並交叉放在上面，將B放在右側，

⑨一次右梭織結。

①一次右梭織結。
（請參閱P.57）

③一次左梭
織結。

⑤一次右梭
織結。

⑧一次左梭
織結。

※使用兩條A、四條B結繩繩線。

①～④

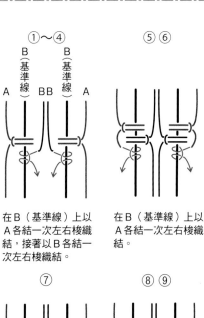

A　B（基準線）B　B　B（基準線）A

在B（基準線）上以
A各結一次左右梭織
結，接著以B各結一
次左右梭織結。

⑤⑥

在B（基準線）上以
A各結一次左右梭織
結。

⑦

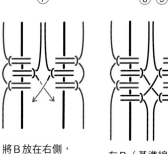

將B放在右側，
並交叉在上面。

⑧⑨

在B（基準線）上以
B各結一次左右梭織
結，重複步驟⑤至
⑨。

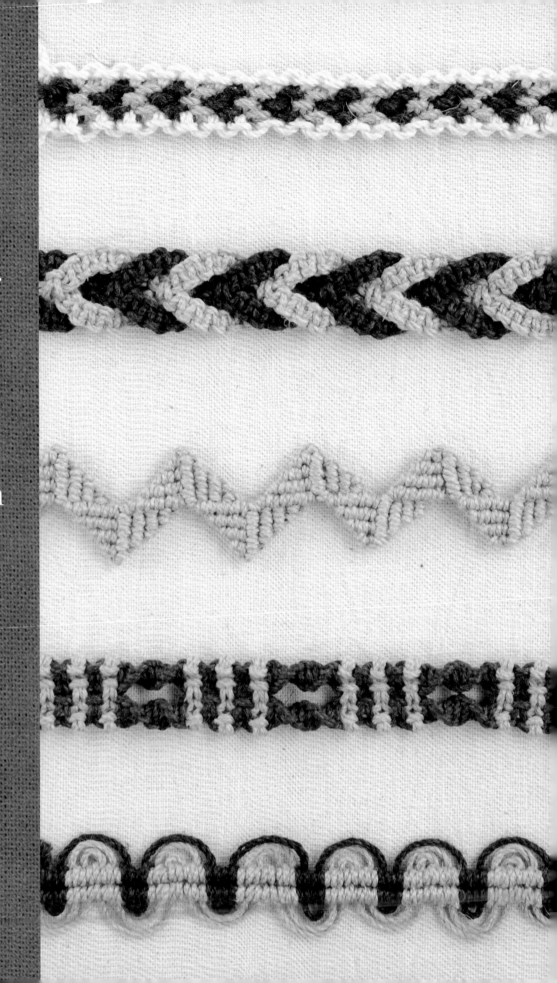

pattern * f

pattern * g

pattern * h

pattern * i

pattern * j

pattern * f

90cm

C B A A B C

① 一次右梭織結（請參閱P.57）

② 一次左梭織結（請參閱P.57）

③ 裡卷結（請參閱P.76）

※使用兩條A、兩條B、兩條C結繩繩線。

※穿線方式
將兩片圖案重疊，將在上面的圖案依序穿入下層圖案的線圈（☆）。每次穿過線圈時，就調換上下圖案，穿線時都以上層圖案穿過線圈。

pattern * g

A款式
（A結繩繩線）

B款式
（B結繩繩線）

90 30 30 90
cm cm cm cm

① 以四條線為基準線打一次左上平結（請參閱P.30）。

② 以一條線為基準線打六次左上平結。

③ 以一條線為基準線打六次上平結。

④ 以四線為基準線打一次左上平結。

與A款式一樣結繩，但僅製作四個線圈。

※結繩繩線使用六條A、六條B。

※插圖內的繩線用量（cm）是製作15cm織片所需的長度。線材則是使用Hemp Twine中型粗細。

pattern * h

※使用五條結繩繩線。

120cm

橫卷結（請參閱P.72）

120cm

縱卷結（請參閱P.73）

pattern * j

B 100cm B 35cm
A 100cm

縱卷結（請參閱P.73）

※使用一條A、四條B結繩繩線。

①～③

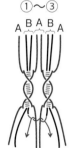

A B A B A

將B當作基準線，以A在右側打右上扭結、左側打左上扭結各十次。以中央的A當作基準線，以中央的兩條B打一次左上平結。

④⑤

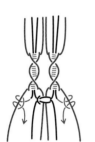

以左右的一條A當作基準線，以左右的B在右側打左上梭織結、左側打右梭織結各一次。第一段即完成。

⑥⑦

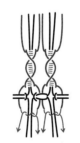

將左右各分四條，以兩條B為基準線，在左右打一次左上平結。

⑧

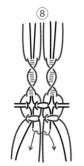

以中央的兩條A當作基準線，以中央的兩條B打一次左上平結。以平結與梭織結交替結繩五段。

⑨⑩

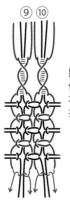

將左右各分四條，以兩條B為基準線，以A在右側打右上扭結、左側打左上扭結各十次。

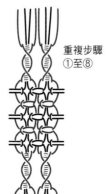

重複步驟①至⑧

pattern * i

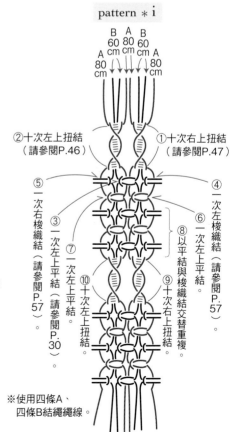

B A B
60 80 60
cm cm cm
A 80 cm A 80 cm

① 十次右上扭結（請參閱P.47）

② 十次左上扭結（請參閱P.46）

③ 一次左上平結（請參閱P.30）

④ 一次左上平結

⑤ 一次右梭織結（請參閱P.57）

⑥ 一次左梭織結（請參閱P.57）

⑦ 一次左上平結

⑧ 以平結與梭織結交替重複

⑨ 十次右上扭結

⑩ 十次左上扭結

※使用四條A、四條B結繩繩線。

141

pattern * k

pattern * l

pattern * m

pattern * n

pattern * o

※插圖內的繩線用量（cm）是製作15cm織片時所需要的長度。
線材則是使用Hemp Twine中型粗細。

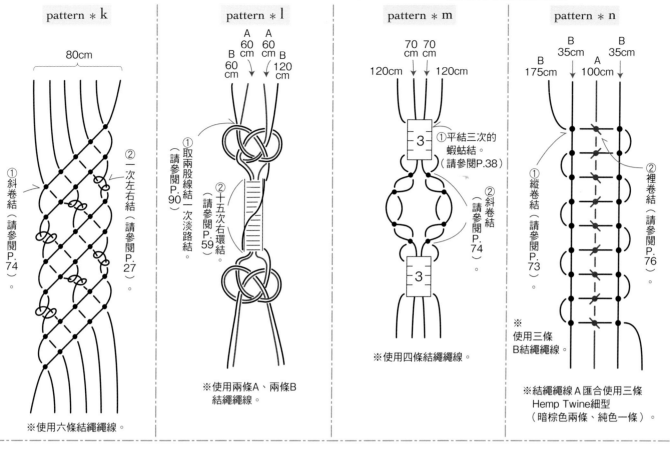

pattern＊k

80cm

①斜卷結（請參閱P.74）。

②一次左右結（請參閱P.27）。

※使用六條結繩繩線。

pattern＊l

A 60cm A 60cm B 60cm B 120cm

①取兩股線結一次淡路結（請參閱P.90）。

②十五次右環結（請參閱P.59）。

※使用兩條A、兩條B結繩繩線。

pattern＊m

70cm 70cm 120cm 120cm

3

3

①平結三次的蝦蛄結（請參閱P.38）。

②斜卷結（請參閱P.74）。

※使用四條結繩繩線。

pattern＊n

B 35cm A 100cm B 35cm B 175cm

①縱卷結（請參閱P.73）。

②裡卷結（請參閱P.76）。

※使用三條B結繩繩線。

※結繩繩線A匯合使用三條Hemp Twine細型（暗棕色兩條、純色一條）。

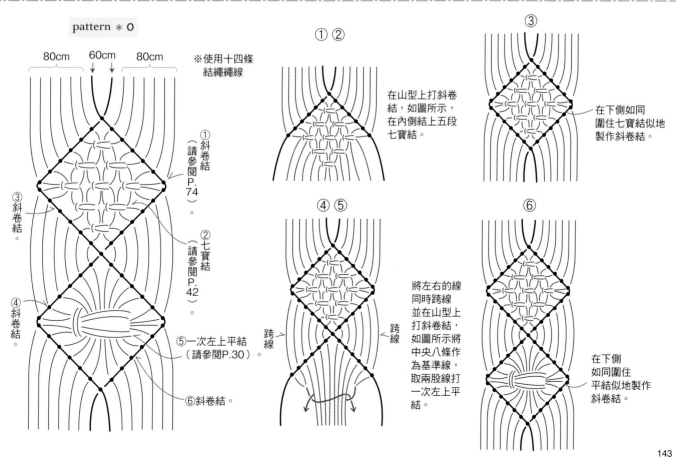

pattern＊o

80cm 60cm 80cm

※使用十四條結繩繩線

①斜卷結（請參閱P.74）。

②七寶結（請參閱P.42）。

③斜卷結。

④斜卷結。

⑤一次左上平結（請參閱P.30）。

⑥斜卷結。

①②

在山型上打斜卷結，如圖所示，在內側結上五段七寶結。

③

在下側如同圍住七寶結似地製作斜卷結。

④⑤

跨線 跨線

將左右的線同時跨線並在山型上打斜卷結，如圖所示將中央八條作為基準線，取兩股線打一次左上平結。

⑥

在下側如同圍住平結似地製作斜卷結。

143

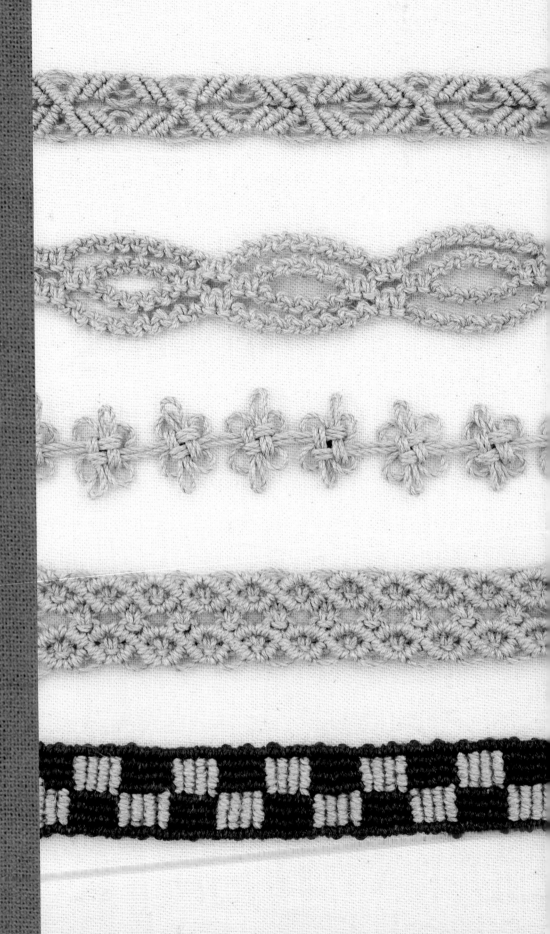

pattern * p

pattern * q

pattern * r

pattern * s

pattern * t

pattern * p

100
cm

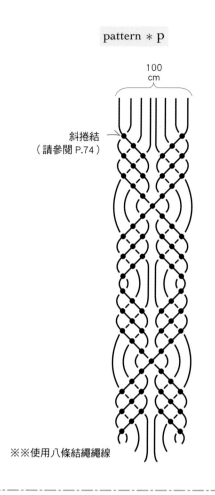

斜捲結
（請參閱 P.74）

※※使用八條結繩繩線

pattern * q

90
cm

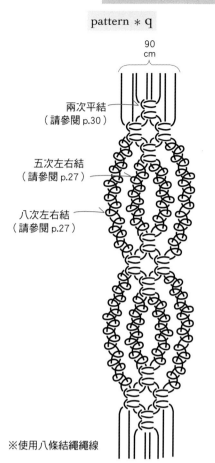

兩次平結
（請參閱 p.30）

五次左右結
（請參閱 p.27）

八次左右結
（請參閱 p.27）

※使用八條結繩繩線

pattern * r

250cm

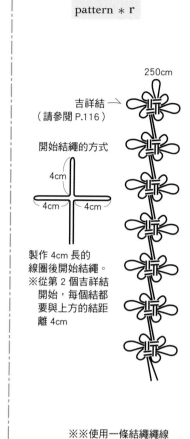

吉祥結
（請參閱 P.116）

開始結繩的方式

4cm

4cm 4cm

製作 4cm 長的
線圈後開始結繩。
※從第 2 個吉祥結
開始，每個結都
要與上方的結距
離 4cm

※※使用一條結繩繩線

pattern * s

110 110 60 60 110 60 60 110 110
cm cm cm cm cm cm cm cm cm

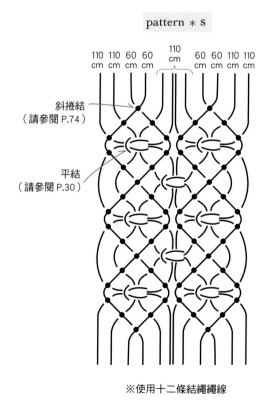

斜捲結
（請參閱 P.74）

平結
（請參閱 P.30）

※使用十二條結繩繩線

pattern * u

B B A B
550 30 100 100 100 100 100 100 30
cm cm cm cm cm cm cm cm cm

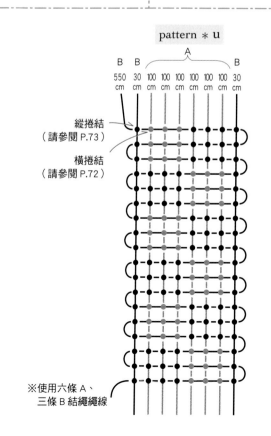

縱捲結
（請參閱 P.73）

橫捲結
（請參閱 P.72）

※使用六條 A、
　三條 B 結繩繩線

145

生活中的各種用品都能用繩結來變化運用。
本篇介紹飾品、小物的重點裝飾等，
將繩結應用在具體作品上的例子。

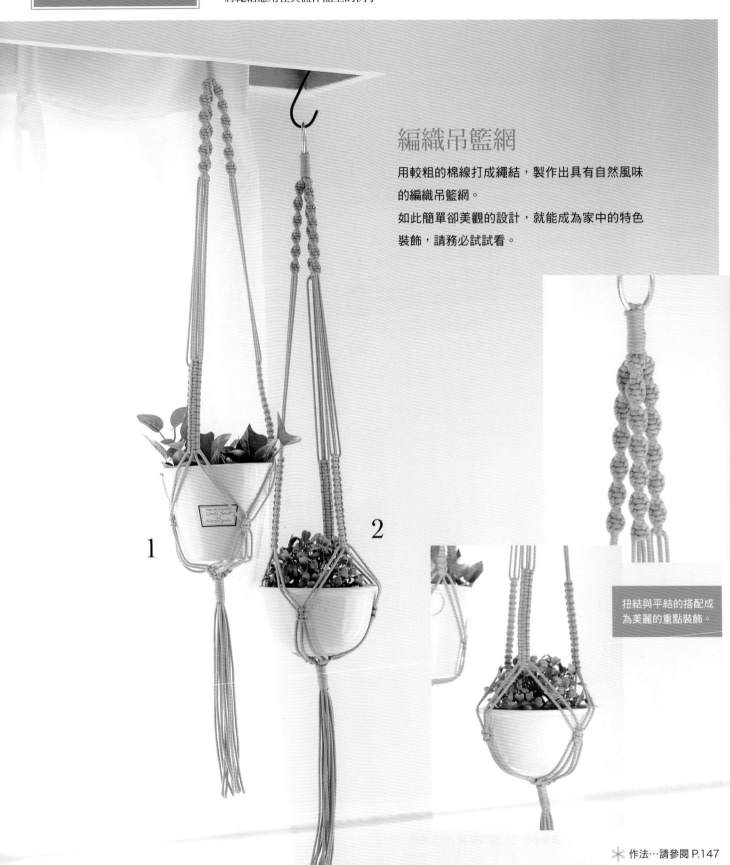

編織吊籃網

用較粗的棉線打成繩結，製作出具有自然風味
的編織吊籃網。
如此簡單卻美觀的設計，就能成為家中的特色
裝飾，請務必試試看。

扭結與平結的搭配成
為美麗的重點裝飾。

1

2

* 作法…請參閱 P.147

尺寸…長約85cm（含金屬環）

✳材料

Cotton Special 3mm
1…水色(1026)
2…淺駝色(1024)
　結繩繩線A　400cm×3條
　結繩繩線B　200cm×3條
　纏結用結繩用線　60cm×2條
金屬環
（MA2302・直徑3cm）1個

結繩法

開始

金屬環

❶將結繩繩線A、B各三條穿過金屬環，並於中央處對折。

2cm

❷在金屬環下方，以纏結用結繩繩線作出2cm的纏結（請參閱P.22）。

❸結繩繩線A、B各兩條，共四條一組，分成3組。

❹將兩條結繩繩線B放置於內側，當作基準線，開始結繩。
※剩餘的2組先輕輕的結起備用。

基準線

❺打三十五次左上扭結（請參閱P.46）。

20cm

❻打十五次平結（請參閱P.30）

※剩餘的兩組也用與❺、❻相同的打結法打好。

2條（※）

2條（※）

2條（※）

2條（※）

2條（※）

2條（※）

將相同長度的4條一組繩線，依照❼的方式繼續結繩，作成筒狀。

步驟❻結繩完成。→

9cm

第1段

7cm

第2段

❼以指定的長度做出間隔，打兩段兩次平結的七寶結（請參閱P.42）。

❽在第二段下方，以纏結用的結繩繩線打一個2cm的纏結，將繩線尾端多餘的20cm剪掉。

2cm

20cm

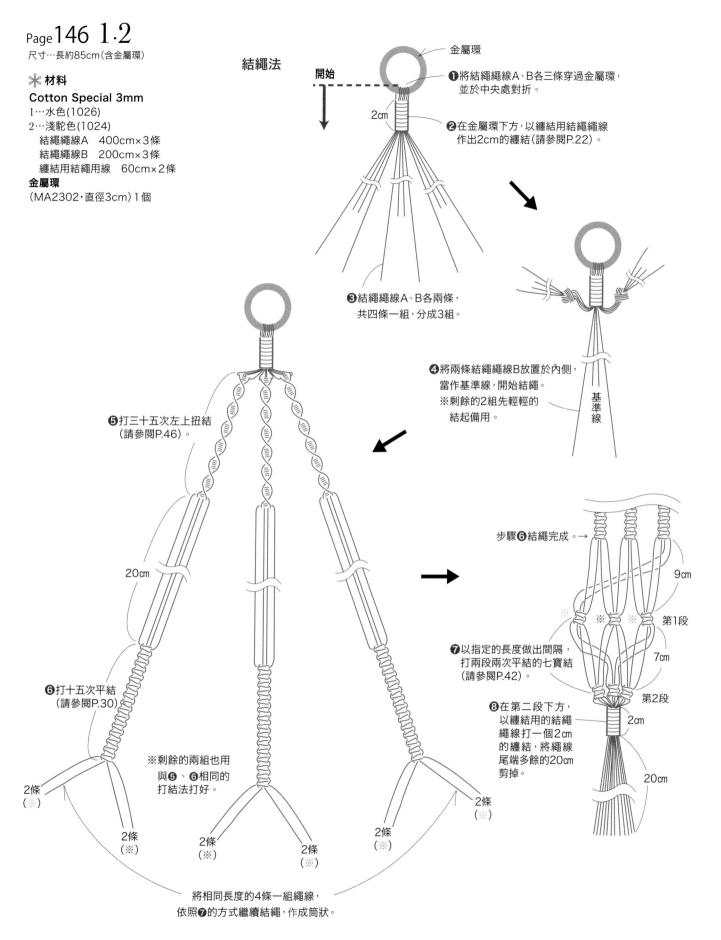

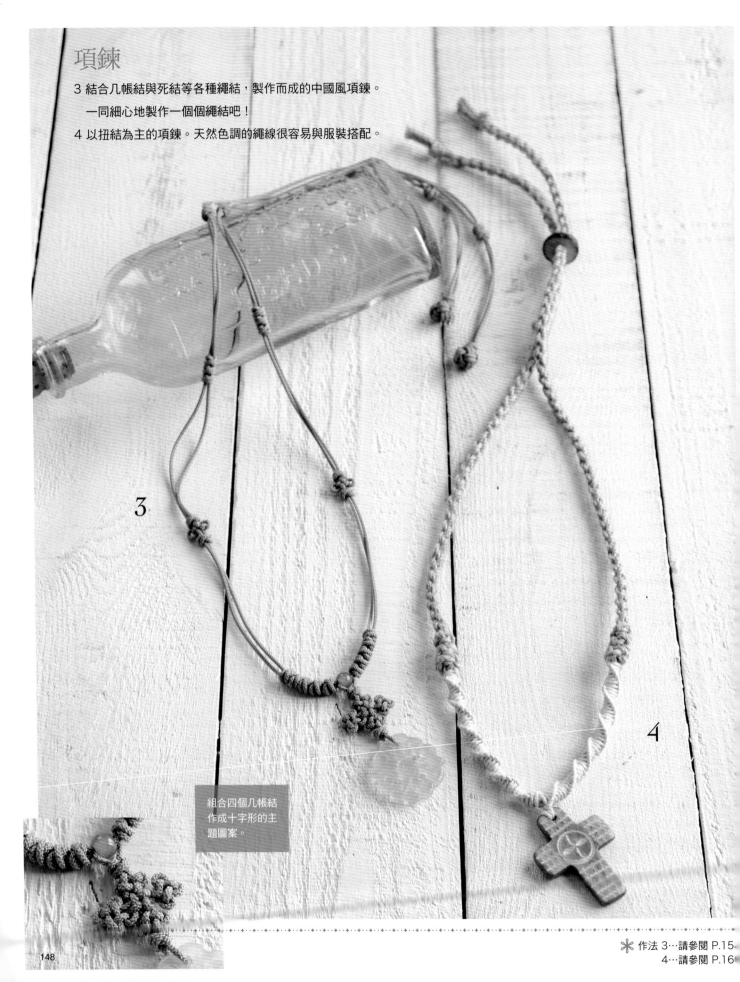

項鍊

3 結合几帳結與死結等各種繩結,製作而成的中國風項鍊。
　一同細心地製作一個個繩結吧!

4 以扭結為主的項鍊。天然色調的繩線很容易與服裝搭配。

3

4

組合四個几帳結
作成十字形的主
題圖案。

✳ 作法 3⋯請參閱 P.15
4⋯請參閱 P.16

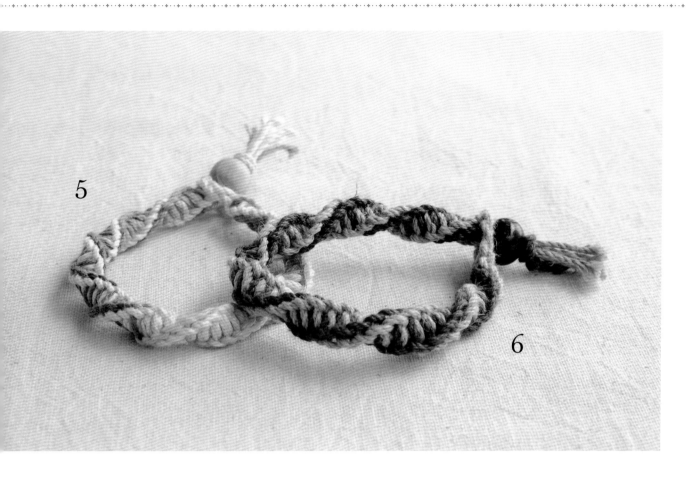

手環

一個個小小繩結，最經典的用途就是應用於手環的精巧裝飾上了！

5、6使用的是雙扭結；7、8則是在平結之間穿進小木珠與各種顏色的開運石。

✳ 作法請參閱 P.161

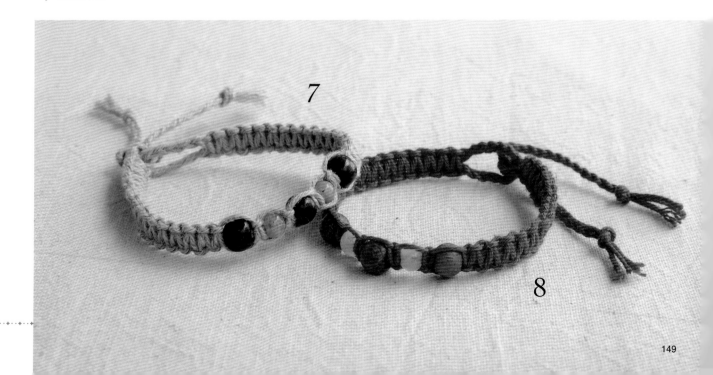

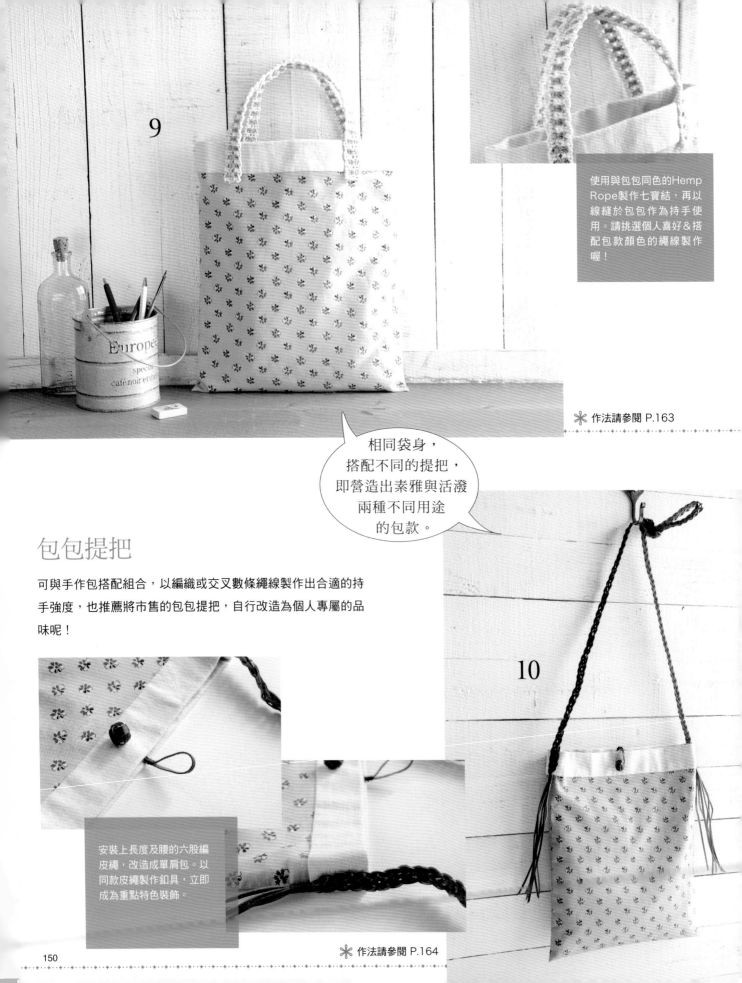

9

使用與包包同色的Hemp
Rope製作七寶結,再以
線縫於包包作為持手使
用。請挑選個人喜好&搭
配包款顏色的繩線製作
喔!

✳ 作法請參閱 P.163

相同袋身,
搭配不同的提把,
即營造出素雅與活潑
兩種不同用途
的包款。

包包提把

可與手作包搭配組合,以編織或交叉數條繩線製作出合適的持
手強度,也推薦將市售的包包提把,自行改造為個人專屬的品
味呢!

10

安裝上長度及腰的六股編
皮繩,改造成單肩包。以
同款皮繩製作釦具,立即
成為重點特色裝飾。

✳ 作法請參閱 P.164

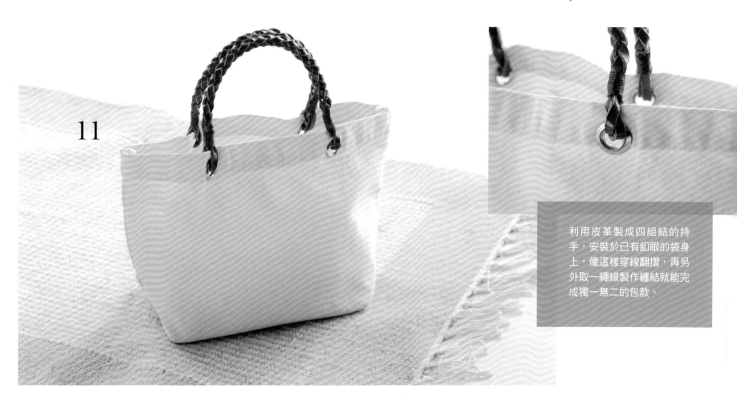

11

利用皮革製成四組結的持
手，安裝於已有釦眼的袋身
上，像這樣穿線翻摺，再另
外取一繩線製作纏結就能完
成獨一無二的包款。

腰帶

以白色的Macrame結成鄉村風的腰帶。
以卷結與七寶結製作出細緻的圖樣。

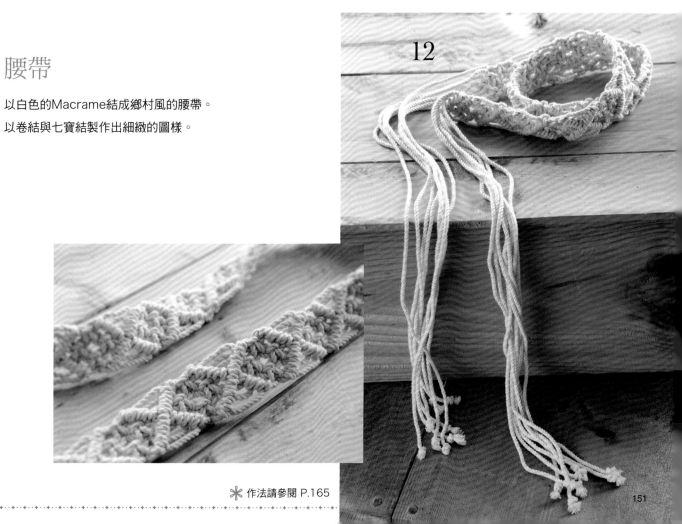

12

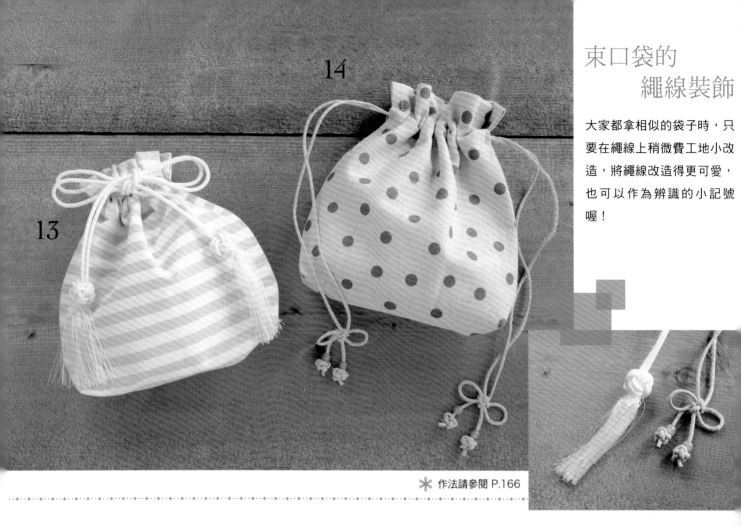

14

束口袋的
繩線裝飾

大家都拿相似的袋子時，只
要在繩線上稍微費工地小改
造，將繩線改造得更可愛，
也可以作為辨識的小記號
喔！

13

✳ 作法請參閱 P.166

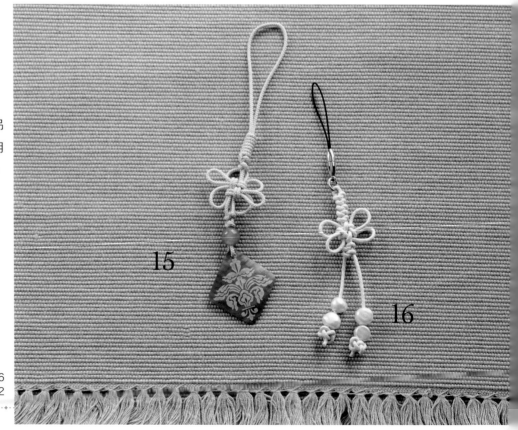

墜飾＆吊飾

以一條線就能作出的墜飾與吊
飾，可掛在化妝包或手機上，用
途廣泛。請試著更換繩線顏色，
製作喜歡的配件吧！

15

16

✳ 作法 15…請參閱 P.166
　　16…請參閱 P.162

✻ 作法 17・18…請參閱 P.167
　　19・20…請參閱 P.168

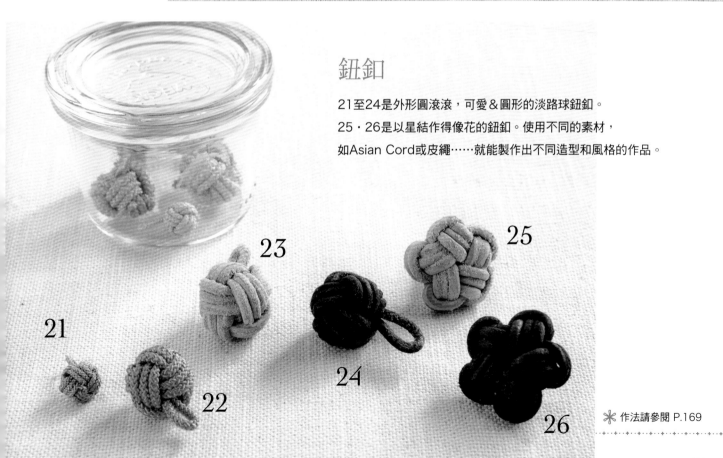

中式鈕釦

傳統的中式鈕釦也可用於裝飾結製作。

不只在衣服上，也作為裝飾小物或包包的釦具。

鈕釦

21至24是外形圓滾滾，可愛＆圓形的淡路球鈕釦。

25・26是以星結作得像花的鈕釦。使用不同的素材，

如Asian Cord或皮繩……就能製作出不同造型和風格的作品。

✻ 作法請參閱 P.169

✳ 作法 27·30…請參閱 P.171
28·29…請參閱 P.170

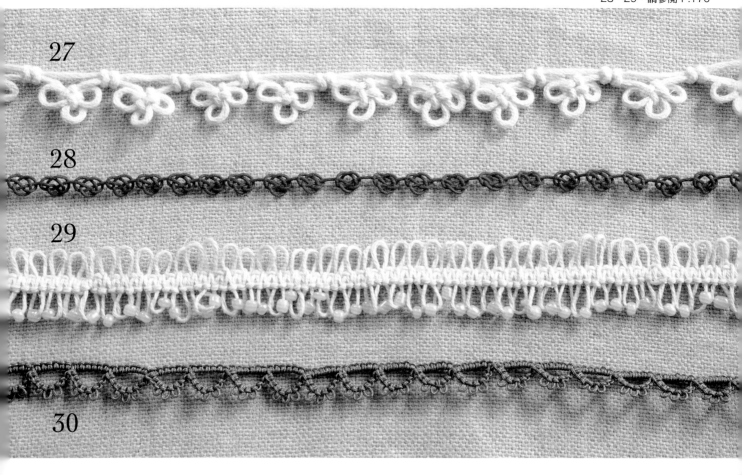

27

28

29

30

花邊

將各種繩結結得稍長一些，就會形成
像是蕾絲或流蘇一樣的花邊。成品的
大小會隨著線的粗細改變，建議依欲
搭配的物品來選擇繩線。

以手帕為例，請試著使用
於服飾或室內裝飾等的物
品上。加上花邊時，以不
顯眼的縫線縫上即可。

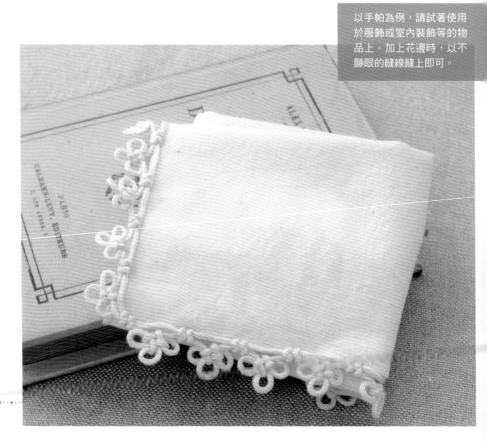

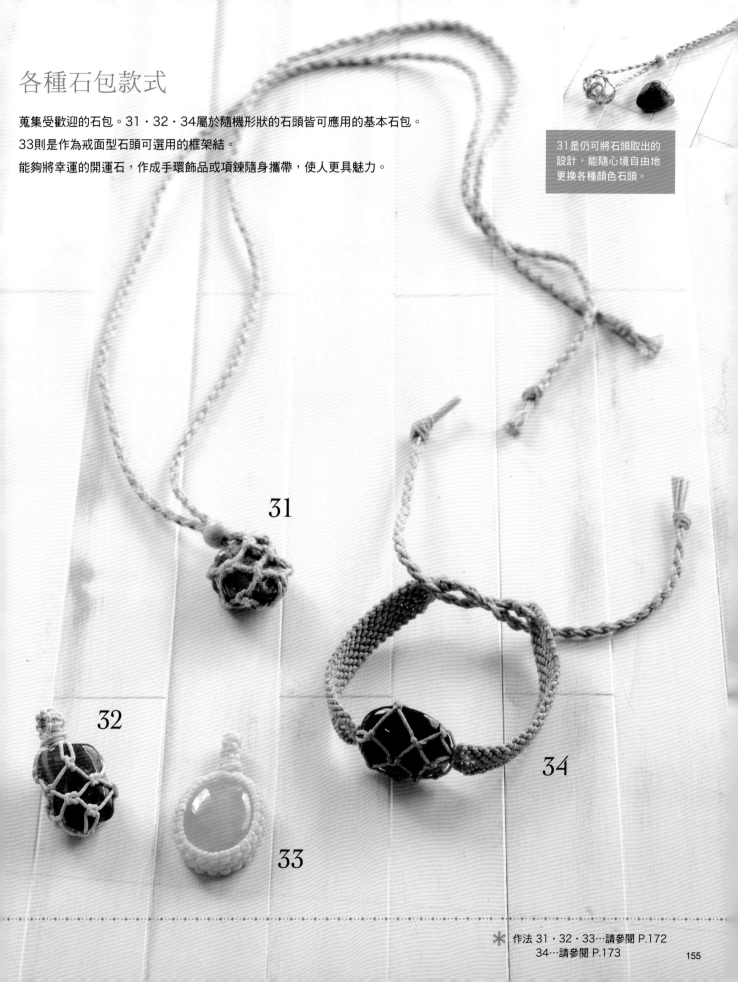

各種石包款式

蒐集受歡迎的石包。31‧32‧34屬於隨機形狀的石頭皆可應用的基本石包。

33則是作為戒面型石頭可選用的框架結。

能夠將幸運的開運石，作成手環飾品或項鍊隨身攜帶，使人更具魅力。

31是仍可將石頭取出的設計，能隨心境自由地更換各種顏色石頭。

31

32

33

34

✳ 作法 31‧32‧33…請參閱 P.172
34…請參閱 P.173

石包的兩種基本款式

本單元介紹石包技巧。
請試著放入喜歡的開運石來製作吧！

石包A（基本型）

無論是圓形石、隨機形狀的石頭，哪種形狀都能包裹。

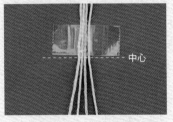

1 在繩線的中心處將四條線併攏，以透明膠帶固定。

2 將中央兩條繩線為基準線，以左右兩線打一次平結（請參閱P.30）。

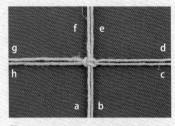

3 移除膠帶，將線如圖示擺放，分別為編號a至h。

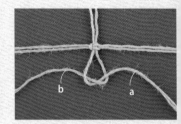

4 以a、b打平結（請參閱P.21）如圖所示結繩a、b。

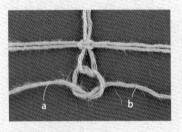

5 再次如圖所示結繩。

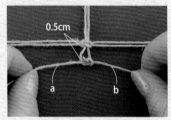

6 將a、b左右拉緊。一次平結即完成。根據打結處的間隔不同，網狀眼目的大小程度也不同。一般大約標準為0.5cm。

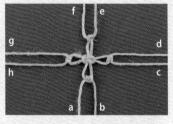

7 同樣以c與d、e與f、g與h打平結。第一段即完成。

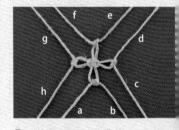

8 將線如圖示擺放，結第二段。

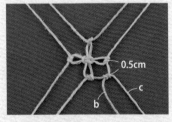

9 接著改變組合，以b與c打一次平結。

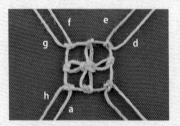

10 同樣以d與e、f與g、h與a打平結。第二段即完成。

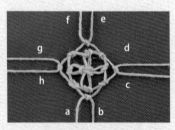

11 第三段也同樣改變線的組合再打平結。

12 將織片結至相當大小，將石頭放入其中，再沿著石頭大小，同樣地重複打平結。

段數的大約標準
作品31、32、34
結繩四段。

13 結繩至可將寶石完整包裹，再調整形狀。

14 如圖所示以六條線當作基準線，以剩餘的兩條打一次平結。

15 緊緊地打結，綁緊根部即完成。

石包 B （框架結）

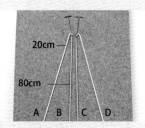

適合戒面型石頭。

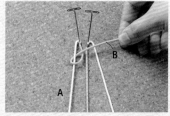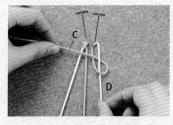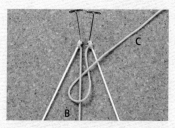

1 將兩條線各自摺成20cm（A，D）與80cm（B,C）。A與D擺放外側固定。
※為使一目瞭然，圖中將線的顏色換成兩色。
※這個尺寸是製作作品33時的長度。

2 以A為基準線，B為結繩繩線作一次右梭織結（請參閱P.57）。

3 以D為基準線，C為結繩繩線作一次左梭織結（請參閱P.57）。

4 接著以B與C作左右結（請參閱P.27）。以B為基準線，將C由上往下穿線。

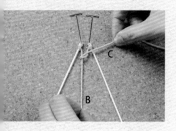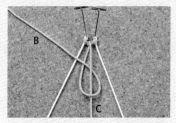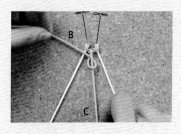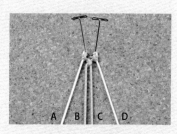

5 拉緊。

6 以C為基準線，將B由上往下穿線。

7 拉緊。如此一次左右結即完成。

8 圖中為一次右梭織結、一次左梭織結、一次左右結組成的一段成品。

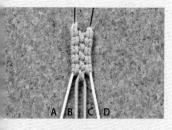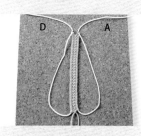

9 重複步驟2至7結繩五段的狀態。

10 結繩至與石頭的周長相同為止。將這面當作正面。（33作品…約為7cm）

11 由軟木塞板取下，以針穿入結繩的線圈中，以針將線圈往上拉至可使一條線可穿過的大小。

12 將作品背面朝上，將A與D穿過步驟11的線圈中。包裹石頭時正面朝外側。

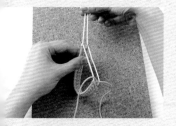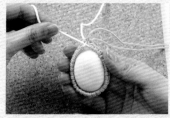

13 將A與D拉緊。

14 將石頭放入內側，將A與D用力拉緊貼合石頭。

15 緊密容納石頭後，以一條線打固定結（請參閱P.20）。

16 將線拉緊即完成。

✳ 材料
Asian Cord 1mm型
A 結繩繩線・鼠尾草色（741）・250cm×1條
B 結繩繩線・鼠尾草色（741）・200cm×1條
翡翠風配件
蓮花（AC1103）×1個
開運石
印度翡翠（AC287）・圓玉6mm型×1個

⑤開運石的穿線法

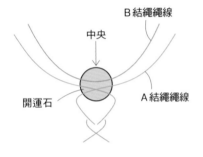

B 結繩繩線
中央
開運石
A 結繩繩線

從⑪的死結連接至⑫
玉結（一條）的方法

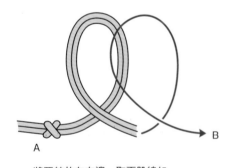

A
B

將死結放在左邊，取兩股線如
圖所示開始打玉結（一條）。
剪掉細繩的線頭，於內側塗上
黏著劑。

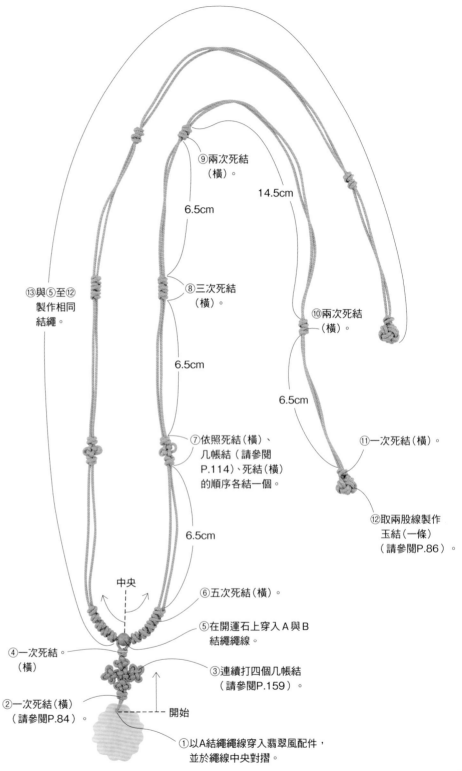

⑨兩次死結
（橫）。

14.5cm

6.5cm

⑬與⑤至⑫
製作相同
結繩。

⑧三次死結
（橫）。

⑩兩次死結
（橫）。

6.5cm

6.5cm

⑦依照死結（橫）、
几帳結（請參閱
P.114）、死結（橫）
的順序各結一個。

⑪一次死結（橫）。

6.5cm

中央

⑫取兩股線製作
玉結（一條）
（請參閱P.86）。

⑥五次死結（橫）。

④一次死結。
（橫）

⑤在開運石上穿入A與B
結繩繩線。

③連續打四個几帳結
（請參閱P.159）。

②一次死結（橫）
（請參閱P.84）。

開始

①以A結繩繩線穿入翡翠風配件，
並於繩線中央對摺。

③連續打几帳結的方法

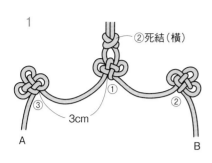

②死結（橫）

③

3cm

A

B

製作中央①的几帳結（請參閱P.114）。
②的几帳結請參閱P.171，以一條線結
繩。③請製作與②圖案相反的几帳結。繩
結之間大約間隔3cm。

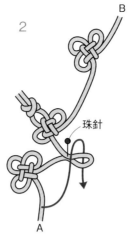

B

珠針

A

將左側與中央繩結中間的細
繩對摺，並插珠針固定。將
A的細繩由上往下穿過。

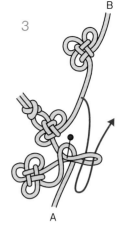

B

A

將中央與右側繩結中間
的細繩對摺，穿入步驟
2製作的線圈中。

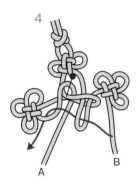

A

B

如箭頭所示，將B的細繩
穿入各線圈中。

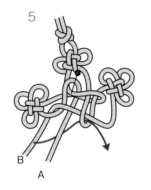

B

A

將B的細繩穿過A的下方，
再穿入右側線圈中。

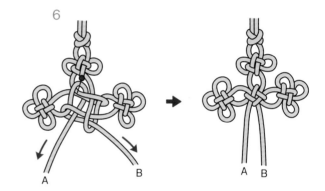

A

B

A

B

一邊拉緊各條細繩，一邊調整中心的繩結，再將珠針移除。

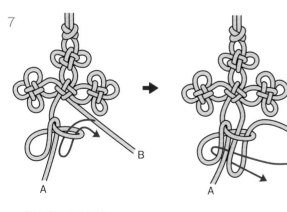

A

B

A

B

製作最後的几帳結。

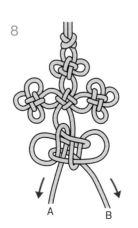

A

B

將A、B細繩拉緊。

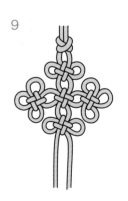

將線拉緊，使四個几帳結
往中心靠攏。

❋ 材料
Hemp Twine細型
A結繩繩線・天然色（321）・120cm×2條
Hemp Twine中型
B結繩繩線・純色（361）・120cm×4條
天然配件
骨十字（AC1286）×1個
可可配件
（MA2224）×1個

⑦將左右的繩線
穿入可可配件。

⑧單結
（請參閱P.20）。

1.5cm

⑤四組結（請參閱P.60）
30cm。

②排列方式

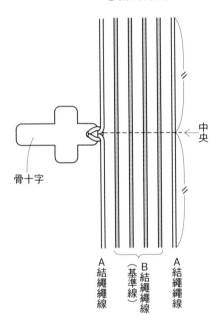

⑥與②至⑤製作
相同結繩。

骨十字

A結繩繩線
B結繩繩線（基準線）
A結繩繩線

對齊A、B結繩繩線的中央，
以A結繩繩線打左上扭結。

中央

④一次的四條組玉留結（請參閱P.70）

③以兩條A結繩繩線為基準線，進行
兩次的入基準線的四條組玉留結
（參考左圖）、當作基準線的A
結繩繩線，在結眼處剪斷。

1.5cm

②並排A與B結繩繩線（參考左圖），
以A打左上扭結約6cm（請參閱P.46）。

中央

③**入基準線的四條組玉留結的方法**

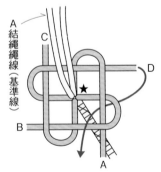

A結繩繩線（基準線）
C
D
B
A

將基準線放在中心，繼續基準線
製作玉留結（請參閱P.70）。

③**將基準線剪斷的方法**

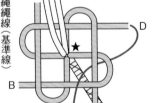

剪斷

A結繩繩線
完成玉留結後，將下側的
A結繩繩線剪斷。

①將一條A結繩繩線
的中央對摺，穿過
骨十字。

①**骨十字的穿線法**

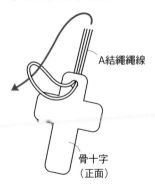

A結繩繩線

骨十字
（正面）

尺寸…手環約16cm

❋ No.5材料
Hemp Twine中型
A結繩繩線・天然色（321）・200cm×1條
B結繩繩線・民族風段染（372）・200cm×1條
基準線・天然色（321）・70cm×2條
天然木珠
鳳梨木・圓珠12mm（W601）×1個

❋ No.6材料
Hemp Twine中型
A結繩繩線・純色（361）・200cm×1條
B結繩線・墨水樹色（344）・200cm×1條
基準線・純色（361）・70cm×2條
Macrame木珠
茶色・12mm（MA2202）×1個

❋ No.7材料
Hemp Twine中型
結繩繩線・純色（361）・200cm×1條
基準線・純色（361）・70cm×2條
Macrame木珠
茶色・8mm（MA2202）×3個
開運石
天河石圓珠・6mm型（AC382）×2個

❋ No.8材料
Hemp Twine中型
結繩繩線・洋紅色（335）・200cm×1條
基準線・洋紅色（335）・70cm×2條
天然木珠
鳳梨木・圓珠8mm（W591）×3個
開運石
薔薇水晶・圓珠6mm型（AC284）×2個

③B結繩繩線的接法
No.5、6

③繩線的排列方法
No.7、8

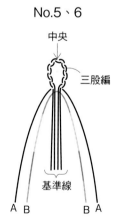

※ No.5的B結繩繩線
選用段染繩線以左
右對稱結繩。

No.5、6

No.7、8

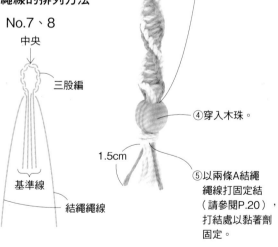

①在中央將基準線併攏與
A結繩繩線作三股編
約4cm（請參閱P.52）。

②將三股編的部分對摺，
以A結繩線打一次
平結（請參閱P.30）。

③以B結繩繩線，
作左上雙扭結約16cm
（請參閱P.48）。

④穿入木珠。

1.5cm

⑤以兩條A結繩
繩線打固定結
（請參閱P.20），
打結處以黏著劑
固定。

①在中央將基準線併攏與
結繩繩線作三股編
約4cm（請參閱P.52）。

②將三股編的部分對摺。

③平結6cm（請參閱P.30）。

④木珠穿入四條基準線後，
打一次平結。

⑤開運石穿入四條基準線後，
打一次平結。

重複④→⑤→④

⑥作平結約6cm。

⑦平分為各三條，
各自作三股編
約6.5cm。

1.5cm

⑧單結
（請參閱P.20）。

✳ 材料（提把2條）
Botanical Leather Cord（5mm）
綠色（814）·80cm×4條
Micro Macrame Cord
卡其色（1452）·50cm×4條

※製作兩條。

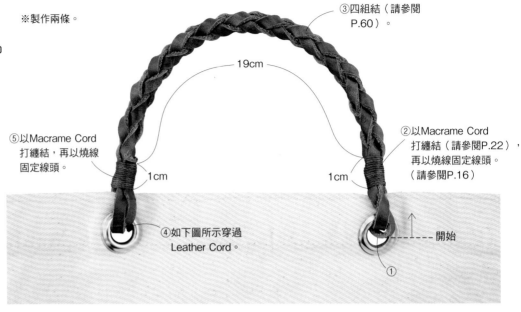

③四組結（請參閱 P.60）。

19cm

⑤以Macrame Cord 打纏結，再以燒線固定線頭。

②以Macrame Cord 打纏結（請參閱P.22），再以燒線固定線頭。（請參閱P.16）

1cm

1cm

開始

④如下圖所示穿過 Leather Cord。

①

①開始的方法

將兩條Leather Cord穿入釦眼裡，在線中央對摺。

④**Leather Cord的穿法**

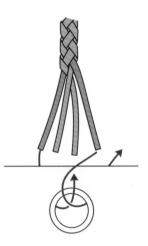

1 將兩條Leather Cord互相交錯穿入釦眼。

2 兩條線穿過釦眼後往上摺彎。

此處作纏結

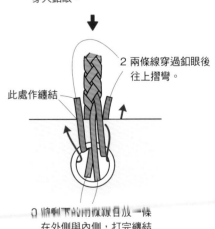

3 將剩下的兩股線各放一條在外側與內側，打完纏結後，剪斷。

✳ 材料
Romance Cord 1.5mm型
灰白色（859）·100cm×1條
Sweet Water Pearl
7至8mm（AC706）×4個
手機吊飾接頭
（S1013）×1個

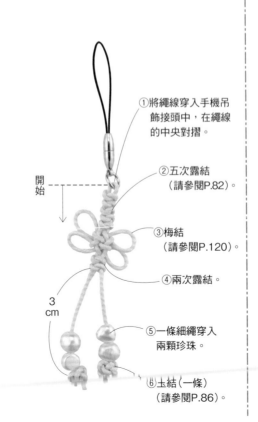

①將繩線穿入手機吊飾接頭中，在繩線的中央對摺。

開始

②五次露結（請參閱P.82）。

③梅結（請參閱P.120）。

④兩次露結。

3 cm

⑤一條細繩穿入兩顆珍珠。

⑥土結（一條）（請參閱P.86）。

尺寸⋯長35cm

✳ 材料（提把2條）
Hemp Rope細型
A結繩繩線・天然色（562）・100cm×8條
B結繩繩線・天然色（562）・130cm×4條
C結繩繩線・芥末色（563）・130cm×4條

① 七寶結

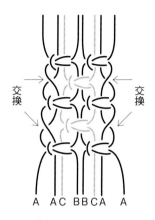

A AC BBCA A

一邊交換A結繩繩線在內側、外側的線，一邊結繩。
※繩結之間不留空隙。

線的排列方式

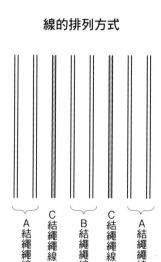

A結繩繩線　　C結繩繩線　　B結繩繩線　　C結繩繩線　　A結繩繩線

※在喜歡的包包上以藏針縫固定提把。

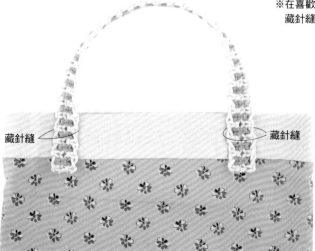

藏針縫　　　　　　　　　　藏針縫

③剪斷繩結線頭，摺至背面以黏著劑固定。

開始 ⤵

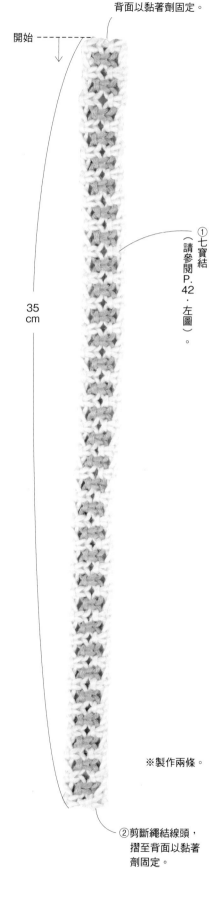

35 cm

①七寶結（請參閱P.42・左圖）。

※製作兩條。

②剪斷繩結線頭，摺至背面以黏著劑固定。

尺寸…提把 156cm・ 繩環約 8.5cm・ 鈕釦直徑約 1.5cm

❋ 提把的材料
Botanical Leather Cord〔3mm〕
咖啡色（812）・170cm×6條
Micro Macrame Cord
咖啡色（1453）・50cm×2條

❋ 繩環的材料
Botanical Leather Cord〔3mm〕
咖啡色（812）・30cm×1條
Micro Macrame Cord
咖啡色（1453）・15cm×1條

❋ 鈕釦的材料
Botanical Leather Cord〔3mm〕
咖啡色（812）・40cm×1條
天然木珠
圓珠12mm・1個

提把

①留下6條Leather Cord的線頭20cm作六股編（請參閱P.56）。

1 m 20 cm

包包的參考尺寸

4cm
以藏針縫固定提把
縫上固定鈕釦
30 cm
27cm

繩環
藏針縫

鈕釦
繞兩次的猴結（請參閱P.122），將木珠及線頭放入，以黏著劑固定，再以線縫合固定。

直徑約 1.5 cm

繩環
4 cm
②以Macrame Cord打纏結（請參閱P.22），以燒線固定線頭。（請參閱P.16）
0.5cm
2cm
①單結（請參閱P.20）。
2cm

③以Macrame Cord打纏結，以燒線固定線頭。
1cm
17cm
⑤斜向剪斷。

開始
②以Macrame Cord打纏結（請參閱P.22）以燒線固定線頭（請參閱P.16）
1cm
17cm
④斜向剪斷。

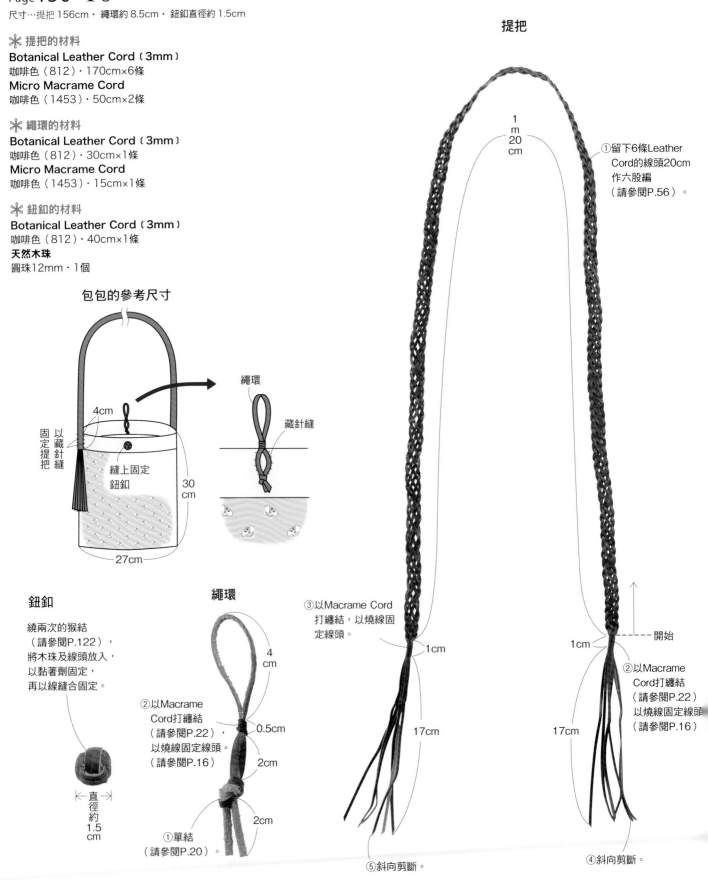

✳ 材料
Cotton Cord · Soft3
結繩繩線A · 原色（271）· 330cm×6條
結繩繩線B · 原色（271）· 400cm×2條

①打結的方法

線的排列方式

中央

①將八條線在
中央併攏，
上下各自打
七寶結斜卷結。

70
cm

相同圖案
重複八次

中
央

七寶結
（請參閱P.42）

斜卷結
（請參閱P.74）

相同圖案
重複八次

②將線剪成50cm，
線頭打捲線結
（請參閱P.21）。

50
cm

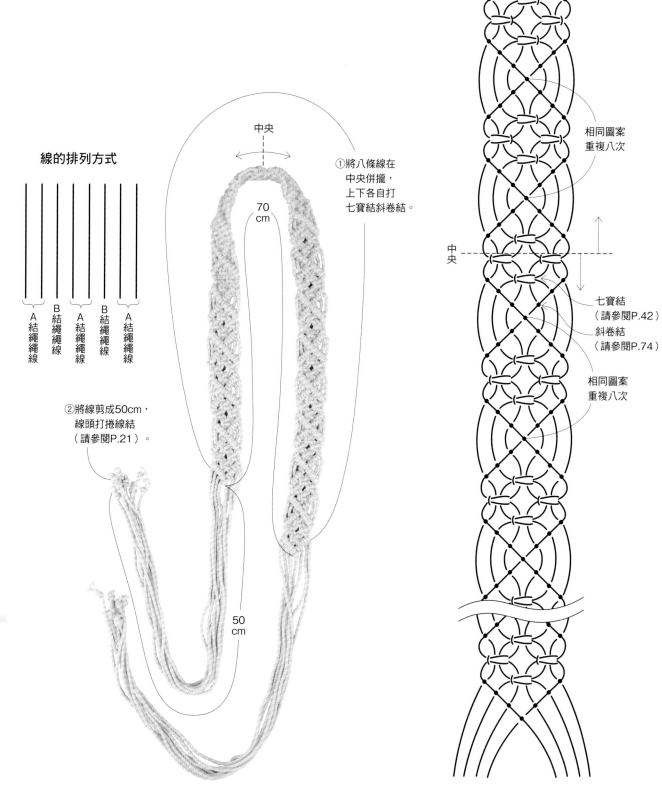

尺寸…11＝約6cm（繩結部分）・12＝約4cm（繩結部分）

❋ No.11 材料
Asian Cord 2.5mm型
白色（721）・100cm×2條

❋ No.12 材料
Vintage Leather Cord（1.5mm）
天然色（501）・125cm×2條
開運石
圓珠6mm型・東菱玉（AC287）×4個

①穿線的方法

No.13　　※No.14也相同於
束口袋穿線打結。

No.13　　　　　　　　　No.14

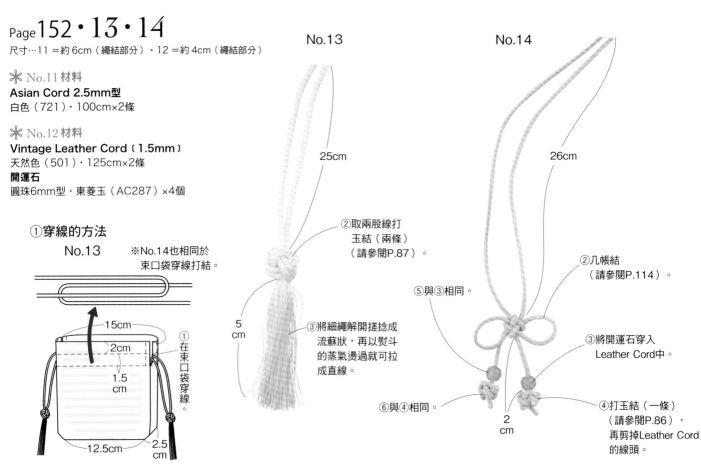

25cm

②取兩股線打
玉結（兩條）
（請參閱P.87）。

5cm

③將細繩解開搓捻成
流蘇狀，再以熨斗
的蒸氣燙過就可拉
成直線。

26cm

②几帳結
（請參閱P.114）。

⑤與③相同。

③將開運石穿入
Leather Cord中。

⑥與④相同。

2cm

④打玉結（一條）
（請參閱P.86），
再剪掉Leather Cord
的線頭。

尺寸…長約14cm

❋ 材料
Asian Cord 1mm型
淺黃褐色（743）・100cm×1條
阿爾馬雷
方塊（AC015）×1個
開運石
圓珠8mm型・東菱玉（AC297）×1個

④吉祥結開始的方法

5cm　5cm
5cm

將線如圖示摺十字狀後，
開始結繩

⑥共線纏結A（應用）的結法

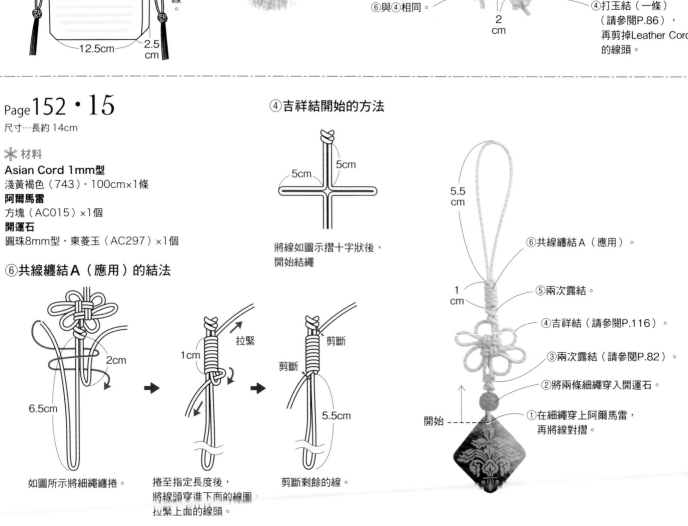

2cm

6.5cm

如圖所示將細繩纏捲。

1cm

拉緊

捲至指定長度後，
將線頭穿進下面的線圈
拉緊上面的線頭。

剪斷

剪斷

5.5cm

剪斷剩餘的線。

5.5cm

1cm

開始

⑥共線纏結A（應用）。

⑤兩次露結。

④吉祥結（請參閱P.116）。

③兩次露結（請參閱P.82）。

②將兩條細繩穿入開運石。

①在細繩穿上阿爾馬雷，
再將線對摺。

尺寸…長約11cm

✳ 材料

Asian Cord 2.5mm型
淡粉紅（737）・80cm×2條

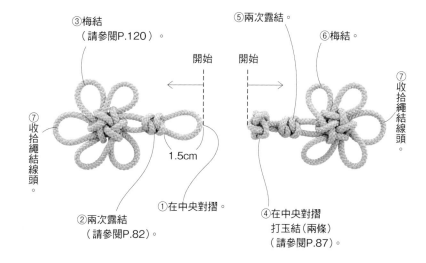

③梅結
（請參閱P.120）。

⑤兩次露結。

⑥梅結。

開始

開始

⑦收拾繩結線頭。

⑦收拾繩結線頭。

1.5cm

②兩次露結
（請參閱P.82）。

①在中央對摺。

④在中央對摺
打玉結（兩條）
（請參閱P.87）。

⑦**梅結線頭的收拾方法**

〈背面〉

剪斷

如圖將一條線剪斷，以另一條線製作線圈，
插入繩結中，再剪掉多餘部分，以黏著劑固定。

尺寸…長約10cm

✳ 材料

Asian Cord 2.5mm型
雞蛋色（743）・120cm×2條

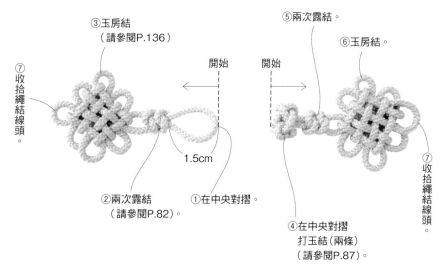

③玉房結
（請參閱P.136）

⑤兩次露結。

⑥玉房結。

開始

開始

⑦收拾繩結線頭。

②兩次露結
（請參閱P.82）。

①在中央對摺。

1.5cm

④在中央對摺
打玉結（兩條）
（請參閱P.87）。

⑦收拾繩結線頭。

⑦**玉房結線頭的收拾方法**

〈背面〉

剪斷

將一條線剪斷，以另一條線製作線圈，插入繩結中，
再剪掉多餘部分，以黏著劑固定。

尺寸…長約9cm

❋ 材料
Asian Cord 2.5mm型
淺綠色（742）・70cm×2條

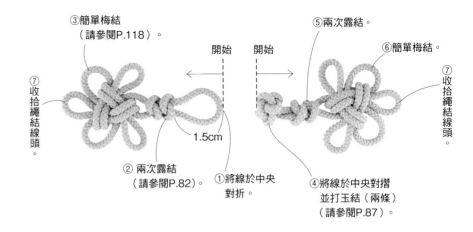

③簡單梅結
（請參閱P.118）。

開始　開始

⑤兩次露結。

⑥簡單梅結。

⑦收拾繩結線頭。

②兩次露結
（請參閱P.82）。

①將線於中央對折。

1.5cm

④將線於中央對摺並打玉結（兩條）（請參閱P.87）。

③、⑥簡單梅結開始的方法

5cm　5cm

⑦簡單梅結收拾線頭的方法

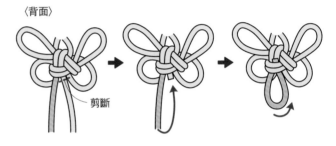

〈背面〉

剪斷

將一條線剪斷，以另一條線製作線圈，插入繩結中，再剪掉多餘部分，以黏著劑固定。

尺寸…長約12cm

❋ 材料
Asian Cord 2.5mm型
黃色（722）・90cm×2條

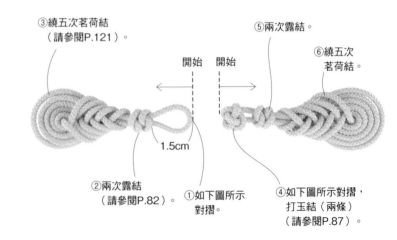

③繞五次茗荷結
（請參閱P.121）。

開始　開始

⑤兩次露結。

⑥繞五次茗荷結。

②兩次露結
（請參閱P.82）。

①如下圖所示對摺。

1.5cm

④如下圖所示對摺，打玉結（兩條）（請參閱P.87）。

①開始的方法

12cm

如圖所示在12cm處對摺後，開始結繩。

④開始的方法

打玉結時與①相同於12cm處對摺開始結繩。

尺寸…21＝直徑約1cm・22＝直徑約1.8cm・23、24＝直徑約2.2cm

✳ No.21 材料
Asian Cord 1mm型
淺藍色（740）・70cm×1條

✳ No.22 材料
Asian Cord 2.5mm型
紫藍色（739）・100cm×1條

✳ 23・24 材料
Vintage Leather Cord（2.5mm）
23＝天然色（501）・100cm×1條
24＝深咖啡（504）・100cm×1條

②的作法

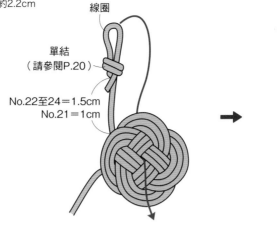
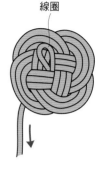

線圈

單結
（請參閱P.20）
No.22至24＝1.5cm
No.21＝1cm

線圈

作好淡路結（三圈）後，
將單結製作的線圈穿入中心。

將線圈從後面
拉至中心。

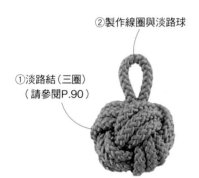

②製作線圈與淡路球

①淡路結（三圈）
（請參閱P.90）

直徑
No.21＝約1cm
No.22＝約1.8cm
No.23、24＝約2.2cm

將單結當作基準線，
拉緊細繩調整成圓形，
剪斷線頭。

剪斷

尺寸…約3cm

✳ No.25 材料
Vintage Leather Cord（2.5mm）
A結繩繩線・天然色（501）・60cm×1條
B結繩繩線・天然色（501）・30cm×3條
Micro Macrame Cord
白色（1441）・30cm×1條

✳ No.26 材料
Vintage Leather Cord（2.5mm）
A結繩繩線・深咖啡（504）・60cm×1條
B結繩繩線・深咖啡（504）・30cm×3條
Micro Macrame Cord
咖啡色（1453）・30cm×1條

（正面）

①開始的方法

以Macrame Cord
纏結。

0.5cm

0.8cm

將A結繩繩線
對摺。

B結繩繩線
（在最後④剪斷）。

（背面）

開始

④將①剩餘B結繩
繩線的線頭剪斷。

①將A結繩繩線對摺，
與三條B結繩繩線捆成束，
以Macrame Cord打纏結（請參閱P.22），
以燒線固定線頭（請參閱P.16）。

③將五條細繩線頭剪斷，
以黏著劑固定。

②星結（請參閱P.134）。

尺寸…長33cm

❋ 材料
Romance Cord極細型
紅色（862）・200cm×1條

① 連續製作淡路結的方法

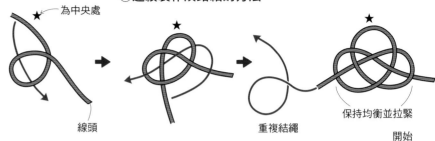

★←為中央處

線頭

重複結繩

保持均衡並拉緊

★

開始

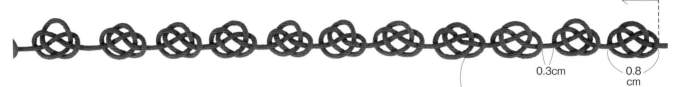

0.3cm

0.8
cm

① 重複製作淡路結（請參閱P.90）。

尺寸…長33cm

❋ 材料
Hemp Twine細型
天然色（321）・370cm×2條
散珠（玻璃型）
珍珠（AC1391）×60個

排列方法

①的結法

50cm　珠針

320
cm

基準線

如圖所示擺放繩線。

1

以中央兩條線當作基準線
打一次平結。

2

2
cm

將右側的結繩繩線中穿入串珠，
在打結處下方2cm處插珠針作記號。

3

2
cm

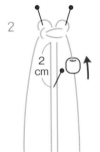

環狀飾邊

兩次平結。將移除針的繩線以手固定拉直，
同時將打結處往上滑動，
兩旁則形成環狀飾邊。

4

一次平結

重複步驟2、3，
最後以一次平結固定。

① 作兩次平結（請參閱P.30）後，穿入串珠作環狀飾邊結（請參閱P.39）。

開始

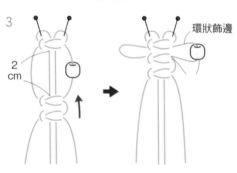

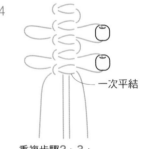

Page 154・27

尺寸…長 29cm

❋ 材料

Hemp Rope細型
A結繩繩線・天然色（562）・200cm×1條
B結繩繩線・天然色（562）・60cm×1條

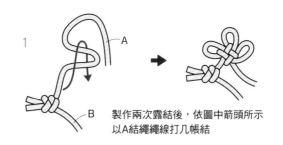

1

A

B

製作兩次露結後，依圖中箭頭所示
以A結繩繩線打几帳結

2

跨線

接著打兩次露結，
並使相反側的線跨線。

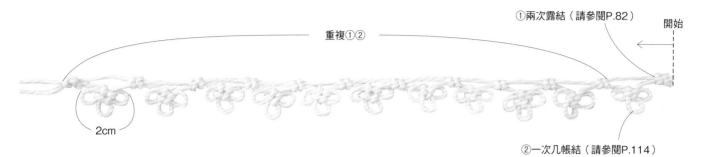

重複①②

①兩次露結（請參閱P.82）

開始

2cm

②一次几帳結（請參閱P.114）

Page 154・30

尺寸…長 33cm

❋ 材料

Stainless Cord 0.8mm型
A結繩繩線・仿古金色（713）・410cm×1條
B結繩繩線・仿古金色（713）・330cm×1條

排列方法

交叉
珠針

50cm 70cm

260cm 360cm

基準線

B A

如圖所示擺放繩線。

①的結法

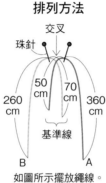

1

六次

B A

將摺為50cm的 A 當作
基準線，以摺為260cm
的 B 打六次左梭織結。

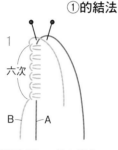

2

三次

每隔一次
環狀飾邊
0.3cm

三次

B A

將摺為70cm的 B 當作
基準線，以摺為360cm
的 A 一邊作環狀飾邊，
一邊打八次右梭織結

環狀飾邊的結法

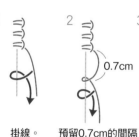

1
掛線。

2
0.7cm

預留0.7cm的間隔，
拉緊，再次掛線。

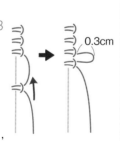

3
0.3cm

結好一次後，
向上滑動至打結處，
環狀飾邊即完成。

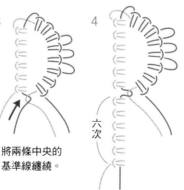

3
將兩條中央的
基準線纏繞。

4
六次
以兩條左線打左梭織結，

5
三次
每隔一次
環狀飾邊
三次

以兩條右線一邊作環狀飾邊，
一邊打八次右梭織結。
並重複步驟**3**至**5**。

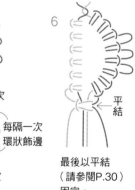

6
平結

最後以平結
（請參閱P.30）
固定。

①如上圖所示在梭織結（請參閱P.57）
加上環狀飾邊。

開始

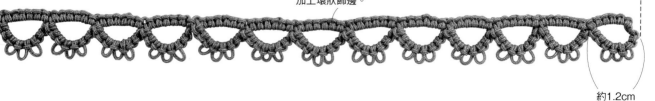

約1.2cm

✳ 材料
Hemp Twine細型
純色（361）・150cm×4條
開運石
天然石型・真綠松石（AC309）×1個
捷克之森的木珠
圓珠8mm・原色（W1351）×1個

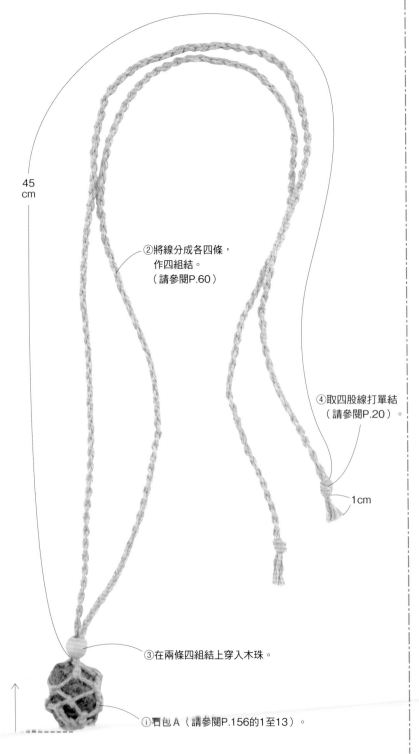

45
cm

②將線分成各四條，
作四組結。
（請參閱P.60）

④取四股線打單結
（請參閱P.20）。

1cm

③在兩條四組結上穿入木珠。

①石包 A（請參閱P.156的1至13）。

開始

✳ No.32材料
Romance Cord極細型
灰白色（859）・70cm×4條
開運石
天然石型・紫水晶（AC306）×1個

✳ No.33材料
Wax Cord
白色（1169）・100cm×2條
開運石
戒面型・薔薇水晶（AC1151）×1個

※①No.32是A石包（請參閱P.156的1至15）
　　No.33是B石包（請參閱P.157的1至16）

②線圈的作法

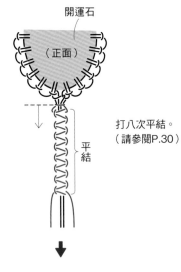

開運石

（正面）

打八次平結。
（請參閱P.30）

平結

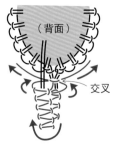

（背面）

交叉

翻面，將平結
製成環狀。
將結繩繩線
在正面交叉。

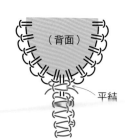

（背面）

平結

在背面
打一次平結，
No.32的線頭剪斷
以黏著劑固定；
No.33的線頭
則以燒線固定
（請參閱P.16）。

尺寸…手腕圍約 39cm

✳ 材料
Micro Macrame Cord
駝色（1455）·120cm×8條
開運石
戒面型·紅玉髓（AC1152）×1個

④斜卷結的結法

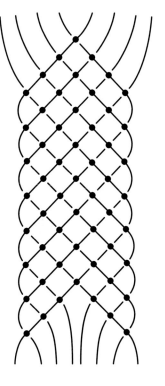

⑦斜卷結的結法

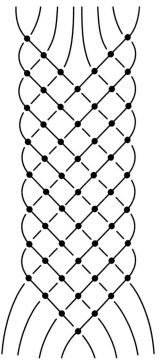

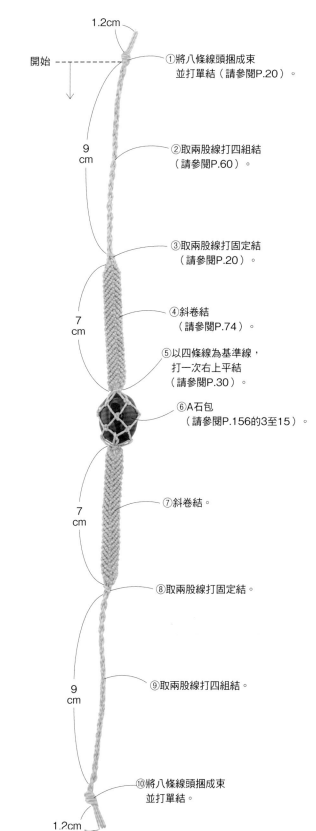

1.2cm

開始 ----

①將八條線頭捆成束
並打單結（請參閱P.20）。

9 cm

②取兩股線打四組結
（請參閱P.60）。

③取兩股線打固定結
（請參閱P.20）。

7 cm

④斜卷結
（請參閱P.74）。

⑤以四條線為基準線，
打一次右上平結
（請參閱P.30）。

⑥A石包
（請參閱P.156的3至15）。

7 cm

⑦斜卷結。

⑧取兩股線打固定結。

9 cm

⑨取兩股線打四組結。

⑩將八條線頭捆成束
並打單結。

1.2cm

Index –索引–

【あ】

相生結 ……………………………… 112
飾品金屬配件 ……………………… 8
總角結（人形） …………………… 126
總角結（入形） …………………… 127
麻繩 ………………………………… 6
Asian Cord ………………………… 7
Ami Leather ……………………… 6
連環淡路結 ………………………… 93
葉形淡路結 ………………………… 92
淡路結・淡路球 …………………… 90
鮑結 ………………………………… 90
石包 …………………………… 155至157
五股編 ……………………………… 54
五股平編 …………………………… 55
一條三組結 ………………………… 99
稻穗結 ……………………………… 99
Vintage Leather Cord …………… 6
錢包鏈 ……………………………… 63
梅結 ……………………………… 120
裡縱卷結 …………………………… 77
裡斜卷結 …………………………… 76
裡卷結 ……………………………… 76
裡橫卷結 …………………………… 76
追半卷結 …………………………… 58
御守結 ……………………………… 96

【か】

籠目結（十角） …………………… 104
籠目結（十五角） ………………… 106
方四疊結 …………………………… 66
「裝飾結」的基礎 ………………… 18
金屬配件 …………………………… 8
如願結 ……………………………… 95
科芬特里編結法 …………………… 78
髮飾結 …………………………… 100
龜結 ……………………………… 102

唐蝶結 ……………………………… 132
皮繩 ………………………………… 6
髮簪 ………………………… 100、105
鉗子 ………………………………… 9、18
簡單梅結 ………………………… 118
菊結 ………………………… 116、117
几帳結 ……………………… 114、148
几帳結（連續結繩） ……………… 159
吉祥結 …………………………… 116
漂亮完成的重點 …………………… 10
束口袋的繩線裝飾 ………… 105、152
鎖結 ………………………………… 28
國結 ……………………………… 124
十字扭結 …………………………… 50
袈裟結 …………………………… 108
華鬘結 …………………………… 101
捲線結 ……………………………… 21
如何有效率地結繩 ………………… 10
杯墊 ………………………… 109、111
蝴蝶結 …………………………… 132
死結（縱） ……………………… 83
死結（橫） ……………………… 84
軟木板 ………………… 9、10、18
concho鈕釦 ……………………… 8

【さ】

左右結 ……………………………… 27
貝殼結 ……………………………… 80
七寶結 ……………………… 15、42
釋迦結・釋迦球 …………………… 88
蝦蛄結 ……………………………… 38
Jute Fix …………………………… 6
Jute Ramie ……………………… 6
基準線 ……………………………… 11
加入基準線的玉留結 ……………… 71
關於基準線與結繩繩線 …………… 11
關於基準線與結繩繩線的替換 …… 11

※索引以日文發音排序。

隱藏基準線或結繩繩線的末端 …………… 16
補足基準線 ………………………………… 17
杉綾6組結 …………………………………… 68
杉綾8組結 …………………………………… 69
星結 ………………………………………… 134
吊飾 …………………… 22、29、107、152
吊飾金屬配件 ………………………………… 8
Stainless Cord ……………………………… 7
黏著劑 ………………………………………… 9
透明膠帶 ……………………………… 9、13

【た】

Thai Silk …………………………………… 7
竹籤 …………………………………………… 9
流蘇 ………………………………………… 105
梭織結 ……………………………………… 57
縱卷結 ……………………………………… 73
玉留結 ……………………………………… 70
玉房結 ……………………………………… 136
玉結（1條） ………………………………… 86
玉結（2條） ………………………………… 87
鎖鏈結 ……………………………………… 44
中式鈕釦 …………………………………… 153
蝴蝶結 ……………………………………… 26
蝶結 ………………………………………… 26
露結 ………………………………………… 82
Tin Leather Cord …………………………… 6
編織縫針 ……………………………………… 9
釦具 …………… 8、16、31、119、131、150
釦具零件 ……………………………………… 8
固定結 ……………………………………… 20
共線纏結A ………………………………… 24
關於共線纏結A、共線纏結B ……………… 24
共線纏結B ………………………………… 25

【な】

斜卷結 ……………………………………… 74
項鍊 …………………… 27、123、148、155
墜飾 …………………………… 107、152

【は】

鳳梨結 ……………………………………… 107
剪刀 …………………………………………… 9
8字結（縱） ………………………………… 82
8字結（橫） ………………………………… 98
零件 …………………………………………… 8
包包的持手 …………………………… 150、151
羽毛 …………………………………………… 8
Buff Leather Cord ………………………… 6
夏威夷風情緞帶花環 ……………………… 29
開運石 ……………… 8、149、155至157
編織吊籃網 ………………………………… 146
手環 ………………………………………… 59
環狀飾邊 ………………… 39、57、171
環狀飾邊結 ……………………… 39、170
串珠 …………………………………………… 8
串珠的穿法 ………………………………… 13
左上雙扭結 ………………………………… 48
左上扭結 …………………………………… 46
左上平結 ………………………… 30、31
左梭織結 …………………………………… 57
左環結 ……………………………………… 59
單結 ………………………………………… 20
關於單結與固定結 ………………………… 20
繩線不夠的時候 …………………………… 17
繩子的種類 …………………………………… 6
繩子的準備 ………………………………… 10
拉緊線的方法（裝飾結） ………………… 18
收拾線頭（裝飾結） ……………………… 18
繩結的基礎 …………………………11至17
關於繩結的類型 …………………………… 12
珠針 …………………………………………… 9
鑷子 …………………………………… 9、18

刺針時的訣竅 ……………………… 10
魚骨結A ……………………………… 40
魚骨結B ……………………………… 41
花邊 ………………………………… 154
手環飾品 … 22、23、25、31、43、47、55、61、149
框架結 ………………………… 155、157
平結 ………………………………… 30
以平結結上繩線的結法 …………… 11
並列平結（4條） ………………… 32
並列平結（6條） ………………… 34
並列平結（8條） ………………… 36
蛇結 ………………………………… 82
腰帶 ……………………………… 151
Velours Leather Cord ……………… 6
尖嘴鉗 ……………………………… 9
Hemp Twine ……………………… 6
Hemp Rope ……………………… 6
Botanical Leather Cord …………… 6
鈕釦 …………………… 89、91、153
平結 ………………………………… 21

【ま】

Micro Macrame Cord ……………… 7
捲固定結 …………………………… 23
卷結 ………………………… 72至80
以卷結進行變化 …………………… 77
墊子結 …………………………… 110
松樹結 …………………………… 113
纏結 ………………………………… 22
纏結與捲固定結相異之處 ………… 23
圓四疊結 …………………………… 64
右上雙扭結 ………………………… 49
右上扭結 …………………………… 47
右上平結 …………………………… 31
右梭織結 …………………………… 57
右環結 ……………………………… 59
幸運手繩 …………………………… 79
Misanga線 ………………………… 7

三股編 ……………………………… 52
茗荷結 …………………………… 121
結束結繩的類型（繩結） ………… 16
結繩的基本姿勢 …………………… 10
開始結繩的類型（繩結） ………… 14
結繩繩線 …………………………… 11
增加結繩繩線的結法 ……………… 11
補足結繩繩線 ……………………… 17
六股編 ……………………………… 56
六組結 ……………………………… 62
錐子 ………………………………… 9
捲尺 ………………………………… 9
圓形鋼夾 …………………………… 9
木瓜結 ……………………………… 94
尺 …………………………………… 9
も字結 ……………………………… 99
猴結 ……………………………… 122

【や】

八重菊結 ………………………… 130
八坂紋結 ………………………… 128
燒線固定 ……………………… 16、18
工具 ………………………………… 9
橫卷結 ……………………………… 72
四股編 ……………………………… 53
四組結 ……………………………… 60

【ら】

La Marchen Tape …………………… 7
Recycle Silk Yarn …………………… 7
緞帶結 ……………………………… 26
Rechiex ……………………………… 9
Romance Cord ……………………… 7

【わ】

Wax Cord …………………………… 7
環結 ………………………………… 59

手作 良品 16

超圖解——
手作人必學‧實用繩結設計大百科（暢銷增訂版）

作　　者／BOUTIQUE-SHA
譯　　者／陳冠貴、黃鏡蒨
發 行 人／詹慶和
執行編輯／黃璟安
編　　輯／蔡毓玲‧劉蕙寧‧陳姿伶
執行美編／陳麗娜
美術編輯／周盈汝‧韓欣恬
出 版 者／良品文化館
郵政劃撥帳號／18225950
戶　　名／雅書堂文化事業有限公司
地　　址／220新北市板橋區板新路206號3樓
電子信箱／elegant.books@msa.hinet.net
電　　話／(02)8952-4078
傳　　真／(02)8952-4084

2022年01月三版一刷　定價 580元

經銷／易可數位行銷股份有限公司
地址／新北市新店區寶橋路235巷6弄3號5樓
電話／(02) 8911-0825
傳真／(02) 8911-0801

STAFF

編　　輯／井上真実‧小堺久美子
攝　　影／腰塚良彦
版面設計／佐藤次洋
　　　　　梁川綾香
　　　　　橋本祐子
插　　圖／白井郁美
　　　　　長浜恭子
　　　　　たけうち みわ（trifle-biz）
編輯協力／宇佐見悦子
　　　　　メルヘンアートスタジオ

Lady Boutique Series No.3325
MUSUBI DAIHYAKKA
Copyright © 2012 BOUTIQUE-SHA
All rights reserved
Original Japanese edition published in Japan by
BOUTIQUE-SHA.
Chinese (in complex character) translation
rights arranged with BOUTIQUE-SHA
through KEIO CULTURAL ENTERPRISE CO.,
LTD.

國家圖書館出版品預行編目(CIP)資料

手作人必學。實用繩結設計大百科(超圖解)/
BOUTIQUE-SHA著；陳冠貴.黃鏡蒨譯.
-- 三版. -- 新北市：良品文化館出版：雅書堂文
化事業有限公司發行, 2022.01
　面；　公分. -- (手作良品；16)
ISBN 978-986-7627-40-7(平裝)

1.結繩

997.5　　　　　　　　　　　　　110019088

Decorative
Knot

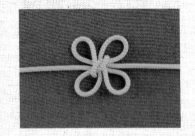

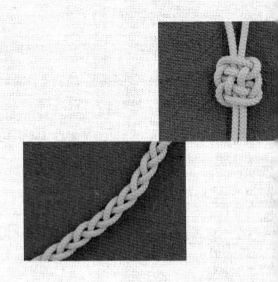

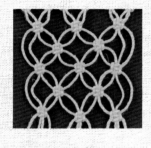

D e c o r a t i v e
 K n o t

Decorative
Knot

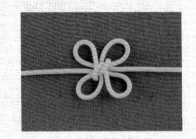

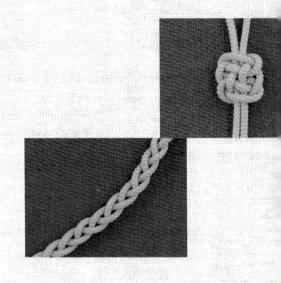